MANIFESTE DU SURRÉALISME ANDRÉ BRETON

1
Manifeste
du Surréalisme

2
Second Manifeste
du Surréalisme

3
Poisson Soluble

袁俊生 翻譯　　李明璁 策劃主編　　耿一偉 導讀

目次

「時代感」總序

——李明璁

謝謝你翻開這本書。

身處媒介無所不在的時代，無數資訊飛速穿梭於你我之際，能暫停片刻，閱覽沉思，是何等難得的相遇機緣。

因為感到興趣，想要一窺究竟。面對知識，無論是未知的好奇或已知的重探，都是改變自身或世界的出發原點。

而所有的「出發」，都涵蓋兩個必要動作：先是確認此時此地的所在，然後據此指引前進的方向。

那麼，我們現在身處何處？

在深陷瓶頸的政經困局裡？在頻繁流動的身心狀態中？處於恐慌不安的集體焦慮？抑或感官開放的個人愉悅？有著紛雜混血的世界想像？還是單純素樸的地方情懷？答案不是非此即彼，必然兩者皆有。

你我站立的座標，總是由兩條矛盾的軸線所劃定。

比如，我們看似有了民主，但以代議選舉為核心運作的「民主」卻綁架了民主；看似有了自由，但放任資本集中與壟斷的「自由」卻打折了自由；看似有了平等，但潛移默化的文化偏見和層疊交錯的社會歧視，不斷嘲諷著各種要求平等的法治。我們什麼都擁有，卻也什

超現實主義宣言　6

麼都不足。

這是臺灣或華人社會獨有的存在樣態嗎？或許有人會說：此乃肇因於「民族性」；但其實，遠方的國度和歷史也經常可見類似的衝突情境，於是又有人說：這是普同的「人性」使然。然而這些本質化、神祕化的解釋，都難以真確定位問題。

實事求是的脈絡化，就能給出答案。

這便是「出發」的首要準備。也是這個名為「時代感」書系的第一層工作：藉由重新審視各方經典著作所蘊藏的深刻省思、廣博考察、從而明確回答「我輩身處何處」。諸位思想巨人以其溫柔的眼眸，感性同理個體際遇，同時以其犀利筆尖理性剖析集體處境。他們立基於彼時彼地的現實條件，擲地有聲的書寫至今依然反覆回響，協助著我們突破迷霧，確認自身方位。

據此可以追問：我們如何前進？

新聞輿論每日診斷社會新病徵，乍看似乎提供即時藥方。然而關於「我們未來朝向何處」的媒介話語，卻如棉花糖製造機裡不斷滾出的團絮，黏稠飄浮，占據空間卻沒有重量。於是表面嘈雜的話題不斷，深入累積的議題有限。大家原地踏步。

這成了一種自我損耗，也因此造就集體的想像力匱乏。無力改變環境的人們，轉而追求各種「幸福」體驗，把感官託付給商品，讓個性性服膺於消費。從此人生好自為之，世界如何與我無關；卻不知己身之命運，始終深繫於這死結難解的社會。

「時代感」的第二項任務，就是要正面迎向這些集體的徒勞與自我的錯置。

據此期許，透過經典重譯，我們所做的不僅是語言層次的嚴謹翻譯（包括鉅細靡遺的譯註），更具意義和挑戰的任務，是進行跨時空的、社會層次的轉譯。這勢必是一個高難度的工作，要把過去「在當時、那個社會條件中指向著未來」的傳世作品，連結至「在此刻、這個社會脈絡裡想像著未來」的行動思考。

面朝世界的在地化，就能找出方向。

每一本「時代感」系列的選書，於是都有一篇扎實深刻、篇幅宏大的精采導讀。每一位導讀者，作為關注臺灣與華人社會的知識人，他們的闡釋並非虛掉書袋的學院炫技，而是對著大眾詳實述說：「為什麼此時此地，我們必須重讀這本著作；而我們又可以從中獲得哪些定位自身、朝向未來的重要線索？」

如果你相信手機的滑動不會取代書本的翻閱，你感覺臉書的按讚無法滿足生命的想望，或許這一趟緩慢的時代感閱讀，像是冷靜的思辨溝通，也像是熱情的行動提案。它帶領我

們，超越這個資訊賞味期限轉瞬即過的空虛時代，從消逝的昨日連結新生的明天，從書頁的一隅航向世界的無垠。

歡迎你，我們一起出發。

詩歌、愛情與革命的子彈火力全開

（臺北藝術大學戲劇系兼任助理教授，曾獲頒法國藝術與文學騎士勳章）

耿一偉

捷克小說家米蘭・昆德拉在小說《生活在他方》（一九七三）的序言一開始就寫道：「『生活在他方』是韓波的一句名言。布勒東在他的《超現實主義宣言》（一九二四）結尾中引用這句話。一九六八年五月，巴黎學生曾把這句話作為他們的口號刷寫在巴黎的牆上。」

如果超現實主義的創作手法中，有什麼是從佛洛伊德那裡得到最重要的啟發，那勢必就是排除理性的屏障，瞥見非理性的偶然連結，可以磨擦出照亮黑暗人生的奇蹟火花。

米蘭・昆德拉的這段話就是這樣，將詩人、超現實主義與學生運動連結在一起。「生活在他方」點出了整個超現實主義的企圖，是要把夢想中的他方生活，在當下的日常生活中實

現，超現實主義脫離不了介入世界的政治情懷。一九六八年的巴黎學生運動會對超現實主義的話語有強烈共感，是因為這批學生正在進行一場革命，與工人一同罷課罷工，抗議社會不公，而政治參與也是《超現實主義第二宣言》（一九三〇）的主要議題之一。

「讓想像力奪權」（L'imagination au pouvoir）是一九六八年巴黎五月風暴的另一句塗鴉名言，作者不明，但我們可以說這全然是超現實主義的口號，完美濃縮藝術改造現實的政治企圖，大膽揭露超現實主義最終的目標，絕對不是停留在美術館、雙年展，而是改變生活本身。布勒東在《超現實主義第二宣言》中強調：「超現實主義的觀念力求以某種具體的形式出現在大家面前，力求去接受某種事實範圍內所能想像的東西，正如愛情的觀念力求去創造一個生命，革命的觀念力求讓革命那一天早日到來，否則這些觀念將沒有任何意義。」

宣言是用來止息爭議的，宣言無關真假對錯，宣言有著展演性（performative）的特徵。就發出宣言的當下現實來說，宣言往往也是誇大的，因為宣言尚未成為事實，宣言也是一種宣告，勢必是公開的，具有一定的公共性。「我將愛你直到永遠」，這句話是一句宣言，沒有人在意這句話的效力是否能持續到永遠，對於聽到這句話的人來說，這句話代表了愛的承諾，接下來的選擇只能是行動──接吻或離開。

法國當代哲學大師阿蘭・巴迪歐（Alain Badiou）在《世紀》（Le Siècle，二〇〇五）一

書中提到：「是說一下布勒東的時候了……除了他，還有誰會將新藝術的諾言與宣言的政治形式綁在一起？超現實主義的第一與第二宣言都是其中最清晰的證明。」宣言既存在於前衛藝術（想想一九一八年的《達達宣言》），也存在於政治當中（誰能忽略馬克思與恩格斯一八四八年的《共產黨宣言》？），甚至在愛的行為裡。巴迪歐接著解釋：「在政治、藝術甚至在愛中，只要說『我愛你到永遠』，就明顯是超現實主義的不明確行動的宣言。」所以，你可以不懂藝術，不關心政治，但只要你愛過、曾發出愛的宣言，你就握有進入超現實主義的最後一把鑰匙。這把鑰匙可以打開布勒東的《可溶化的魚》（一九二四），甚至通往他最重要的關鍵文本《娜嘉》（Nadja，一九二八）。

詩歌、愛情與革命，是這本書最重要的三個關鍵字。我們可以大膽地說，《超現實主義宣言》是關於詩歌，《可溶化的魚》是探索愛情，《超現實主義第二宣言》是討論革命。詩歌、愛情與革命三位一體，是超現實主義的聖父、聖子、聖靈。這三者所產生的話語都相當類似，分享著同樣的修辭策略。而且，詩歌、愛情與革命特別容易吸引年輕人的參與，唯有青春的力量，才能召喚出超越現實的勇氣，不惜犧牲一切，與舊世界對抗。

宣言是一種事件，如同夢境是每天的事件。夢將現實重組，打破了原本的日常生活邏輯。事件是創造性的，宣言也是。詩歌、愛情與革命都屬於一種創造性的事件，會在我們的

世界打出一個洞，讓新鮮空氣進來。

《超現實主義宣言》原本是為了《可溶化的魚》一書的出版所寫的序言，後來才改名為《超現實主義宣言》。《可溶化的魚》這部文集融合了詩與小說，絕大部分是透過自動書寫而完成的，許多內容都呈現了如夢境般的快速場景變化，文章中流竄著各式各樣古怪比喻。對讀者來說，這是一場刺激的語言冒險，置身於與無意識合為一體的巴黎，像電影《全面啟動》一般，沒有讀者分得清自己是在哪一層，現實與夢的邊界消失，但最終是要透過拯救夢境的巴黎來解放現實的巴黎，布勒東在《可溶化的魚》寫道：「我們是無意識狂歡的囚徒，狂歡活動在大地深處繼續進行，因為我們已經開採了許多礦井和地下隧道，通過這些隧道，我們一大幫人鑽入城市地下，想把那些城市炸掉。」

除了第三十二節也就是最後一節是完成於一九二三年初，《可溶化的魚》的其他三十一節，是寫於一九二四年三月十六日至五月九日間。布勒東在《超現實主義宣言》解釋了《可溶化的魚》的創作緣由：「五年來，我寫了許多這一類的隨筆，其中的大部分文字都寫得極為零亂，後來我還寫了一些短小的故事，這些故事被編在本文集之中，它們為我提供不容置疑的證據……只要能從某些聯想當中得到夢寐以求的突然性，那麼所有的手法都是好的。至於這個書名，首度出現於一九二四年春天某次自動寫作的段落中…「一碗金魚在我頭裡游

來游去，這個碗裡只有可溶化的魚。」

專研超現實主義的法國藝術史家皮耶·代克斯（Pierre Daix）根據布勒東的信件考證，除了自動寫作法之外，《可溶化的魚》還使用了一種名為「紙片遊戲」的手法，是從報紙剪下一些的標題片段，然後再以此為靈感來源進行創作。或許這也是《超現實主義宣言》沒有指明卻提到的：「我們甚至可以非理性的方式（但要遵從句法規則），將報紙上的標題或標題中的零星幾個字拼貼在一起，並為它冠上『詩』的標題，這麼做也是可能的。」

我對超現實主義的興趣，源自一九九〇年代末在布拉格留學的那段時光。捷克是法國之外，超現實主義者活動最為活躍的國家，像是與布勒東交好的知名女畫家朵妍（Toyen），當代動畫大師楊·斯凡克梅耶（Jan Svankmajer）都是超現實主義者。整個捷克現代文學與藝術壟罩在超現實主義的魔力下，一九八四年諾貝爾文學獎得主詩人雅羅斯拉夫·塞佛特（Jaroslav Seifert），米蘭·昆德拉的小說，都從超現實主義獲取靈感。我收集到一本一九六七年出版的詩集，那是布拉格之春前夕，言論還相對自由的短暫美好時光，詩集裡收錄捷克與法國超現實主義者的繪畫與詩歌，內附一張朗讀的小唱片。為了理解這個文化傳播現象的源頭，我對一九二〇年代在巴黎的超現實主義者們的活動狀況感到好奇，開始研究相關資料。

在一個偶然機會下，我認識當時在布拉格舊城廣場附近新開設的古物店老闆，他從巴黎搬來，店內收藏了許多超現實主義的第一手文獻，特別是現在已價值不斐的全套《超現實主義革命》（La Révolution surréaliste）及《為革命服務的超現實主義》（Le Surréalisme au service de la révolution）。當老闆從玻璃櫃中拿出這兩套珍貴雜誌讓我翻閱時，我有一個非常強的感受，與後來我們從超現實主義畫家如達利等所得到的美術印象不同，我意識到超現實主義其實是一個文學刊物為主體的同仁集團，不論是阿拉貢的文章或是畢卡索的插畫，都刊登於這些刊物上頭，在排版上進行各種詩歌與繪畫的實驗對話。超現實主義是一個論戰團體而非單純的畫派，他們需要透過雜誌這樣的媒材來聚集與發聲。如同布勒東在《超現實主義宣言》說的：「語言就是給人做超現實主義用的。」是洛特雷阿蒙與韓波這兩位詩人，為超現實主義奠定了基石，而他們的名字會不時出現在這兩篇宣言當中。

《超現實主義革命》第一期於一九二四年十二月發行，加上之前十月出版的《可溶化的魚》（《超現實主義宣言》的標題大刺刺地印在書封，甚至比《可溶化的魚》還大字），超現實主義就像是異形般從達達主義的卵巢中掙脫出來，正式享有自己的名號與立場。在此之前，是詩人阿波利奈爾首度使用超現實主義這個名詞，並與布勒東這個名字連結在一起。一九一七年六月以「超現實主義戲劇」來描述他的劇作《蒂蕾西亞斯的乳房》。

根據布勒東專家伊莉莎白・肯諾—蕾諾（Élisabeth Kennel-Renaud）的分析，《超現實主義宣言》是由八個主題所組成，分別為：向想像力致敬、召喚奇蹟、對解決夢想與現實衝突的信仰、自動書寫的原理、超現實主義的定義、超現實主義的意象、破碎語句的拼貼、不妥協的態度。

我們要記得一個重點，布勒東原本是就讀巴黎索邦大學醫學院、並對精神疾病很有興趣的文青，一九一四年第一次世界大戰爆發被迫中斷學業，上了戰場。幾年後當他寫下《超現實主義宣言》時，才二十八歲，還可以狂妄，但也對世界夠失望，卻還沒到甘心接受現實的絕望。這時候，由詩歌、愛情與革命所組成的超現實主義「就像印度大麻般能滿足所有挑剔的口味」。

《超現實主義第二宣言》最早發表於一九二九年十二月十五日出刊的《超現實主義革命》，那是最後一期，從一九二四年至一九二九年間共發行十二期，而第二宣言的副標是「為何《超現實主義革命》即將停刊？」。這五年來，以布勒東為領導的超現實主義團體，經歷了許多分裂，舊的成員離開，新的成員進來。在第一宣言裡提到的超現實主義成員，到了一九二九年，已有四分之三離開了這個團體。

這是一份政治意識非常強烈的戰鬥文宣，發表之後，布勒東於一九三〇年七月創辦了

《為革命服務的超現實主義》，刊物名稱也顯示了政治態度的轉變。伊莉莎白・肯諾─蕾諾分析道，第二宣言同樣是由八個主題所構成，分別為：舊矛盾命題的虛假特徵、超現實主義不在乎任何道德、對某些超現實主義成員的批評、對基礎的提示、呼籲政治參與、對政治灌輸的警告、神祕主義的吸引力、對商業成功的拒絕。

一九二九年底，法國精神病理學家皮耶・雅內（Pierre Janet）與克萊朗博（M. de Clérambault）對《娜嘉》一書內容有意見而想起訴作者。布勒東知道這件事之後，決定將提及此事的《醫學心理學年鑑》十二月號的相關內容，以序言的形式加到一九三〇年三月獨立出版的《超現實主義第二宣言》，並在修訂內容中給予反駁。

另外還有四個重要背景事件，可以協助我們對《超現實主義第二宣言》有更多理解：一是超現實主義成立之後，與共產黨越來越密切的合作關係所引發的各種藝術與政治立場衝突；二是曾身為超現實主義外圍成員的圖書館員兼作家喬治・巴塔耶（Georges Bataille）帶領另一批人於一九二九年一月創立了雜誌《文獻》（Documents），對超現實主義多有批評；三是一九二九年夏天，布勒東開始密集閱讀黑格爾，以便能深入掌握馬克思與恩格斯的理論；四是一九二六年十月起，布勒東的主要兩次外遇（第一次紀錄在《娜嘉》）與妻子西蒙娜・卡恩（Simone Kahn）的離婚危機。我們可以見到詩歌般的愛情話語依舊夾雜在政治與

哲學論述中間，布勒東在第二宣言的結尾強調：「詩人聲稱已經找到愛情的鑰匙，而此人與詩人一樣，也找到了愛情的鑰匙。」

在這不斷加速的資訊時代，語言的重量在手指滑動間消磨殆盡，宣言的形式還是可能的嗎？布勒東沒有機會示範給我們看，但他至少示範了即使還看不見天亮，依舊要保有抵抗的姿態，畢竟夢只有在黑夜才會展翅高飛，而這個姿態可以存在於詩歌、愛情與革命當中。挑一個吧！

《超現實主義宣言》

（一九二四年）

只要人們依然相信生活，相信生活依然很不穩定，真正的生活會和睦相處，最終這個信念就會變得迷茫。作為永久的夢想者，人對自己的命運越來越感到不滿，於是便艱難地全面檢查自己所運用的物件，檢查這種漫不經心的心態或努力提供的物件，他一直十分努力，因為他願意工作，至少對拿自己的運氣去冒險並不感到反感（他竟然稱此為運氣！）。謙虛現已成為他的稟性，因為他知道自己曾有過什麼樣的女人，知道自己曾捲入何等可笑的風流韻事之中，財富或貧窮對他來說微不足道，從這方面看，他倒像是一個剛出生的嬰兒，至於他的道德意識，我承認他根本用不著別人去讚賞。假如他還有點清醒的意識，那麼也就只能指望自己的童年了，雖然調教他的老師把他的童年糟蹋得不成樣子，但在他看來，那童年似乎依然充滿了魅力。那時他並未經受嚴格的管教，由此而看出自己的前景，還能同時享受幾種不同的生活。他在這種幻覺中難以自拔，只想去體驗所有事物那既短暫而又特別的安逸狀態。每天早晨，孩子們毫不擔心地離開家門。所有的一切都在附近，最差的物質條件也很不錯。樹林是白色的或黑色的，人們總也睡不著。

然而，人們確實不會走得太遠，這不僅僅是距離的問題。不吉利的前兆越聚越多，人們只好做出讓步，放棄一部分本想去征服的地盤。對於無邊無際的想像，人們只想讓它根據邊際效用遞減規律去發揮作用，而想像卻無法長久地承擔這個低下的職責，到了第二十個年

頭，想像通常會棄人於黯淡的命運之中。

由於難以適應某種特殊的處境，比如像戀愛那樣的處境，他已逐漸感覺失去了生活的意義，於是便到這邊試試身手，到那邊重整旗鼓，但最終還是沒有成功。這是因為從那以後，他要全副身心地聽從某種無法抗拒的實用必要性的召喚，這種必要性容不得人們隨隨便便就丟在腦後。他的所有舉止都不夠大氣，他的所有想法都缺乏度量。至於發生在他身上的事，或有可能發生在他身上的事，他只是想像著與這一事件有關的東西，而且將此事件與許多類似的事件聯繫起來，其實他和這些事件根本就沾不上邊，那是失敗的事件。依我看，他是根據這些事件當中的某一件去想像的，與其他事件相比，從結果方面來看，這些事件更讓人安心。不管找什麼樣的藉口，他還是看不到自己的出路。

可愛的想像，我之所以特別喜歡你，是因為你是不留情面的。

唯獨自由這個詞還能讓我感到興奮不已。我以為這個詞最適合用來長久地維持人類的狂熱。這個詞也許能滿足我那唯一正當的熱望。我們承繼了那麼多的不幸，在這些不幸當中，應當承認我們擁有思想上最大的自由。我們可千萬不能過度地濫用這個自由。將想像貶為受支配的地位，雖然這可能與那所謂的幸福有關，其實這意味著要在自己的內心深處，迴避所有至高無上的正義。唯有想像能使我意識到有可能發生的事，這對略微解除可怕的禁令來

說，就已經足夠了，這足以讓我全副身心地沉醉於想像之中，而不必擔心自己搞錯了（好像真的會出許多差錯似的）。想像是在哪兒開始變壞的呢？思想的保障又在哪裡呢？對於思想來說，潛在的飄忽不定性不正意味著有可能改邪歸正嗎？

再來就是瘋狂，正如人們所說，是「囚禁的瘋狂」。就是這樣的瘋狂，或是其他類型的瘋狂……實際上，每個人都知道，瘋子之所以被關起來，那是因為他們會做出違法的舉動，要是沒有這類違法舉動的話，他們的自由（那畢竟是人們所能看到的自由）也不會受牽連。從某種程度上看，他們是自己想像的犧牲品，從這方面來看，是想像在促使他們做出違法的舉動，要是沒有法規保護的話，人會感覺自己成為眾矢之的，這是人在付出代價之後，才體會到的事情。但對於我們所提出的批評，對於他們所蒙受的種種懲戒，他們的態度極為冷漠，這難免使人猜測他們從想像中汲取很大的安慰，享受著自己的譫妄，以便能夠承受這種只有他們才有資格享受的譫妄。實際上，所有的幻覺、所有的幻想都是不可忽略的快樂源泉。最清晰的感官享受就源於幻覺或幻想，我知道在許多夜晚，我能控制住這隻美麗的手，在《智慧》（L'Intelligence）雜誌的最後幾頁上，這隻手會寫出駭人聽聞的東西。我將用盡畢生的精力讓瘋子們去吐露自己的心聲。他們為人正直，處事多有顧慮，他們的淳樸精神和我不相上下。哥倫布真得和瘋子們一起出發，才能發現美洲大陸。你

們瞧，這個瘋狂已經成形了，而且還在持續。

對瘋狂的恐懼將迫使我們向想像致哀，可事實並非如此。

在對唯物主義的態度提出指責之後，對現實主義態度的指責也在所難免。其實唯物主義的態度比現實主義的更有詩意，卻要求人表現出某種可怕的自尊，但絕不要求人露出更加沒落的樣子。最好首先能從中看到反擊唯神論那可笑派別的巧妙反應。不過這種反應與思想的昇華可謂相得益彰。

然而，現實主義態度則從實證主義中獲得靈感，在我看來，從多瑪斯·阿奎那到阿納托爾·法朗士，現實主義態度似乎對所有精神與道德的飛躍都抱有敵意。我十分厭惡現實主義態度，因為這種態度就是集平庸、仇恨以及自負於一身的混合物。正是這種態度在當今造就出這些滑稽可笑的書，造就出這些侮辱性的劇作。這種態度在報紙上逐漸變得強硬起來，以極庸俗的情趣，竭力去迎合公眾輿論，進而阻撓科學及藝術的發展，它給人的啟示近乎愚蠢，使生活變得十分悲慘。那些有才氣的人也受到這種態度的影響，最省力法則最終還是落在他們頭上，就像強加給其他人一樣。在文學方面，這種狀態導致的後果就是大量小說湧現出來。每個人都想透過小說來表達自己的「意見」。出於純潔語言之需，保羅·瓦萊里先生

最近打算把盡可能多的小說開頭彙編成文選，並對這種缺乏理智的東西抱著很大期望。最著名作家所寫的小說開篇大概都會被編進文選裡。這種想法為瓦萊里贏得很大的榮譽，而過去在談到小說時，他向我保證，他本人絕不會去寫「侯爵夫人五點鐘出門」這樣的句子。但他是否遵守了自己的諾言呢？

提供純粹資訊類的寫作風格之所以在小說中司空見慣，比如上面所列舉的「侯爵夫人五點鐘出門」這句話，那是因為作者沒有什麼遠大的抱負，我們應當承認這一點。作者將每一段文字都描寫得很詳細，卻毫無特色，我難免覺得他們在拿我尋開心。讀了他們的描述，我對書中人物的疑問反而更多了…他是長著金黃頭髮嗎？他叫什麼名字呢？我們夏天去接他嗎？不管有多少問題，答案都可以胡亂地給出去，也算是一勞永逸吧，但除了闔上書本之外，我沒有其他的自由決定權，也肯定不會在讀第一頁時就把書本闔上。但書裡又是怎樣的描述噢！什麼也無法與這類空洞的描述相比，那不過是畫冊重疊的畫面，作者寫這類文字越來越得心應手了，他抓住這個機會把那些明信片悄悄地塞給我，試圖要我也能接受他的陳詞濫調…

年輕人走了進去，那間房子並不大，牆上貼著黃色的壁紙，房裡擺著天竺葵，窗上掛著細紗窗簾，這時落日的餘暉將房間裡的一切照得亮晃晃的……房間裡並沒有任何

特殊的東西。黃木製的傢俱都已十分陳舊，有一張帶著高大靠背的長沙發，沙發前面擺著一張橢圓形的桌子，緊貼著窗間牆擺放著一個梳妝檯，牆上掛著一面鏡子，沿牆擺放著幾把椅子，還有兩三幅不太值錢的版畫，版畫上畫著幾個德國姑娘，她們手裡拿著小鳥——這就是全部的傢俱和擺設。[1]

有人竟打算描寫這類素材，即使寫得很簡短，說實在的，我可沒有心思去接受這種東西。將來有人確信這幅範本型的圖畫會得到自己應有的位置，在書中的這個地方，作者讓我感到難堪，這其中必然有他自己的道理。可他還是浪費了許多時間，因為我是不會走進他那間房子的。其他人的懶惰或疲憊是不會引起我注意的。我對生活的連續性有一種極不穩定的概念，因此很難將自己那抑鬱、虛弱的瞬間等同於最美好的時刻。當人們沒有感覺的時候，我希望他們能閉上嘴巴。你們知道，我不會指責那些缺少獨創性的東西，責備它們缺乏新意。我只是說，我絕不會拿自己一生中無聊的時刻去做文章，對任何人來說，具體地講述自己以為無聊的時刻也是不合適的。這段描寫房間的文字，請允許我把它拿掉，許多其他這類的描述也都應該拿掉。

好了，我就要談到心理學了，說起這個話題，我盡量不去開玩笑。

作者會責怪某位極有個性的人，而恰好正是這麼一位性格剛毅的人讓他筆下的主人公走遍全世界。不論發生什麼樣的事情，主人公都不應去挫敗針對他的計謀，可表面上還要裝出挫敗這類計謀的樣子，其實他的行動及反應都是事先考慮好的。生活的波濤似乎把他推到浪尖上，把他捲走，把他拋到波谷裡，經過這番磨煉的人將會顯得更突出。這就是簡單的棋局，我對此根本不感興趣，在我看來，人是一個很平庸的對手，無論他是做什麼的。為走這步棋還是走那步棋而毫無意義地爭來爭去，這真讓我難以容忍，其實這不過是個輸贏的問題嘛。要是得不償失，或者客觀原因帶來極大的損害，那麼尋求別人幫助的人，難道不應該超脫這些範疇去思考嗎？「差別是如此之大，以至於所有人講話的聲調、他們的步態、咳嗽聲、擤鼻涕聲、打噴嚏聲〔都不一樣〕……」[2] 如果在一串葡萄上沒有兩顆長得一樣的葡萄，那你為什麼非要我用另一顆葡萄去描述這顆葡萄，而且讓它變得更好吃呢？非要把不知轉變為可知，轉變為能歸類的東西，這真是難以對付的怪癖，儘管這種怪癖令人陶醉。要做分析的欲望已壓倒了情感[3]，因此，有些長篇論述就是依靠古怪的東西去說服別人，搬來許多抽象的名詞去嚇唬讀者，況且那些名詞的定義極不準確。假如哲學所爭論的一般概念最終闖入一個更加廣闊的領域，那麼我將第一個站出來，為此而表達我的興奮之情。但這還只是浮淺的風趣話，直到目前為止，人們爭先恐後地將真實思想掩蓋起來，只露出機敏的舉動以

及其他文雅的舉止，那些真實的思想並不醉心於是否能成功，而是在探索。在我看來，任何行為都有自己的道理，至少對於能做出這種舉動的人來說是這樣；這行為被賦予一種光彩奪目的力量，任何微小的註解都有可能削弱其能力。正因如此，從某種意義上說，行為甚至不再發生了。如此出人頭地反而沒有任何好處。司湯達爾筆下的主人公們紛紛倒在這位作者的評價之下，那些評價或多或少還是中肯的，他並沒有去吹捧主人公。就在司湯達爾將其遺漏的地方，我們發現了這些評價。

我們依然生活在邏輯占主導地位的時代，當然，這就是我要談的話題。但從目前來看，邏輯的方法只用於去解決次要的問題。絕對的理性主義依然沒有過時，但只讓人去考慮與我們的經歷密切相關的事情。相反，我們卻忽略了邏輯的目的。經驗本身也有其局限性，做這種補充說明根本沒有必要。經驗就像關在籠子裡的困獸，要把它從籠子裡放出來則越來越難了。經驗也要依賴即時效用，而且還要靠理性去維持。人們以進步為藉口，以文明為幌子，最終從那些被輕率地當作迷信及幻覺的東西裡將思想清除掉，摒棄所有追尋真理的方式，因為這種方式不符合習慣做法。表面上看來，最近知識界在偶然間被曝了光，但我覺得被曝光的這部分正是知識界裡最重要的部分，儘管有人故意裝出漠不關心的樣子。這還要感謝佛洛

伊德的發現。根據這一發現，持某種觀點的流派最終顯露出來，借助於這一流派，人類的探索者可以從事更深入的研究，在做研究時，他不必只考慮表象。想像可能止在奪回自己應有的權利。如果我們的思想深度蘊藏著神奇的力量，這種神奇的力量能夠增強表面的力量，或者說能夠戰勝表面的力量，那麼我們就應當把這種力量先截留下來，若有必要，再讓我們的理智去控制它。心理分析家們只要在這方面有所發展就行了。但要注意到，對於這類研究來說，目前還沒有合適的手段，除非有新的創新問世，這類研究活動可以為詩人及學者提供動力，但它能否成功並不取決於那條或多或少脫離現實的道路。

佛洛伊德將其評論的重點放在夢境上，他這麼做也是有道理的。實際上，作為心理活動的重要組成部分（因為人從出生直至去世，思想並未提供任何連續性的解決方法，從時間的角度來看，如果只考慮純粹的夢境，即睡眠裡的夢境，那麼做夢時間的總和要大大少於現實時間的總和，所謂現實時間是指醒著的時間），夢境一直沒有引起足夠的重視，這的確讓人難以接受。在普通觀察者的眼裡，醒著的狀態與睡眠狀態不但差別很大，而且重要性也不相同，這讓我一直感到很驚奇。這是因為，在睡醒後的狀態下，人首先只是自己記憶的物件，在正常狀態下，記憶倒樂於為人略微描述夢中的情節，不讓夢帶有任何現實的後果，甩開那

唯一的限定成分，就在幾個小時以前，他以為將限定成分留在了那個地方，其實正是堅實的希望，是憂慮。他夢想著繼續做自己的事情，而且這事很值得去做。因此，夢又被帶入另一例外的事件之中，就像黑夜那樣。但通常來說，夢並不像黑夜那樣為人帶來更多的好主意。這種狀況值得我去思索：

一．在夢發生作用的範圍內，從表象來看，夢一直在持續並帶有編排的痕跡。只有記憶有權剪接夢境，而不必考慮剪接之後的過渡問題，並且會讓我們看到一系列夢境，而不僅僅是夢幻。同樣，在現實當中的每時每刻，我們只有一種清晰的形象，對形象做出調整則是個人意願的問題。[4] 值得注意的是，什麼都無法讓我們消除構成夢境的要素。依照原則上將夢境排除在外的方式去談論這個話題，我對此感到遺憾。邏輯學家和哲學家什麼時候睡覺呢？我想睡覺，而且要讓自己盡情地睡下去，聽憑那些睜大眼睛想猜透我內心意圖的人去擺布，在這方面，我不再首先考慮自己思想意識的節奏。昨天夜裡的夢或許已接上前天夜裡的夢，到了明天夜裡，這夢還將繼續做下去，而夢的嚴謹性確實值得稱頌。這完全是有可能的，正如人們所說的那樣。鑑於沒有任何證據證明，就在這麼做的同時，吸引我的「現實」依然處於夢的狀態，而不會淪落到早已被人遺忘的境地，我為什麼不能把在過去現實中有時被拒絕

的東西賦予夢境呢？那種東西其實就是自信的價值，可我過去並未責備過這一價值。我期望每天都能得到更高程度的意識，但為什麼不能超越這一期望，去期待夢的跡象呢？難道夢境亦無法用來解決生活中的基本問題嗎？不論在什麼情況下，這些問題都是同樣的，那麼在夢境裡，問題是否早已被人忘記了呢？相對於其他事物而言，夢境的後果是否不那麼嚴重呢？我老了，以為在強迫自己接受這個現實，或許正是夢境以及對夢境的漠然態度使我變老了。

二．我再次說起醒著的狀態。我不得不將此看作一種相互影響的現象。在這種情況下，人不但表現出一種奇怪的困惑傾向（這是筆誤以及各種錯誤的問題，我們現已知道其中的奧祕），而且在正常機能的範圍內，人似乎只服從於來自深夜的暗示，而不服從於其他的東西。

不論他處於多麼好的狀態，他那穩健的心態也是相對的。他剛好敢於表達自己的想法，之所以這麼做，也是為了去觀察這種想法或這個女人是否能給他留下一些印象。到底是什麼印象呢，他自己也說不清，只是表達出自己主觀傾向的尺度，除此之外，並無其他東西。這種想法或這個女人使他心緒不寧，讓他變得不那麼嚴厲了。這個想法或女人的作用就是讓他在瞬間分解出來，形成美麗的沉澱物，將他帶到天上去。作為最後的對策，他便去祈求命運，這是非常神祕的崇拜物件，他將自己神志不清的狀態都歸咎於命運。那個使他感動的想法在某

個角度之下體現出來，在那個女人眼裡，他所喜歡的東西並未將他與夢境聯繫在一起，將他束縛在某些構思上。由於自己的失誤，他早把那構思丟在一旁了，可有誰對我講起這些事呢？倘若事與願違的話，那麼他或許還能做些什麼呢？我想把打開這條通道的鑰匙交給他。

三・做夢者對發生在自己身上的事感到很滿意。有關可能性的煩人問題不再恰當。殺人越貨，飛得越來越快，憑自己的意願去愛。假如你正在死亡，你是否確信自己醒來時會躺在死人堆裡呢？你還是跟著走吧，形勢不允許你一拖再拖。你沒有名分。熟練掌握一切能力是極其重要的。

我自問，這究竟是什麼樣的理性？它比另一理性更寬廣，讓夢境更自然，並且讓我毫無保留地去接納一連串奇異的插曲，儘管就在我寫作之時，那些插曲讓我感到困惑不已。然而，我應該相信自己的眼睛，相信自己的耳朵；這美好的時刻終於到來了，這個怪物說話了。

人之所以很難醒來，之所以要徹底打破幻想，是因為有人促使他對贖罪做出拙劣的評價。

四・夢將來要接受系統的檢驗，人們將來透過某種手段，為我們完整地分析夢境（這必須以幾代人的記憶規範為前提，還是讓我們先從最顯著的事實開始做起吧），而夢的曲線圖

將會在既規則又廣闊的範圍內展開，從這一時刻起，人們希望讓無法破解的謎去替代那些並不神祕的東西。假如真能這樣說，我相信人們將來一定能把夢和現實這兩種狀態分解成某種絕對的現實，或某種超現實，儘管這兩種狀態表面看起來是如此矛盾。我要朝著這目標努力，雖然確信自己難以成功，但我根本不在乎死亡的威脅，因此還是可以估量出一日實現這一目標的那種喜悅心情。

有人說，聖—波爾·魯每天晚上睡覺之前，會在卡馬雷鄉間別墅的門上掛一個告示，上面寫著：「詩人正在工作。」

在這方面還有很多可以探討，不過我想順便簡要談一個話題，雖然這個話題本身恐怕需要更詳盡的討論。我以後還會再次談到這個話題，這一次，我的意圖是要揭示憎恨神奇元素的危害性，揭示這種可笑心態的危害性，有些人總想將神奇元素掩埋在憤怒之下。我們不要再咬文嚼字了：神奇元素總是很美，任何帶有神奇元素的事物都是美的，而且只有神奇的事物才是最美的。

在文學方面，唯有神奇元素能使次等文學作品變得更加豐富多彩，小說就屬於這個範疇，總的來說，任何專注於敘事的文體都是。英國作家馬修·路易斯的《僧侶》（Le Moine）

就是個極佳的證明，整部作品充滿了神奇元素。在作者尚未讓主要人物擺脫世俗的羈絆之前，讀者就感覺到，這些人物早已帶著前所未有的驕傲準備採取行動了。追求永恆的激情不斷攪擾著他們，也正是這種激情讓他們的痛苦更為強烈，令人難忘，對我的痛苦也有同樣的效果。我的意思是說，路易斯的那本書從頭至尾，以我們能想像的最純潔的方式，使那些憧憬著離開塵世的人顯得更加完美；小說的情節是那個時期的產物，顯得毫無意義，如果將其拿掉，此書倒是準確、純真而崇高的典範。[5] 我覺得沒有人會寫得更好，尤其是瑪蒂爾德這個人物塑造得非常感人，是文學形象化模式的典範。她不僅僅是一個小說人物，更是持續存在的誘惑。假如一個人物不是一個誘惑的話，那麼他又是什麼呢？瑪蒂爾德就是極致的誘惑。「對於勇於嘗試的人來說，一切皆有可能」，在《僧侶》一書裡，這句話展現出令人信服的全部才能。幽靈在書中起到承上啟下的作用，幸運的是那些十分挑剔的人並未抓住這一點來否認幽靈的作用。同樣，對安布羅西奧的懲罰也是以合乎情理的手法來處理的，因為就連眼光挑剔的人也認為這種結局理所當然。

當我們談到神奇元素時，我推薦這個作品典型似乎顯得太隨意了，然而無論是北歐文學，還是東方文學，它們一直在從中借鑑，更不要說各國的宗教文學了。我之所以這麼做，是因為這些文學能提供給我的大部分範例都顯得十分幼稚，因為它們原本就是為兒童寫的。

很早的時候，孩子們就被迫與神奇元素斷絕開來，可到後來他們的思想並沒有足夠純真，也就沒法盡情享受讀《驢皮公主》（*Peau d'Âne*）的樂趣了。不論童話故事多麼可愛，一個成年人若是用童話來充實自己，必定會認為自己是想藉此回到童年，我承認並不是所有童話故事都適合他。隨著時間的推移，可愛得不像真實的情節還需要精雕細琢，有人至今還期待著看到那些蜘蛛呢……但人的能力並未發生根本性的變化。恐懼、來自獨特事物的誘惑、各種運氣、奢華的情趣都會成為原動力，我們總能調動這些原動力，而不用擔心受到欺騙。寫給成人的童話故事也有，不過幾乎都是瞎編的。

在不同的時代，神奇元素也不盡相同，它們隱隱約約地傳達某種籠統的啟示，但我們只能看到其中很少的部分：富有浪漫情調的廢墟、現代的人體模型，或者能使人在某一時段內動情的其他象徵。在我們頗感滿意的這個背景裡，人那不可救藥的焦慮之情卻總是顯現出來，這就是為什麼我如此重視那背景的原因，我認為這一背景與非凡的創作密不可分，這些創作比那些深受痛苦打擊的作品還要淒慘。這是維庸筆下的絞刑架，是拉辛的古典悲劇，是波特萊爾的病榻，而就在那同時，審美觀也在衰落，但我能夠忍受這種衰落的現實，因為我喜歡那種要弄出點缺陷的想法。在這個情趣不高的時代，我竭盡全力要比別人做得更好。也

許我就生活在一八二〇年，而我就是那「血腥的修女」，我絕不會借用既虛偽又平庸的「讓我們遮掩著吧」這句話，這是荒唐可笑的屈森說的，我要在宏大的隱喻中迅速考慮一下「銀盤」的所有句子。然而，今天我卻在想一座城堡，這座城堡屬於我，其中一半的建築物並非顯得過於破敗，它就座落在離巴黎不遠的田野裡。城堡有許多附屬建築物，而城堡內部修葺得很不錯，若從舒適程度來看，那真是無可挑剔。大門外停著許多汽車，樹蔭把大門都遮掩起來。我的幾個朋友長期待在那裡。你看，路易·阿拉貢正準備動身離開，他剛好來得及和你打招呼；菲力浦·蘇波則披星戴月，早起晚睡；而保羅·艾呂雅，我們那大個子艾呂雅直到現在還沒回來。這是羅貝爾·德斯諾斯和羅歇·維特拉克，他們在花園裡辨識一份老版本的讀物。這是喬治·奧里克和讓·波揚。這是本雅曼·佩雷在做他的鳥方程式。還有約瑟夫·德爾泰伊、讓·卡里夫、喬治·蘭布林和馬塞爾·諾爾。這是T.弗倫克爾，他正在他的系留氣球上向我們打招呼呢。此外還有喬治·瑪律金、安托南·亞陶、法蘭西斯·熱拉爾、皮埃爾·納維爾、J—A.布瓦法爾、雅克·巴龍和他兄弟，他們兄弟倆長得很帥，待人也很熱情。當然還有好多其他人以及幾位迷人的女士，她們確實很迷人。你怎麼能拒絕這些年輕人呢，他們的願望就是為財富建立秩序。法蘭西斯·皮卡比亞也來看我們，上星期在鏡像畫廊，我們接待了一位名叫馬塞爾·杜象的畫家，可大

家依然並不十分了解他。畢卡索就在城堡附近打獵。敗壞道德的精神就在城堡裡棲息下來，每次談到與夥伴們的關係時，我們都會與這精神打交道，但城堡的大門始終是敞開的，你們知道，我們不會先去「感謝」大家。儘管如此，孤獨感還是很強烈，其實我們也很少碰面。

但我們是自己的主人，是女人的主人，同時也是愛情的主人，這一點不是最重要的嗎？

有人迫使我承認在編造詩意般的謊言，因為每個人都在不斷重複，說我住在泉水街，說我將來也不會喝那兒的泉水。我當然不會喝那兒的水！我為那城堡帶來那麼大的榮譽，可那城堡真是一幅圖像嗎？不過這個宮殿要是真的存在該多好呀！我的客人就在那兒，他們可以為此擔保，但他們都很任性，這種任性的脾氣就像一條光明大道，把他們引到城堡去。來到城堡時，我們確實生活在幻想之中。就在那個地方，在那個既躲過情感糾纏又不錯失良機的地方，一個人做的事怎麼會妨礙其他人呢？

謀事在人，成事也在人。要想無拘無束地生活則完全取決於人自己，也就是說要看這個滿懷欲望的人能否保持無秩序的狀態。詩歌會把這一切都教給他。詩歌本身就是對我們所受苦難的最佳補償。只要在失望的打擊下，人們或多或少無所顧忌地將詩歌視為悲劇，那麼詩歌也就可以是一個組織者。詩歌斷然宣布金錢的末日，為大地掰開天空麵包的時代已經來臨了！

將來還會有人在廣場上組織集會，還會有各種運動，你們過去可沒想過要參加這些運動。荒謬的篩選、深淵的夢幻、激烈的競爭、漫長的忍耐、四季的流逝、思想的假法則、安全防護欄以及整個時代，永別了！大家還是要盡其所能去閱讀詩歌。我們已經在靠詩歌生活了，難道不該由我們設法首先考慮自己熟悉的東西嗎？

假如在辯解與隨後做出的說明之間確實存在差異的話，那也沒關係。我們還可以追溯到詩意想像的源頭，甚至可以在那兒一直待下去。我可不是藉口要這麼做的。要想在那邊遙遠的地區紮下根來，一定要擔負起更多的責任；在那個地區，所有的東西乍看都不怎麼樣，尤其是帶著別人一起去時，那兒的一切就顯得更糟糕了。可人們並不確信自己是否完全明白了那一切。既然待在那裡感到不快，人們也就打算到別的地方去落腳。儘管如此，一個箭頭標誌還是指明那些地方的方向，只要旅行者能忍受各種磨難，就一定能到達真正的目的地。

人們幾乎完全了解這段走過的路。在研究羅貝爾・德斯諾斯的實例時，我寫過一篇題為《通靈者來了》的文章[6]，在這篇文章中，我特意講道，我「將注意力集中到或多或少不完整的句子上」，在孤獨的狀態下，隨著睡意越來越濃，那些句子也就變得可理解了，而此前思想根本無法發現那些句子有什麼「限定意義」。那時，我剛剛嘗試著去進行富有詩意的冒險，

但幾乎不抱什麼成功的希望，也就是說，我那時的願望和今天的一樣，但對緩慢的推敲過程頗有信心，以便能躲避那些沒用的連絡人，我真的很討厭這些連絡人。這正是內心覷睡的跡象，我身上還真有點這方面的遺風。等我到了暮年的時候，將很難依照人們現在講話的樣子去說話，很難原諒自己這副嗓子，原諒自己講話時的手勢。在我看來，話語的功效（文字的功效尤甚）就在於能否以驚人的方式去概述某一報告，有人就某些事實提出這樣的報告，不論這些事實是否具有詩意，而我卻從中汲取了營養。我在想，韓波恐怕也不會採用其他方法吧。我一直在寫《虔誠之峰》（Mont de piété）裡的最後幾首詩，而且盡量變換寫作手法，這樣會得到事半功倍的效果，也就是說，我甚至能充分利用此書字裡行間的空白。這行行空白就是對思想活動閉上眼睛後得出的結果，我以為應該把這思想活動遮擋住，不讓讀者看到它。我並不是在弄虛作假，只是喜歡做出一點意外的舉動罷了。我從某種可能的默契之中得到幻覺，但已逐漸放棄了那種默契。我開始過度地愛惜所有的詞語，因為它們能接納自己周圍的空間，因為它們與我尚未講出的無數個詞語融合在一起。《黑森林》（Forêt-noire）那首詩所表現的就是這種思想狀態。我用了六個月才寫完這首詩，人們可以想像，在那半年當中，我甚至連一天也沒休息過。這涉及我當時對自己的看法，雖然這一看法並不完善，但將來大家會理解我的。

我喜歡這類愚蠢的獨白。在那個時候，立體派的偽詩試圖紮下根來，但這種偽詩從畢卡索的腦子流露出來後就變得毫無生氣了，至於說到我本人，有人認為我很討厭，就像那陰雨連綿的天氣（現在還有人這麼看待我）。況且，我早就料到，以詩歌的觀點來看，我走錯了路，但卻盡最大可能減少自己的煩惱，借助定義和祕訣向抒情詩發起挑戰（於是很快便產生出達達現象），故意裝出將詩歌用於廣告的姿態（我甚至斷言，世界不是以一部美妙的書而告終的，而是以為地獄或天堂所做的精美廣告而結束的）。

就在那同時，皮埃爾·勒韋迪（他至少和我一樣令人討厭）這樣寫道：

形象比喻純粹是人的思想創作。

形象比喻不是產生於某種對比，而是脫胎於將兩個現實做比較的結果，這兩個現實

或多或少相差很大。

兩個用來做比較的現實之共同點相差越大、越真實，那麼形象比喻就越強烈，它的感染力就越強，現實的詩意也就越濃……[7]

儘管這段文字對外行人來說晦澀難懂，但它富有深刻的啟示意義，我反覆琢磨了很長時

間。但我還是弄不明白形象比喻的含義。勒韋迪的美學，這種來自經驗的美學卻讓我把結果當成原因。就是在這個時候，我徹底放棄了自己的觀點。

一天晚上，在入睡之前，我感覺一個相當奇怪的句子在腦中閃現出來，這個句子每個音都很清楚，要想換掉其中的一個詞根本不可能，可它卻像是從所有人的嗓音裡發出來的，而且不帶任何事件的痕跡，我本人則與那些事件有著千絲萬縷的聯繫。我的意識可以做證，這個句子很執拗，我可以冒昧地說，這個句子好像緊貼在玻璃窗上似的。我很快把這個句子記下來，而且準備繼續去遐想，可那句話所固有的特性卻把我攔住了。實際上，那句話讓我感到很吃驚，可惜我並未將它牢記於心，到今天僅記住這麼一句：「有一個人被窗戶截成了兩半。」這句話卻容不得任何歧義，它只是一個模糊的視覺描述[8]，說一個人正在行走，身體卻被一扇窗戶攔腰截斷。其實那只不過是將一個人在空間裡矯正過來，此人正探身俯在窗前。但由於這扇窗戶一直在隨人走動，我這才意識到這是一幅極為罕見的圖像，於是便很快生出一念，要將其融入我的詩歌創作之中。我本來一開始並不相信這樣的話，但後來斷斷續續地又冒出許多話來，可這些話並不讓我感到驚訝，反而讓我置身於一種非理性的印象之中，這種印象倒讓我覺得自己的自控力好像是幻覺似的，我只想趕緊了結自己內心裡這沒完沒了的爭吵。[9]

那時我依然十分關注佛洛伊德，而且熟悉他的診治方法，在戰爭期間或多或少也有機會用這種方法診治過一些病人，我決意拿自己做實驗，就像人們嘗試著從病人身上得到某種成果一樣，我自言自語，盡可能說得很快，而研究物件的批評精神並未讓人做出任何判斷，這一判斷不會對任何遲疑不決的態度感到不安，同時盡可能準確地演變為口頭表達的思想。無論是過去，還是現在，我以為思想的速度並不比話語的速度更快，被攔腰截斷的人這句話在我頭腦裡所反映的方式就印證了這一點，而且與話語和毛筆相比，思想並不一定能占優勢。

我將自己的初步結論告訴菲力浦・蘇波，正是在這種情緒下，我和蘇波打算大量地寫一些東西，根本不管這些從筆下流出的東西能有什麼文學意義。我們倆一直流暢地寫下去。第一天過去了，我們用這種方式竟然寫了五十多頁，接著便對我們的成果進行比較。從總體上看，蘇波的成果和我的成果十分形似：在結構上出現同樣的瑕疵，缺陷的性質也一樣，而且我們倆都帶著激情的幻覺，下筆時十分動情，腦子裡有豐富的畫面可選擇，畫面的品質之高，出乎我們的想像，我們過去花費那麼長時間也沒得到一幅如此品質的畫面，這是一幅風格獨特的畫面，在我們倆所寫的文字當中，這兒那兒的還都冒出一些敏銳的滑稽話語。在我看來，我們那兩篇文字的唯一區別就在於我們各自的心緒不同，蘇波顯得更衝動，或許是出於故弄玄虛的考慮，他在某幾頁紙的上端信手寫上幾個詞來做標題，這也算是一個疏忽吧，但願他

能接受我這膚淺的批評。相反，我應當對他做出公正的評價，在從事這類寫作的過程當中，他始終竭力反對微小的改動，反對任何形式的更改，有時我覺得這類寫作形式似乎有些不妥。在這方面，顯然他的做法是有道理的。[10] 準確地評價擺在自己面前的所有素材確實很難，甚至可以說，在讀過一遍之後就對這些素材做出評價根本就是不可能的。要是讓你去寫的話，恐怕所有這些素材在你看來都十分陌生，就像其他初次接觸這些素材的人一樣，你自然會對此表示懷疑。從詩歌的角度來說，這些素材尤其是以高度的直觀荒謬性而著稱，經過深入的檢驗，人們發現這種荒謬的特性就在於：它已被世界上所有可接受而又合情合理的東西取代了，因為一部分特性和事實早已被公開了，與其他事實相比，這些事實還是很客觀的。

紀堯姆·阿波利奈爾剛剛去世，在我們看來，他曾多次接受這類寫作訓練，儘管如此，他並未去迎合這種平庸的文學方式，為了紀念他，我和蘇波用「超現實主義」這個名字來確指新的純正的表達形式，這是由我們自己所支配的表達形式，我們急於讓朋友們去分享它。我認為今天我們不再重新考慮這個詞，但從總體上講，我們所認可的這個詞已超越阿波利奈爾所賦予這個詞的含義。此外還有另外一個理由，我們本來可以採用「超自然主義」這個詞，錢拉·德·奈瓦爾在《火的女兒》(Les Filles du feu) 的題詞中曾用過這個詞。[11] 實際上，奈瓦爾似乎

完美地支配著精神，而這正是我們自己所需要的精神，相反，阿波利奈爾只是支配著超現實主義這個詞，雖然這個詞還很不完美，況且他未能拿出引起我們注意的理論概述。下面我引用奈瓦爾的兩句話，在我看來，就這個話題而言，這兩句話倒是頗為意味深長：

親愛的大仲馬，我將向您解釋在前文裡您所提到過的現象。正如您所知道的那樣，要是不去認同自己想像中的人物，有些敘事者就講不出故事來。您知道，我們的老朋友諾狄耶曾信誓旦旦地說，在大革命時期，他不幸被砍掉了腦袋，人們對此事信以為真，不禁琢磨他是怎麼把自己的腦袋重新安上去的。

……既然您冒失地引用了一首在這種超自然夢境中吟詠的十四行詩，超自然這個詞大概是德國人的說法吧，那麼您就應該把所有的詩都聽一遍。在詩集的結尾處，您會看到那些詩。與黑格爾的形而上學或斯維登堡的神秘學說相比，這些詩並不那麼晦澀難懂，也許這些詩並沒有什麼韻味值得人們做出更多的解釋，假如有可能的話，請您至少允許我這樣表達……[12]

有人居心叵測，拒絕承認我們有使用「超現實主義」這個詞的權利，而且我們要按自己

所理解的意思去使用這個詞，因為在我們之前，這個詞並未博得大家的好評，這一點是顯而易見的。因此，我再次為這個詞做出定義：

超現實主義，陽性名詞。純粹的精神無意識活動。透過這種活動，人們以口頭或書面形式，或以其他方式來表達思想的真正作用。在排除所有美學或道德偏見之後，人們在不受理智控制時，則受思想的支配。

百科詞典【哲學】。超現實主義建立在相信現實，相信夢幻全能，相信思想客觀活動的基礎之上，雖然它忽略了現實中的某些聯想形式。超現實主義的目標就是最終摧毀其他一切超心理的機制，並取而代之，去解決生活中的主要問題。阿拉貢、巴龍、布瓦法爾、布勒東、卡里夫、克勒韋爾、德爾泰伊、德斯諾斯、艾呂雅、熱拉爾、蘭布林、瑪律金、莫里斯、納維爾、諾爾、佩雷、皮康、蘇波以及維特拉克等人對完美的超現實主義表現出極大的興趣。

到目前為止，似乎只有這些人是超現實主義者，要不是伊西多爾·迪卡斯這個極有興趣的奇特人物，恐怕也不會有什麼東西能搞錯的，可我卻找不到有關迪卡斯的資料。誠然，倘若只是浮淺地考慮結果的話，那麼許多詩人都會被人看作是超現實主義者，首

先，但丁就是超現實主義者，在幸福的日子裡，莎士比亞也是超現實主義者。我曾多次嘗試著去還原那個被人稱為天賦的東西，儘管這種稱呼有背信棄義之嫌，在此過程當中，我並未發現有什麼東西最終能劃歸於另一種過程。

愛德華·揚的《夜思》（Les Nuits）從頭到尾都是超現實主義的，不幸的是，那是一個神父在講話，那大概是個拙劣的神父，可他畢竟是個神父。

斯威夫特在作惡方面是超現實主義者。

薩德侯爵在施虐淫癖方面是超現實主義者。

夏多布里昂在抒發異國情調方面是超現實主義者。

貢斯當在政治方面是超現實主義者。

雨果在腦子清醒時是超現實主義者。

德博爾德—瓦爾莫在愛情方面是超現實主義者。

貝特朗在過去的時代是超現實主義者。

拉博在死亡之中是超現實主義者。

坡在冒險中是超現實主義者。

波特萊爾在道德方面是超現實主義者。

韓波在生活實踐中及其他方面是超現實主義者。

馬拉美在吐露隱情時是超現實主義者。

雅里在喝苦艾酒時是超現實主義者。

努沃在行親吻禮時是超現實主義者。

聖—波爾‧魯在象徵方面是超現實主義者。

法爾格在環境方面是超現實主義者。

瓦謝在我心裡是超現實主義者。

勒韋迪在他家裡是超現實主義者。

聖瓊‧佩斯從遠距離看是超現實主義者。

魯塞爾在逸聞趣事方面是超現實主義者。

等等。

我要強調指出，他們並非始終是超現實主義者，從這一層意義上看，我要把他們每個人

身上的思想梳理清楚，可他們卻天真地依戀於自己那種先入為主的想法。他們之所以依戀於

這種想法，是因為他們沒有聽到超現實主義的聲音，在死亡降臨之前，在暴風雨之外，這個

聲音依然在不斷地宣講，因為他們不想為那動聽的樂譜配樂。他們就像過於高傲的樂器，因

此永遠也奏不出和諧的聲音來[13]。

但我們呢，我們沒參與過任何審查工作，我們在自己的作品中只是沉悶的彙集地，去收

集各種不同的回音，是簡陋的錄音裝置，這個裝置不會被這些人所描繪的圖畫所吸引，我們

或許還在為一個更崇高的事業服務。因此，我們誠實地將別人借給我們的「才能」還給他

們。要是你們願意的話，不妨跟我說說這把鉑制尺的才能，說說這面鏡子、這座大門、這片

天空的才能。

我們沒有才能，你們不妨問問菲力浦·蘇波：

屠宰場和廉價住宅將把最高雅的城市毀於一旦。

不妨問問羅歇·維特拉克：

我剛剛祈求過大理石海軍上將，海軍上將扭頭便走，就像面對北極星而昂首直立起來的一匹大馬，在他那兩角帽的地圖裡，上將為我指明一個區域，我要在那兒度過自己的餘生。

不妨問問保羅・艾呂雅：

我所講的故事是一個世人皆知的故事，我再次閱讀的詩是一首著名的詩篇，我靠在一堵牆上，耳朵披上綠裝，嘴唇則被燒焦了。

不妨問問馬克斯・莫里斯：

隱居在洞穴裡的熊和牠的夥伴麻鷺，「隨風飄」及其僕人「風」，大法官和他夫人，嚇唬麻雀的稻草人和受騙的小麻雀，試管及其女兒注射針，食肉動物和它兄弟狂歡節，掃描器和它的單片眼鏡，密西西比河和它的小狗，珊瑚和它的奶罐，奇跡和它的上帝，所有這一切也就只有從海面上消失掉了。

不妨問問約瑟夫‧德爾泰伊：

咳！我還是相信鳥的美德。只要一根羽毛就能讓我笑死。

不妨問問路易‧阿拉貢：

在比賽暫時中斷期間，所有的賽手都圍著一碗用火燒過的潘趣酒，我卻問大樹，它是否一直繫著那根紅綢帶。

你們不妨問問我，我忍不住要在這篇序言裡寫一些稀奇古怪、讓人神魂顛倒的文字。

你們還可以問問羅貝爾‧德斯諾斯，他也許是我們之中最接近超現實主義本質的人，在其尚未出版的作品當中[14]，在其參與整個實驗的過程中，為我對超現實主義所寄託的希望做出完美的解釋，甚至敦促我要對超現實主義抱著更大的期望。今天，德斯諾斯隨心所欲地談論超現實主義。他將自己的思想快速地用口語表達出來，這種敏捷的做法讓人感到不可思

議，在我們看來，那就像華麗的演講，但卻未被充分地利用，因為德斯諾斯更善於口頭表達，而不善於將其書寫下來。他在自己的內心裡讀著一本打開的書，所有書頁都被他的生活之風刮走了，但他不會設法留住那些書頁。

＊＊＊＊＊＊

超現實主義神奇藝術的祕密

超現實主義寫作，初稿及定稿

來到一個非常適合於集中精神的地方，你們就讓人拿來寫字的紙和筆。你們要盡可能地讓自己處於被動狀態，處於易於接受新鮮事物的狀態。你們要撇開自己的天賦，不要考慮自己的才能，還要撇開其他所有人的才能。你們要認識到，文學是通向萬物的最淒慘的道路，你們要快速地寫，拋開帶有偏見的主題，要寫得相當快，不要有任何約束，也不要想著再把

寫過的文字反覆讀幾遍。第一句話肯定會獨自冒出來，因為真實的情況是，每一秒鐘都會有一個與我們清醒的思想不相干的句子流露出來。但就寫出的一句話去發表自己的看法則顯得相當困難，這句話大概同時源於我們有意識的活動以及其他活動，即使人們承認寫出第一句話必然會引起微小的感知。然而，這微小的感知對你們來說也是很重要的，從很大程度上看，這正是超現實主義遊戲最有意思的地方。不管怎麼說，斷句大概會阻礙流暢的絕對連續性，而我們極為關注這種連續性，雖然表面看起來，這種連續性十分必要，就像有必要在振動弦上分配節點一樣。只要你們喜歡，就可以一直寫下去。你們可以指望心潮起伏那無窮無盡的特性。你們只要稍微犯一個錯誤，哪怕是疏忽引起的錯誤，沉默就會降臨，假如這種情況出現的話，你們要毫不猶豫地中斷那行寫得過於明確的文字。要是你們覺得一個字的起點顯得很古怪，就在那個字的後面隨便寫一個字母，比如字母「l」，而且一直用字母「l」，並將這個字母作為後面文字的起點，重新建立起文字的隨意性。

為了與別人在一起時不再感到厭煩

要做到這一步非常難。你們不要贊同任何人，可是在沒有人違反命令的情況下，有人卻打斷了你們的超現實主義活動，並要你們放棄這個行動，你們不妨說：「這無所謂，也許還

有更好的事情可以做，或者乾脆什麼也不做。生活的意義是不會保持不變的。坦率地說，我內心所經歷的東西依然讓我感到厭煩！」再不然就說一些令人反感的俗話。

為了準備演講稿

有人認為徵求意見還是有好處的，那麼在從事這類活動的首個地區，在選舉之前，先去登記。每個人內心裡都有演說家的素質，因為演說家總是披掛著五顏六色的纏腰布，戴著由文字組成的玻璃珠子。演說家要以超現實主義為手段，在其貧乏的思想裡，對失望採取突襲行動。一天晚上，在演說臺上，他獨自一個人就把永恆的天空這張熊皮撕成碎片。他做出那麼多許諾，可卻很少履行自己的諾言，這讓他感到十分沮喪。對於人民提出的要求，他只是耍了點花招，擺出揶揄人的樣子。他要讓最頑固的對手與某種祕密的欲望融為一體，這種欲望會使人不得安寧。只要信口胡言說此大話，就能讓自己飄飄然起來，他肯定能做到這一點，而大話則融化為憐憫，轉變成仇恨。他絕不會出現失誤，因此不冒風險他也可以達到目的。他肯定能夠當選，而最溫柔的女人也會狂熱地去愛他。

為了撰寫假小說

不論你們是誰，如果有興趣的話，你們會讓人燒一些月桂樹葉，在不想維持這微弱火勢的情況下，你們便開始寫一部小說。超現實主義會讓你們這麼做，你們只要將指標從「靜止不動」撥到「行動」上就行了，這個計謀就實現了。這是小說中的人物，他們的樣子顯得很不協調，他們輕鬆自如地對待及物動詞，就像無人稱代詞在有些短語中的作用一樣。也就是說，他們在支配著那些動詞，當觀察、思索以及歸納能力對你們沒有任何幫助時，你們要確信那些人物能把成千上百個念頭借給你們，因為你們沒有這些念頭。就這樣，只要在相貌和道德風範上有些特點，這些人物就會放棄某些行為準則，你們根本不必去管他們的行為準則，事實上，他們也不欠你們什麼東西。由此便生出一個或多或少巧妙的情節，一點一點地印證這個動人或令人安心的結局，可你們對此卻毫不在意。你們的假小說完美地模仿一部真小說，你們也就成為富人了，別人也願意承認你們「肚子裡還真有點東西」，因為那點東西確實就在肚子裡。

當然，你們並不了解自己所意識到的東西，而在這種條件下，透過類比式手法，你們可以舒服地沉醉於假批評之中。

為了引起街上過路女子的注意*

超現實主義將你們帶進死亡之中，而死亡就像是一個隱蔽的社會。超現實主義為你們戴上手套，將M隱藏在裡面，這個M可以指記憶。† 你們別忘了安排好自己的遺囑，對於我來說，我要讓人用搬家的車把我送到墓地去。但願我的朋友們能把《缺乏現實的評論》（*Discours sur le peu de réalité*）的最後一冊也毀掉。

* * * * * *

與死亡抗爭

語言就是給人拿來做超現實主義用的。人講話必須要讓別人能聽明白，在這種情況下，他有時差不多也能表達自己的意思，並透過所表達的意思來確信自己履行了某些職能，儘管這些職能顯得有些粗俗。無論是說話，還是寫信，這對他來說並不困難，只要在這麼做的同時，他不提出一個超越平均值的目標就行了，也就是說，只要他滿足於能和別人交談（當然要樂於和別人交談）就行了。他對後來冒出來的詞，對說完一句話後緊跟著的另一句話並不感到憂慮。面對一個簡單的問題，他完全可以在毫無準備的情況下去回答這個問題。在與別人接觸時，他並未染上怪癖，因此可以無意識地就一些話題發表自己的看法，而不必「經過深思熟慮之後」再去講話，也不必在講話之前做任何準備。當他打算建立更微妙的關係時，這種一氣呵成的能力會為他帶來不利的影響，可有誰會讓他相信這一點呢？他沒有必要為這點小事而拒絕說話，拒絕去寫東西。傾聽自己內心的呼聲，琢磨自己內心的想法，這樣做的結果就是破壞了神祕感，破壞了絕妙的神佑。我並不急於理解自己（算了！我將來總會理解自己）。假如我說的這句話或那句話讓自己感到有些失望，我會把希望寄託在後面一句話上，以彌補自己的缺憾，我不會再去重複那句話，或把那句話講得十分完美。對我來說，喪失激情才是致命的。所有的詞語，所有相隨而至的片語密切相連，我絕不會厚此薄彼。要讓一個神奇的平衡法出面干預，它會這麼做的。

我一直設法讓大家認同這個毫無保留的語言，在我看來，它似乎適應於生活中的所有處境，這個語言並未剝奪我的任何手段，不僅如此，它還賦予我奇妙的洞察力，我正是在對它不抱任何期望的領域裡獲得這種洞察力的。我甚至斷言，是它在教導我，事實上，我有時會以超越真實的手法採用一些詞語，而這些詞語的真實含義早就被我忘在腦後了。事後經核實才發現，我對那些詞的用法完全符合它們的定義。這難免使人相信，人們不是在「學東西」，而只是在「重新溫習」。就這樣，有些特定的表達方法我已經用得很熟練了。我並不是在說客體的詩歌意識，只是在精神上與客體有過成千上百次的接觸之後，我才能獲得這種意識。

超現實主義語言的種種形式最適合於對話。在對話當中，兩種思想相互對峙，當一人暢所欲言時，另一人則關注對方的說法，但究竟應該怎樣去關注呢？假設一個人將對方的思想吸收過來，這也就意味著，在一段時間內，此人完全可以沉湎於對方的思想之中，這恐怕不太可能。事實上，他的關注只體現在表面上，他完全能從容地認可或否定對方的想法，一般情況下，他會以尊重之情否認對方的想法。語言的這種方式並不能觸及某一主題的本質。我的注意力已被吸引住了，可從情理上講又很難避開那種吸引，因此總是把對手的思想當作敵

對的思想來處理，平常與別人對話時，總是透過別人用過的詞和比喻來「指責」別人的思想，因此我有能力在對話的過程中，一邊利用這些詞和比喻，一邊對其進行歪曲。在有些精神病人身上，這種情況的確出現過，病人的感覺器官發生紊亂，紊亂支配著病人的注意力，病人雖然在回答問題，但卻只滿足於抓住別人在他面前所說的最後一個詞，或抓住超現實主義那句話的最後一部分，因為這些東西已印在他腦子裡：

「您多大年紀了？」「您。」「引自《模仿言語》(Écholalie)」「您叫什麼名字？」「四十五幢房子。」「引自《岡塞的症狀或答非所問》(Symptôme de Ganser ou des réponses à côté)」

從未講過這類胡言亂語的對話幾乎是不存在的。想與人交往的努力支配著他這麼說話，這種努力以及我們所保持的習慣，使我們暫時看不出這種胡言亂語的局面。這同樣也是書籍的最大缺陷，因為書籍一直在與最優秀的讀者發生衝突，我這裡是指最挑剔的讀者。我前面引用了醫生與精神病人之間的簡短對話，在此對話當中，是精神病人占了上風，因為他的答覆引起醫生的極大注意，雖然並不是他本人在提問。難道這意味著此時他的思想更優秀嗎？

也許是吧。他完全可以不必考慮自己的年齡和名字。

到目前為止，詩歌的超現實主義一直致力於在其絕對的本質當中重建對話，並將兩個對話者從客套的責任中解脫出來。每個人只管自言自語就行了，不必去追求特殊的辯證樂趣，也不必將此強加給對方。兩個人的對話並非像以往一樣，以就某一論點展開辯論為目的，他們不必將此看得太重，盡可能把話說得乏味一些。至於對方的答覆，從原則上講，這個答覆根本不在乎講話者的自尊心。不論是詞語還是比喻，它們只是作為跳板出現在聆聽者的腦海裡。在第一部純粹的超現實主義作品《磁場》（Les Champs magnétiques）當中，以「屏障」為題的開篇那幾頁大概就是以這種方式寫出來的，在那幾頁裡，蘇波和我將這些公正的對話者展現出來。

超現實主義並不允許那些投身其中的人隨隨便便地拋棄它。所有的一切都使人相信，它就像麻醉劑那樣對人的思想產生影響，甚至會像麻醉劑那樣使人產生某種依賴性，並促使人起來反抗。它同時還是一個人造的天堂，人們從中體驗到波特萊爾批評的情趣，就像體驗其他人的批評一樣。超現實主義可能會引發神祕的效果以及獨特的快樂，從許多方面來看，超現實主義倒更像是一個新的惡習，然而對那種效果及快樂的分析大概不應成為幾個人的特

權，超現實主義就像印度大麻一樣能滿足所有挑剔者的口味，本文難免要談到這一分析。

一、有些超現實主義的比喻與鴉片對人造成的幻象很相似，人不會去回想鴉片所造成的幻象，但這種幻象「自發地、專橫地閃現在人的眼前。他無法將其排除掉，因為他的意志已沒有足夠大的力量，而且也控制不住自己的理智」[15]。人們過去是否曾「回想」過那些幻象呢，這還有待我們去了解。假如人們堅信勒韋迪對比喻所下的定義，正如我所做的那樣，那麼刻意將「兩個相差很大的現實」來比較似乎是不可能的。能不能比較，這才是問題的關鍵所在。從我這個角度來說，我明確地否定勒韋迪所做的比喻，比如：

有一首歌在小溪裡流淌

再比如：

白日像一塊白色臺布那樣展開

又比如：

世界重新回到一個口袋裡

在這幾個例句裡看不出任何深思熟慮的痕跡。在我看來，斷言「思想已感受到兩個現實的相似之處」是不正確的。他最初並未有意識地感受到任何東西。從某種意義上說，那不過是兩個偶然相似的詞，從那相似之處猛然冒出某種特殊的光輝，那是比喻的光輝，我們對此非常敏感。比喻的價值取決於那光輝的美感，因此，比喻的價值則與承載光輝的兩個導體之潛在差別有關。當差別幾乎不存在時，就像在明喻裡所表現的那樣，光輝也就產生不出來了。[16]

然而，依我看，人沒有能力去協調兩個差別很大的現實之相似處。觀念聯想的原理，起碼就像我們所看到的那樣，則與此截然不同。再不然就應該重新考慮一種簡練的藝術，勒韋迪和我都不贊成這種藝術。因此我們只得承認比喻的兩個措辭並不是相互演繹出來的，思想將其演繹出來就是為了製造光輝，它們只是所謂超現實主義活動的即時產物，理智只滿足於觀察並欣賞光彩奪目的現象。

光輝總想以稀少的煤氣讓自己長久地維持下去，同樣，無意識寫作法所製造的超現實主

義氣氛尤其適合於產生更美的圖像。我們甚至可以說，在這狂亂的過程中，所有閃現出來的圖像看起來就像思想的唯一準則。人逐漸相信這些圖像那至高無上的現實，他起先只滿足於去接受這些圖像，但很快就發現，這些圖像使他的理智更加清醒，而且還增長了他的知識。他意識到那永無止境的空間，在那個空間裡，他的欲望展現出來，利與弊的差距在逐漸縮小，他那些晦澀的東西並不會使人對他產生誤解。這些圖像使他心醉神迷，幾乎無暇將手頭的火吹得更旺，於是這些圖像便裹挾著他向前走。這是最美的黑夜，是閃電照亮的黑夜，因為與這黑夜相比，白天都顯得黑暗了。

各種不同類型的超現實主義圖像大概需要有一個歸類，今天，我不想做這樣的嘗試。如果依照圖像那奇妙的相似之處將它們分門別類，那麼這也許會讓我偏離主題，我主要是想考慮圖像那共同的功效。對於我來說，能達到最高隨意程度的圖像是最有分量的，我對此毫不隱瞞，有些圖像大家要花費很長時間才能將其翻譯成通俗的語言，那是因為它表面看起來極為矛盾，或許它被某一個詞義奇怪地掩蓋起來，或許雖轟動一時，卻平平淡淡地消失了（它突然間就把視野的角度封死了），或許它得到一個微不足道的確切證據，或許它只是幻覺的產物，或許它自然而然地歸結於抽象，而抽象又是具體的偽裝，或者反之，或許它迫使人們去否定某些物理的基本特性，或許它還會引起別人的嘲笑。下面我們來看幾個例子：

香檳酒的紅寶石。

——洛特雷阿蒙

就像成年人的胸部停止發育的規律那樣美，胸部發育的傾向與其機體所吸收的細胞數量並不一致。

——洛特雷阿蒙

一座教堂就像一口鐘那樣赫然聳立著。

——菲力浦・蘇波

在羅斯・塞拉維*的睡夢之中，一個侏儒從一口井裡爬出來，趁著黑夜來吃麵包。

——羅貝爾・德斯諾斯

———
* 此為馬塞爾・杜象的筆名。

露水像母貓頭似地在橋上搖晃。

——安德列・布勒東

在左側，在想像的蒼穹之中，我隱約感覺到那紛擾著自由且無光澤的華麗外表，大概那只是腥風血雨的霧氣而已。

——路易・阿拉貢

在燃燒的森林之中，
所有的獅子都很清爽。

——羅歇・維特拉克

女人絲襪的顏色並不一定與她眼睛的顏色相似，這曾讓一位哲學家大發感慨，認為沒有必要宣稱：「與四足動物相比，軟體動物有更多的理由去憎恨進步。」

——馬克斯・莫里斯

不管人們是否願意，這些例句足以滿足人的不同要求。所有這些形象比喻似乎表明，對於其他事情而言，人已經很成熟了，但對於微乎其微的樂趣，人還不成熟，通常他會讓自己去享受那一樂趣。這是將多個事件轉化為優勢的唯一方式，而他對這些事件擔負著一定的責任。[17]這些形象比喻讓他體會到消除這些事件是有限度的，甚至還會給他帶來麻煩。這些形象比喻最終讓他感到很困惑，這倒並不是一件壞事，因為讓一個人感到困惑，就是要誘使人去犯錯。我所列舉的那些話在這方面可以說是大顯身手。但一直在品味這些話的人確信自己品行端正，對此人來說，他不會因為這些妙語而受到譴責，況且他也沒有什麼好害怕的，因為他自以為會把一切都確定好。

二、投身於超現實主義的人興奮地回憶起自己童年的美好時光。對他來說，這與正在水裡垂死掙扎者的真實感受類似，此人彷彿在瞬間看見自己一生中所有不可逾越的東西。有人會對我說，這聽起來不太可能。但對於那些向我講出這些話的人來說，我不會鼓勵他們這麼做。從孩提時代的回憶或從其他東西裡面會產生出一種非獨占的感覺，以及一種誤入歧途的感覺，我認為這種感覺是最豐富的。也許是因為童年與「真實的生活」最相似，童年過去之後，除了自己的通行證之外，人只掌握著幾張優待券，在那童年時代，所有的一切都促使人

能有效地控制自我，而不是偶然為之。正是憑藉著超現實主義，這些可能性似乎又重現在人們面前。他就像是在拯救自己，或逐漸走向失敗似的。在黑暗之中，人們再次看到矯揉造作的恐懼。謝天謝地，這依然是煉獄呀。人們戰戰兢兢地穿越那危險的風景，這是玩弄神祕術者所用的稱呼。我身後的魔鬼一直在窺視著，我要激怒它們，而它們對我倒並未抱有惡意，我並未感到茫然不知所措，因為我不怕這些魔鬼。正是「這些長著女人頭的大象以及飛舞的獅子」曾讓我和蘇波感到害怕，我們過去就怕遇見它們，正是「可溶化的魚」依然讓我心有餘悸。可溶化的魚，我不正是可溶化的魚嗎，我的星座就是雙魚座，而人將溶化在自己的思想當中！超現實主義的動物志和植物志是祕而不宣的。

三、我並不認為超現實主義很快就會變為老生常談。這類文字的共性並不會妨礙超現實主義散文詩的發展，在那些文字當中，除了我所指出的之外，還有其他許多文字，它們為我們做出邏輯的分析以及嚴密的語法分析。五年來，我寫了許多這一類的隨筆，其中的大部分文字寫得極為零亂，後來我還寫了一些短小的故事，這些故事被編入到本文集之中，它們為我提供不容置辯的證據。正是由於這個原因，我不會將其看作最值得關注、或最不值得關注的文字，在讀者的眼裡，它們可以被認作是種種收穫，是超現實主義者的研究成果所帶來的

此外，超現實主義的手法也需要進一步擴大。只要能從某些聯想當中得到夢寐以求的突然性，那麼所有的手法都是好的。與把陳詞濫調引入最精練的文筆之中相比，畢卡索和布拉克的拼貼畫具有同等的價值。我們甚至可以非理性的方式（但要遵從句法規則），將報紙上的標題或標題中的零星幾個字拼貼在一起，並給它冠上「詩」的標題，這麼做也是可能的：

詩

一陣朗朗的笑聲
來自錫蘭島上的藍寶石

在牢房裡面
最美的稻草
已黯然失色

在一座孤獨的農莊裡

愉快的事

日復一日

變得嚴峻起來

一條可通車的路

將您帶到未知的邊緣

咖啡

為自己的利益大肆吹噓

每天為您打扮的藝人

夫人，

一雙

真絲的襪子

並不是

跳躍到真空裡

一隻雄鹿

愛情第一

巴黎是一座大村莊

一切都會安排妥當

注意看好

火掩蓋著

美好的時光

祈禱

要知道

紫外線

完成了任務

短暫而有趣

風險的

第一份白色報紙

紅色將是

流浪的歌手

他在哪裡？

在記憶裡

在他的屋子裡

在篝火舞會上

我一邊跳舞

一邊做

有人已做過與將要做的事

我們也許還能舉出許多例子來。戲劇、哲學、科學、文學批評或許也能從中得到好處。我急於補充說明一點，我對超現實主義未來的技巧不感興趣。

我已重複過許多次了，將超現實主義應用於實際行動中，則比我所看到的表象還要嚴重[18]。誠然，我並不相信超現實主義話語具有預言功效。「我說的話，就是神諭」[19]。是的，只要我願意，但神諭本身又是什麼呢[20]？人的虔誠欺騙不了我。震撼著庫姆、多多納以及德爾菲*的超現實主義聲音不是什麼別的東西，正是支配著我寫出最缺乏怒氣的演講稿之聲。我的時代不應該是別人的時代，這個聲音為什麼要幫助我去解決自己命運那幼稚的問題呢？不幸的是，我裝出要在一個世界裡採取行動的樣子，在那個世界裡，為了能考慮別人的建議，我不得不借用兩類代言人，一類代言人為我翻譯別人的講話，另一類代言人根本就找不

* 庫姆為伊斯蘭教什葉派聖城，德爾菲和多多納為古希臘阿波羅神廟所在地和位於伊庇魯斯的宙斯神殿。

到，他們將我所理解的東西強加給和我相像的人。在那個世界裡，我一直忍受著自己所承受的東西（你們別去看），可這就是現代世界，真是活見鬼！你們希望我在這個世界裡做些什麼呢？超現實主義的聲音將來也許會安靜下來，我不再致力於去算計自己失去了多少東西。我也不再去詳細計算自己的年景和日子，雖然那也沒有什麼好算的。我將來會和尼金斯基一樣，去年有人帶他去看俄國芭蕾舞，但他並不知道要看什麼節目。我將來子然一身，內心裡非常孤獨，對世界上所有的芭蕾舞都不感興趣。不論是我所做過的事，還是尚未做過的事，我統統都會告訴你們。於是，從那時起，我非常想寬容地審視科學幻想，雖然從各方面看這種幻想是危險的。無線電？那是肯定的。梅毒？要是你們願意，也未嘗不可。攝影？我當然不會反對。電影？黑暗的放映廳真是妙極了。戰爭？我們早就嘲笑過了。電話？喂，是啊。青春時代？可愛的白頭髮呀。你們試圖讓我表達謝意：「謝謝。」謝謝……民眾之所以極為尊重那些實驗室的研究，是因為這類研究最終促使人們推出一臺新機器，發現一種新血清，民眾以為自己與這些研究有直接的關係。他們相信科學家是想改善他們的命運。我並不知道心懷人道主義意願的科學家的理想是什麼，但在我看來，那個理想似乎並不是彙集所有好意之大全。當然，我是在說那些真正的科學家，而非其他類型的科學普及者，這些人只知道替自己弄個證書。不論在這個領域，還是在其他領域，我相信人會得到純粹的超現實主義

快樂，雖然他已知道其他人經歷過重重失敗，但他並不服輸，隨便從什麼地方出發，選擇有別於合理路線的另一條路，最終到達他想去的地方。不論是這幅圖像，還是另一幅圖像，它們本身根本提不起我的興趣來，而他則認為是替自己的前進方向設置標誌是恰當的，這樣也許還能贏得公眾的認可。他所擔心的那些器材自然是蒙騙不了我的，因為那無非是他的玻璃管，或是我的金屬筆……至於說他的方法，我認為他和我的方法各有千秋。我看見那位發現足底皮膚反應的人在認真地工作，他不停地擺弄自己所診療的物件，這和他所做的「檢查」還不一樣，顯然他沒有任何計劃他不時要說出一個看法，但與實際情況相差甚遠，他並未把針放在應放的地方，而他手中的錘子卻還在擺來擺去。至於給病人治療嘛，他把這無聊的事交給別人去做。而他自己卻把全部心思都投入到瘋狂的研究之中。

我所設想的超現實主義已明確表明，我們並不會墨守成規，因此不會隨著現實世界的發展，將超現實主義看成是為被告辯護的證人。相反，超現實主義將會為我們心不在焉的狀態做出辯解，那正是在人世間裡我們所希望達到的境界。康德對女人心不在焉，巴斯德對「葡萄」心不在焉，居里對導體心不在焉，從這方面看，這都是嚴重的症狀。這個世界只是相對適應於人的思想，而這類偶然出現的小事故不過是小小的插曲罷了，那是在追求獨立的戰

爭中最引人注目的插曲，我為能參加這樣的戰爭而感到榮耀。超現實主義是「看不見的光線」，它總有一天會讓我們戰勝自己的對手。「身軀呀，你不再顫抖了。」今年夏天，所有的玫瑰都變成藍色，樹木也變成玻璃的了。裹在綠色植物裡的土地沒有為我留下深刻的印象，它倒更像是一個幽靈。無論是生活，還是放棄生活，這都是想像中的解決方法。生活在他方。

《超現實主義第二宣言》

（一九三〇年）

《醫學心理學年鑑》

研究精神錯亂及精神錯亂者的法醫雜誌

專論

正當防衛

　　在上一期《醫學心理學年鑑》裡[1]，有一篇有意思的專論，A.羅迪耶醫生在文章中談起精神病院醫生的職業危險。他列舉了最近發生的凶殺事件，我們的好幾個同行成為凶殺事件的受害者，他試圖找到能有效保護我們的方法，以防不測，因為精神病醫生在與精神錯亂者及其家屬的接觸中還是冒著一定的風險。

　　但精神錯亂者及其家屬確實構成一種危險，我將此稱為「內發性」的危險，這個危險與我們的職業密切相關，因此也是難以避免的。我們只能接受這一危險。但還有一種危險，我將此稱為「外發性」的危險，這一危險尤其應當引起我們的注意，它似乎可以引發強烈的反應。

現在我們來看一個極有特殊意義的例子：我們醫院的一個病人是個躁狂症、受迫害妄想症患者，此人極為危險，可他竟然以溫和的嘲弄語氣建議我去讀一本書，精神病人們都在傳閱這本書。此書最近由《新法蘭西評論》（La Nouvelle Revue Française）雜誌社出版，奇特的創作原型、準確而不乏善意的筆調，使該書蜚聲文壇，這本書就是安德列·布勒東的《娜嘉》（Nadja）。超現實主義在書中大放異彩，而且故意表現出十分怪異的樣子，它的每一個章節都不連貫，卻安排得極為巧妙，這一細膩的藝術手法就是在嘲笑讀者。在一幅幅奇怪的象徵性畫面當中，人們或許會看到克洛德教授的真實寫照。實際上，書中確實有一個章節是專門寫我們的。倒楣的精神病科醫生在書中狠狠地挨了一頓罵，其中有一段（把此書送給我們的病人在這兒用藍筆做出標記）引起我們的注意，這一段是這麼寫的：「我知道假如我是瘋子，況且幾天來一直被關在精神病院裡，我將利用在瘋癲狀態下所做的一切會得到赦免的權利，毫不留情地殺害落在我手上的人，最好是殺一個醫生。這樣的話，我至少能得到一個單人房間，就像那些躁狂症患者一樣。人們或許就不會再來煩我了。」

恐怕沒人能找到比這更典型的教唆人去凶殺的手段了。這一手段只能引起我們輕蔑的鄙視態度，甚至引起我們漫不經心的冷漠感。

在相似的情況下，在我們看來，依賴於上級權威似乎證明這是一種不安分的舉動，這一舉動極不得體，以至於我們甚至不敢往這方面想。然而，這類事件卻是與日俱增。

我認為，我們的麻木感是罪魁禍首。我們沉默不語不但會讓人懷疑我們的誠意，而且還會讓人為所欲為。

不管類似的事件是集體行為，還是個人行為，為什麼我們的團體、我們的聯誼會未對此類事件做出反應呢？為什麼不給發表類似《娜嘉》這樣作品的出版商送去一封抗議信呢？為什麼不設法去起訴寫出這樣作品的作家呢？這位作家顯然已越過禮節的限度。

我認為，我們應在聯誼會內部考慮成立一個委員會，專門負責處理這類問題，這麼做是有好處的（大概這也是我們唯一的防衛措施）。

羅迪耶醫生在他那篇專論的結尾處做出結論：「精神病院的醫生完全可以要求得到社會保護的權利，醫生本人在維護這個社會的安定，社會也應無條件地保護他……」

但這個社會有時會忘記責任是相互的。我們應該提醒社會承擔起自己的責任。

保羅‧阿貝利

醫學心理學協會

一九二九年十月二十八日會議

針對超現實主義作家的傾向以及他們對精神病院醫生所發動的攻擊，阿貝利先生撰寫了一篇報告，這篇報告成為大家討論的焦點，現將討論記錄如下：

討論

德‧克萊朗博醫生：請問雅內教授，您覺得病人的精神狀態與他們精神活動的個性有什麼關連呢？

雅內教授：《超現實主義宣言》包括一篇哲學引言，這篇引言很有意思。超現實主義者認為，從本質上講，現實是醜陋的，美只存在於非現實的事物當中。是人將美帶到這個世界裡。要想創作出美的東西，就必須盡最大的可能遠離現實。超現實主義作品大多是偏執狂以及懷疑者的自白書。

德‧克萊朗博醫生：過激的藝術家有時會借助於否定所有傳統的宣言，與起放肆的風尚，不管他們採用什麼樣的名稱，也不管他們面對什麼樣的藝術和時代，從技術角度來看，我覺得他們似乎都可以被稱為「墨守成規派」。所謂墨守成規就是不想費力去思索，尤其是不想再費力去觀察，他們只信賴某種特定的形式，只想著去製造獨特、簡單、特定的效果，於是人們便迅速地製造出這類東西，同時盡量避免招來批評，表面看起來，這類東西帶著某種特定風格的色彩，而它與生活的相似之處往往會引來批評。這種破壞的舉動在雕塑藝術方面很容易分辨出來，但在語言方面，這一破壞舉動也可以顯示出來。

傲慢而又無精打采的風格引發或促進了墨守成規派的發展，這並非我們這個時代所獨有。早在十六世紀，追求繁縟文風，喜歡出奇制勝，講究精巧細節的作家都是墨守成規派，到了十七世紀，那些追求矯揉造作風格的「風雅派」也屬於墨守成規派。瓦迪尤斯和特里索坦*也是墨守成規派，只不過與當下這類人相比，他們顯得更穩重、更勤懇，也許他們的作品所面向的聽眾更高雅、更有學問。

在雕塑領域，墨守成規派似乎在十九世紀才剛剛發展起來。

雅內教授：根據德‧克萊朗博先生的看法，我也想起超現實主義者的某些手法。比如他

* 瓦迪尤斯和特里索坦為莫里哀所著五幕喜劇《可笑的女才子》(Les femmes savantes) 中的人物。

們從一頂帽子裡隨便拿出五個單詞。在超現實主義引言裡，作者用兩個詞講述了一段小故事，那兩個詞是：火雞和高筒禮帽。

德・克萊朗博醫生： 阿貝利先生在其專論裡為我們描繪了一場誹謗運動。我們有必要對這一點做一番評論。

誹謗也是精神病醫生所面臨的職業風險，有人抓住機會便以誹謗手段來攻擊我們，由於我們擔負著行政職務，或肩負著專家的職責，那麼讓我們擔責的主管部門就應當保護我們。

不論職業風險是什麼性質的，技術人員都應得到預防性的保護，以免遭受職業風險的傷害。這些明確的預防措施將確保他能得到及時、永久的救助。這些風險不僅反映在物質方面，而且也反映在精神方面。避免風險的預防措施包括救助、補助、司法支持、津貼以及撫恤金等，這筆撫恤金有時要考慮永久發放。在緊急情況下，救濟費用可以先從互助保險基金裡面支出，但這筆費用最終要由受傷害者的主管部門來支付。

會議於下午六點結束。

會議祕書：吉羅

雖然那些曾經或依然依賴於特殊舉措的人採取了某些特殊的手段，但人們最終還是承認，以理性和道德的視角來看，超現實主義只尋求去挑起信仰危機，這是最普通、最莊重的信仰，除此之外，超現實主義沒有任何其他目的，能否取得這樣的成果將決定超現實主義的成敗。

從理性的角度來看，要以各種方式去感受，要不惜一切代價讓人承認舊有矛盾那矯揉造作的特性，這些矛盾被虛假地用來預防人那怪異的焦慮感，即便讓他知道自己沒有足夠的手段，即便以充分的理由告訴他沒有能力擺脫人世間的束縛也無所謂。死亡的威脅，冥間裡帶歌舞雜耍的咖啡館，在睡眠中泯滅的美好理性，未來那沉重的帷幕，巴別塔，軟綿綿的鏡子，難以逾越的布滿腦漿的銀牆，這些表現人類災難的強烈畫面也許不過是表象而已。所有的一切都讓人以為，在人的思想裡存在著某一點，在這一點上，生與死，現實與虛幻，過去與將來，可言傳的與不可言傳的，高與低都不再是相互矛盾的。然而，除了希望能確定這一點之外，要想在超現實主義活動中尋找另一種動機，恐怕是白費力氣。人們由此已經注意到，簡單地把超現實主義活動歸納為建設性的或毀滅性的是多麼荒謬呀，因為在我們所說的那一點裡，建設和毀滅已不再可能相互威脅了。顯然，超現實主義對周圍所發生的一切毫不在意，而且也不感興趣，所發生的一切都打著藝術或反藝術的旗號，打著哲學或反哲學的旗

號，總之，超現實主義對所有那些不以扼殺人性為目的的東西毫不在意，這些東西要把人轉變為一個優秀、內向、盲從的人，此人並不比鏡子或比火焰更有活力。有些人對自己將來在世界裡占據什麼樣的地位感到擔心，可他們對超現實主義的經驗究竟又期待著什麼呢？在這個精神領域內，人們只能為自己去實施一項極為危險，但卻是至高無上的辨別工作，同樣他不必再去重視那些來來往往者的步伐，然而在這些往來者漫步的地區裡，超現實主義當然是聽不到腳步聲的。人們不希望超現實主義受某些人的擺布，或看他們的臉色行事，超現實主義以其特有的方式，宣稱可以將人的思想從奴役狀態中解救出來，使其回到諒解的道路上，並讓它恢復到原始的純潔狀態，僅憑這一點，人們完全可以就超現實主義所做過的事情以及為實現自己的承諾而應當做的事情做出評價。

儘管如此，在對這些好處實施檢驗之前，重要的是要知道超現實主義究竟借助於哪一類倫理道德，因為它讓自己的根基紮到生活的土壤之中，紮到這個時代的生活裡，這種做法也許不是偶然之舉，從那時起，我為這個生活增添了許多奇聞軼事，比如像天空、錶的滴答聲、嚴寒、煩躁等，也就是說，我又開始以粗俗的方式講這些事情。心裡想著這些事情，手扶著這只破梯子的橫樑，任何人都不會蒙受損失的，除非越過清貧生活的最後階段。辨別美

醜、真假、善惡的願望顯得那麼貧乏，那麼荒謬，而這一願望正是從那些毫無意義的表象中衍生出來的，並一直維持下去，而那表象激奮的樣子實在讓人感到噁心。選擇的觀念會遭遇不同程度的抵抗，而精神的騰飛則取決於抵抗的程度，精神最終要飛往一個可以居住的世界，因此，有人以為超現實主義並不害怕為自己樹立一種絕對反抗的信條，一種絕不屈服的信條，一種合法的破壞信條，超現實主義只期待著暴力。超現實主義最簡單的行動，就是拿著手槍，跑到大街上朝人群胡亂開火。不想了結現有愚蠢墮落體系的人，在那群人當中占據著明顯的位置，而超現實主義一直設法在我們當中去發現那一信仰的光芒。我在此只想掩是水火不相容的，他用自己的胸膛對著那只槍口。[2] 我覺得，這一行動的正當性與信仰並非蓋人的失望感，因為在失望感之中，什麼都無法證明那一道信仰是正確的。贊同這種信仰而反對另一種信仰是不可能的。任何人假裝接受這一信仰，卻不贊同這種失望感，那麼在了解內情的人眼裡，他很快就會變成對手。我們將這種精神狀態稱為超現實主義，人們注意到這一精神狀態只對自己本身感興趣，因此，人們似乎不必再去追究以往的事情，對於我本人來說，我不反對專欄作家、訴訟律師以及其他人的做法，他們試圖賦予已完成的作品，賦予人的生活某種己此時的想法，反而不相信有些人的做法，他們試圖賦予為特定的新潮。我更相信自特殊的意義。總之，沒有什麼比總是問同樣的問題更乏味了：韓波在去世之前真的皈依宗教

了嗎？在列寧的遺囑當中是否能找到批評第三國際現行政策的文字呢？難道是難以忍受的身體缺陷以及個人的不幸促使阿方斯‧拉博變得更悲觀嗎？薩德在國民公會期間是否曾做出反革命的舉動呢？只要讓人把這些問題提出來，就可以注意到從那時流傳至今的證言顯得多麼脆弱。那麼多玩世不恭者對精神上巧取豪奪的舉動感興趣，他們期盼著這類舉動能夠獲得成功，我在這方面已跟不上他們了。至於說反抗，我們當中的任何人都不需要先驅。我要明確指出，在我看來，應當防備對人的崇拜，不論這些人外表看起來多麼偉大。只有一個人例外，他就是洛特雷阿蒙，我看不出有誰曾在世上留過不明顯的痕跡。我們沒有必要再去討論韓波，因為韓波自己搞錯了，而且韓波也想欺騙我們。他曾讓人對其自身的想法做出不光彩的解釋，而且還為這類解釋留下種種口實，比如像克洛岱爾那樣的解釋，因此韓波在我們面前是有罪的。我們對波特萊爾也深感遺憾，對他那生活的「永恆尺度」感到惋惜：「每天早晨要向上帝祈禱，因為上帝是力量與正義的源泉，要向我父親、向馬里耶特、向愛倫‧坡祈禱，把他們當作說情者。」我知道人有自相矛盾的權利，但這也太過分了吧！向上帝祈禱，向愛倫‧坡祈禱？在所有偵探雜誌上，今天愛倫‧坡被冠以犯罪偵探大師（包括夏洛克‧福爾摩斯，實際上甚至包括保羅‧瓦萊里……）的稱號。某一天，從理智上看那天十分迷人，人們引薦一位偵探，總是一位偵探，而且將某種偵探的方法賦予這個世界，這難道不是

一種恥辱嗎？讓我們順便說幾句愛倫·坡的壞話。[3] 如果我們以超現實主義為手段，毫不猶豫地摒棄凡是事物就有可能「存在」的想法，如果透過一條「存在」於世的道路，我們不但能證明這條道路確實存在，而且還能幫助他人去走這條路，我們宣布完全可以進入那條所謂「不存在」的道路，如果我們找不到更多的詞語去揭露西方思想的卑劣性，如果我們敢於起身反抗邏輯，如果我們不能保證，與醒著的時候相比，夢中所完成的舉動並沒有更多的意義，如果我們甚至無法確定人們最終是不會與時代同歸於盡的，那是老套的、不吉利的惡作劇，是總是脫軌的列車，是瘋狂的搏動，是糾纏在一起的垂死牲畜，那麼人們要我們怎樣對一個社會管理機構（不管這是一個什麼性質的機構）表現出體貼之情，表現出更大的寬容呢？這也許是唯一一令人難以接受的狂妄之舉。所有的事情都要做起來，所有的手段大概都是好的，都應該利用，以破壞所有涉及家庭、祖國、宗教的概念。在這方面，超現實主義的立場被人熟知也是枉然，同時還要讓人知道，這一立場並不包含妥協。那些一心想要維護這一立場的人一再申明，這一立場絕不包含妥協，然而他們並不重視其他的價值基準。他們打算充分地體驗那種假裝的悲痛，中產階級公眾總是卑鄙地原諒他們「年輕時」所犯過的錯誤，而面對中產階級公眾時，那種假裝的悲痛竟欣然接納插科打諢之需。他們像野蠻人似地在法國國旗下嬉笑打鬧，將其厭惡感吐到每一個神父的臉上，將厚顏無恥的性武器對準那些應履

行「首要義務」的敗類。我們要與詩歌的冷漠，與藝術的娛樂性，與廣博的研究，與純粹的思辨鬥爭，不論這些東西以什麼樣的形式出現，我們可不想與那些在思想方面縮手縮腳的人求同存異。所有背信棄義的舉動都無法阻止我們去了結這些哄騙人的廢話。況且值得注意的是，有些人只相信自己，最終讓我們甩開他們，他們很快就陷入迷茫的境地，不得不求助於最拙劣的權宜之計，以便去討維護秩序者的歡心，而這些人都是擁護人人平等的悍將。毫不動搖地忠誠於超現實主義的諾言就意味著一種無私的精神，一種蔑視危險的大無畏精神，一種拒絕妥協的精神，從長遠來看，很少有人能表現出這種能力。有些人最初不願意將自己富有意義的運氣以及了解事實真相的欲望賦予超現實主義，如今這批人已所剩無幾。不管怎麼樣，要想阻止種子不在人間的田野裡發芽已經太遲了，各種各樣的野草也許會蓋過所有的一切。因此，正如《超現實主義宣言》再版序言所表明的那樣，我打算不動聲色地讓有些人去聽從命運的安排，在我看來，這些人已經能夠正確地評價自己，他們當中有亞陶、卡里夫、德爾泰伊、熱拉爾、蘭布林、馬松、蘇波、維特拉克等，他們的名字已出現在《超現實主義宣言》之中，還在宣言發表之後投身到運動中來的人。由於亞陶先生就此事冒失地發了一些牢騷，我認為再次表述我的意圖還是有益的。

亞陶先生於一九二九年九月十日在《不妥協報》（L'Intransigeant）上撰文：

《不妥協報》於八月二十四日發表了對《超現實主義宣言》所做的評論，評論中有一句話使人回想起許多事情：「布勒東先生認為此書再版時不必對書中的內容做出修訂，尤其是不必對書中出現的人名做出修訂，當然所有這一切都與他的名譽有關，但更正自然還是要做的。」但願布勒東先生能借助名譽，對某些人做出正確的評價，上面所說的修訂應該落實到這些人身上。這是和宗派道義有關的事，文學界的一小部分人已受到這種宗派的影響。但還是把這種小紙條的遊戲留給超現實主義者者吧。況且，一年前所有和「夢境」事件沾邊的事依然歷歷在目，如今再去奢談名譽恐怕不合時宜。

我絕不會就「名譽」一詞的確切含義與此文的作者展開爭論。某位演員以金錢和榮譽為目的，準備將斯特林堡所寫的一部難懂的話劇奢華地搬上舞臺，可其實他並不重視這部話劇。當然如果這位演員不時自詡為一個有思想、有情感、有血性的人，我倒覺得這也不是什麼缺點。可實際上他卻和《超現實主義革命》（*La Révolution surréaliste*）的某一頁裡所描寫的人物沒有什麼區別，這個人物正在燒東西，而且看他那副樣子，他打算把所有的東西都燒掉，並聲稱只期待著「思想的吶喊」，這一思想又將他本人武裝起來，他決意不顧一切地去砸碎所有的桎梏」。唉！這對他來說不過是一個角色而已，就像他演過的其他角色一樣，他將

斯特林堡的《夢幻劇》（Le Songe）「搬上舞臺」，因為他聽說瑞典大使將會支付所有的費用（亞陶先生當然知道我能證明此事），人們會對這一舉動的道德價值觀做出評價，他自然不肯錯過這個評價的機會，不過這並不重要。我後來在阿爾弗雷德・雅里劇院的大門口看見亞陶先生，他身邊總是站著兩個員警。與此同時，他把另外二十名員警派去抓捕他的朋友，就在前一天，他還認這些人為朋友，這也是他唯一的朋友。此前，他已在警察局裡與警方商討過要抓哪些人，而恰好是亞陶先生覺得我談論名譽有點不合時宜。

我和阿拉貢在《雜集》（Variétés）專刊上合作撰寫的評論《一九二九年的超現實主義》（Le surréalisme en 1929）受到讀者的好評，透過這些評語，阿拉貢和我本人注意到，我們每天都會判斷出人的道德水準之高低，而不會對此感到窘迫。在最初遭受傷害時，超現實主義很高興能感謝這個人或那個人，而且做得很瀟灑，這種瀟灑的態度絕不是報界裡那幾個無賴的情趣所能比擬的，在他們眼裡，人的尊嚴不過是被人嘲笑的題材罷了。有人不是打算在這個領域裡去詢問許多人嗎，這是迄今為止受監督最寬鬆的領域，只有少數幾個浪漫的例子除外，那是自殺或其他類型的例子。我們為什麼還在吹毛求疵呢？一個員警，幾個尋歡作樂的傢伙，兩三個搖筆桿的臭文人，好幾個精神不正常的人，還有一個傻瓜，除此之外，還有一小部分通情達理、剛毅、正直的人，人們稱他們為狂熱分子，所有這些人不是構成一個既

有趣又不傷害他人的團體嗎？這是一個完全依照生活模式而組成的團體，團隊的成員按件計酬，按點數掙錢。他媽的。

超現實主義的信心未能很好地樹立起來，或樹立得很差，唯一的理由就是這一信心根本就沒樹立起來。無論在有感覺的世界裡，還是明顯在這世界之外；無論在心理健康協會的永恆主題裡（心理健康協會要我們過一種自我約束的生活，或者過一種超然的任性生活），還是在「有才智的人」的興趣當中（此人只關注我們的過客），超現實主義的信心根本就沒有樹立起來。此外，毫無疑問，這一信心在有些人反覆無常的對策中也沒有樹立起來，其實這些人已開始信任超現實主義了。人根本無法阻止反抗發出怒吼，即使反抗在有的人身上得到疏導並逐漸衰退下去，同樣，不管有多少人，他們也無法讓反抗在最黑暗的時刻去馴服那個再三出現的「好好先生」。此時此刻，在這個世界上，無論在學校，還是在工廠[4]，無論在大街上，還是在研討會上，或是在軍營裡，單純的年輕人拒絕接受規矩。我只是在對他們講話，只想向他們證明飽受中傷的超現實主義不過是一種智力消遣活動，就像其他消遣活動一樣。希望他們能不帶任何偏見，盡力去了解我們所做的事情，如果有必要的話，希望他們還能幫助我們，把我們一個接一個地提攜起來。我們也曾想過要形成一個封閉的小圈子，但又

不肯這麼做，其實真是沒有必要去束縛自己，有些人曾在短時間內和我們顯得很和諧，但我們卻認為這種和諧是致命的缺陷，只有這些人才有散布小道消息的優勢。亞陶先生在飯店的通道裡被皮埃爾·烏尼克搧了嘴巴，而亞陶竟然哭著要他母親來解救他！我們不僅看到這一場景，而且還有可能看到類似的情景。卡裡夫先生無法考慮政治問題或性問題，我們不妨看看德爾泰伊先生在《超現實主義革命》（納維爾任雜誌社主任）雜誌第二期上就愛情所撰寫的粗俗專論，自從他被趕出超現實主義運動之後，他還撰寫了《法國大兵》和《聖女貞德》，我們不必再列舉其他文章了。熱拉爾先生是同類人中的佼佼者，但因天生愚笨而受人排擠，可現在已變得和以前截然不同了，為《階級鬥爭》（La Lutte de classes）和《真理》（La Vérité）雜誌做點雜事，也沒幹出正經的大事來。蘭布林先生幾乎銷聲匿跡了，他對一切都持懷疑的態度，在文學方面故作瀟灑，假充風雅。馬松先生總是向外炫耀自己的超現實主義信念，忍不住想去讀一讀那本題為《超現實主義與繪畫》（Le Surréalisme et la peinture）的書＊，此書作者並不想為繪畫劃出高低優劣的等級，也不認為馬松能夠超越畢卡索，超越馬克斯·恩斯特，可馬松先生卻認為畢卡索是個惡棍，覺得恩斯特不如他畫得好，這都是馬松先生自己親口說的。蘇波先生惡毒地攻擊他人，我們暫且不談他所寫過的東西，先來看看

他還沒有寫好的東西，看看那些他所「傳播」的小道消息，他在訛詐性的報紙上散布這些小道消息，就像關在鼠籠裡的老鼠似的，上躥下跳，比如他在《傾聽報》（Aux écoutes）上寫道：「作為超現實主義團體的首領，安德列‧布勒東從雅克‧卡洛街的巢穴裡（指超現實主義畫廊）消失了。一位超現實主義朋友告訴我們，拉丁區這個奇怪團夥的帳簿也隨同布勒東一起消失了，好像要把一切都銷毀了似的。然而，我們得知，有一位超現實主義金髮女郎陪伴在身旁，布勒東先生並未走得太遠。」勒內‧克勒韋爾和特里斯唐‧查拉當然知道，披露他們生活的驚人消息以及那些惡意中傷的指責是誰告訴他們的。亞陶先生毫無根據地把我當作一個無恥之徒，而蘇波先生竟然恬不知恥地視我為竊賊，就我本人而言，我承認自己對此還是感到很開心的。維特拉克先生滿腦子都是漿糊（還是讓他的想法、他本人以及那位陰險的布雷蒙神父去支配那個「純詩」吧），這個可憐的傢伙極為天真，甚至坦言，作為劇作家，他的理想就是去組織演出，要讓這些演出在美感方面能與員警的大搜捕行動相媲美（參見阿爾弗雷德‧雅里劇院的聲明，此文刊載在《新法蘭西評論》雜誌上）[5]，這當然也是亞陶先生的理想。正如大家所看到的那樣，這真讓人感到快活。當然還有其他人，但我

＊　此書為安德列‧布勒東於一九二八年創作的作品，後做過多次修訂。

並未將他們列舉出來，因為他們的公開活動過於輕微，他們的欺詐行為只局限在極小的範圍內，他們試圖以幽默為手段來擺脫自己的困境，甚至向我們證明，在所有這些人當中，只有幾個人能理解超現實主義的意圖，同時還要我們相信，當最初有人產生動搖時，那些對他們做出評價，並促使其走向失敗的東西，恰好有助於他們去理解超現實主義的意圖。

讓我很長時間內不做任何評論，這個要求對我來說太過分了。在力所能及的範圍內，我認為自己不應該讓那些懦夫、假裝正經的人、投機分子、假見證人以及密探放任自流。為了能當眾揭穿這些人，我們已浪費了許多寶貴的時間，然而浪費的時間是可以彌補的，只有與這些人鬥爭才能把時間彌補回來。我認為這種明確的區別完全符合我們一直所追尋的目標，這些叛徒就守在我們身邊，輕視他們那使人墮落的影響力也許是一種盲目、輕率的舉動，而帶有實證特性的錯覺令人痛心，根據這一錯覺，有人推測這些叛徒可能會對某種懲罰舉措無動於衷。[6]

然而魔鬼再次保護超現實主義的觀念，像其他觀念一樣，超現實主義的觀念力求以某種具體的形式出現在大家面前，力求去接受在事實範圍內所能想像的東西，正如愛情的觀念力求去創造一個生命，革命的觀念力求讓革命的那一天早日到來，否則這些觀念將沒有任何意義。我們再次提醒大家，超現實主義的觀念只想以某種手段去彌補我們的精神力量，其實這種手段不過是深入到自己的心靈之中，有步驟地照亮那些隱藏的地方，並讓其他地方逐漸變

得黯淡起來，且經常到禁區裡去走動。只要人能辨別動物與火焰或與石頭的區別，那麼人的活動就不會停止，正如我前面所說的，魔鬼在保護超現實主義的觀念，保證這一觀念進展順利，不會碰到任何災難。我們必須斷然採取措施，就像我們真的「在這個世界上」，敢於提出某些保留意見。有些人將我們高高地束縛起來，見我們常常離開那高高在上的地方，他們感到非常失望。儘管這些人極不樂意，但我在此還是要講講那種政治、「藝術」以及論戰性的態度。在一九二九年底，這種態度也許應該是我們的態度。除了這種態度之外，我還想讓大家看看與此針鋒相對的幾種個人姿態，那是從最典型、最特殊的姿態中遴選出來的。

有些人推測超現實主義在詩歌領域有可能獲得成功，因為超現實主義已開始在此領域裡大顯身手，他們擔心超現實主義在社會論戰中支持某一方，甚至斷定超現實主義最終會弄得身敗名裂，我不知道是否有必要去回擊這些人的幼稚看法。毫無疑問，這完全是一種懶惰的行為，他們想迫使我們屈服，只不過不明確說出來罷了。黑格爾曾說過：「道德領域有別於社會領域，在道德領域裡，人們只有一種形式上的信念，我們之所以提到真正的信念，那是為了證明兩者之間的差別，為了避免出現混淆，因為在考慮我們所說的信念，即形式信念時，人們有可能對此產生誤會，彷彿這就是真正的信念，其實真正的信念首先只能產生於社會生活之中。」〔引自《法律的哲學》（Philosophie du droit）〕我們不必再去追求這種

形式信念的圓滿過程，不必不惜一切代價地去堅持這一信念，因為這一信念既不歸功於我們同代人的智慧，也不歸功於他們的誠意。自黑格爾以來，沒有哪種思想體系可以忽略某種意願之信條所留下的真空，這種意願目光短淺，只考慮自己的利益。我依照黑格爾的意思去理解「誠實」這個詞，這個詞只起到透過「實際生活」而滲透到主觀生活的作用，不論費爾巴哈、馬克思、哈特曼、佛洛伊德等人多麼不同，他們之間的分歧有多麼大，他們都不反對這種思想，費爾巴哈始終不承認意識是一種特殊的官能；馬克思則全副身心地投入到徹底改造社會生活外部環境的鬥爭之中；哈特曼在超悲觀無意識的理論中發現，我們的生活意願是樂觀的；佛洛伊德越來越關注超越自我的心理區別，超現實主義在前進的道路上更關注其他問題，而不是刻意去解決某種心理問題，不管這類問題多麼有趣，我覺得人們對此不會感到意外。正是考慮到必須重新認識這種必要性，我才認為我們難免要以最熱烈的方式提出社會制度這個問題，這正是我們所生活的社會制度。同樣正是考慮到這個重新認識的過程，我才會順便去責備那些背叛超現實主義的人，我所主張的東西太難懂或者太深奧了。不論他們做什麼，不管他們對寬容，對於他們來說，我覺得最好還是應該這麼做，而不僅僅是得到大家的退出超現實主義運動而歡呼雀躍，還是對我們抱著一種極為粗俗的沮喪態度，他們都不會讓我忘記，領教這種極端「嘲弄」的人不應該是他們，而應該是我本人。這種嘲弄適用於所

有的一切，同樣也適用於種種社會制度。他們當然領教不到這種嘲弄，因為嘲弄是他們身外的事，因為嘲弄事先就已預料到所有自願的行動，而這一行動的目的是要「描述虛偽、蓋然論、追求美好事物的意願以及信念」〔引自黑格爾的《精神現象學》（Phénoménologie de l'esprit）〕，有些人以為各種社會制度差不多都一樣，因為不管怎麼說，人最終是要失敗的，而所有這些人都和他們站在一起。

雖然超現實主義特意走上對種種概念進行評判的道路，那是現實與非現實、理智與非理智、謹慎與衝動、知識與無知、有益與無益的概念，但它至少在闡述歷史唯物主義的同時，也描述出這種傾向的相似性，它是從黑格爾體系那「巨大的挫折」中衍生出來的。在我看來，要想對最終敢於否定、敢於否定之否定的想法設定限制是不可能的，比如像經濟領域裡的限制。辯證的方法不能有效地解決社會問題，人們怎麼能接受這種狀況呢？超現實主義的願望就是在最直接的意識領域為解決社會問題提供種種適用的可能手段，這些手段並不與解決社會問題的方案競爭。我的確不明白，我們為什麼不能將愛情、夢想、精神錯亂、藝術及宗教的問題提出來，儘管有些心胸狹隘的革命者會對此感到不開心，只要我們能以和他們相同的視角去考慮這些問題，而他們也和我們一樣能以相同的視角去看待革命[7]。然而，我敢

說，在超現實主義問世之前，任何有系統的東西在這方面都沒有嘗試過，就在我們找到辯證方法時，對於我們來說，以黑格爾體系形式出現的辯證方法是不適用的。因此，我們完全有必要去了結唯心主義，對我們來說，創造出「超現實主義」這個詞或許就是一個保證，看看恩格斯所說過的話，我們不應只滿足於幼稚的發展：「玫瑰就是一朵玫瑰花。玫瑰並不是一朵玫瑰花。然而，玫瑰依然是一朵玫瑰花。」但願人們能原諒我為這句話加了引號，原諒我將「玫瑰」拖入一種有益的運動之中，那是極為矛盾的運動，玫瑰的角色先後發生很大的變化，它是來自花園的玫瑰，是在夢中占有特殊地位的玫瑰，是無法擺脫「光環」的玫瑰，是在自動寫作法裡被改頭換面的玫瑰，是在超現實主義繪畫中依然保持著自身特色的玫瑰，是與其本身截然不同並最終返回花園裡的玫瑰。與唯心主義的看法相比，這還差得遠呢，如果我們不再成為狹隘唯物主義攻擊的目標，我們的自衛行動也會停下來，而攻擊我們的人恰好是那些思想保守的人，他們不想分清精神與物質的關係。恰恰是那些抱著狹隘宗派觀念的革命者將此唯物主義與恩格斯在本質上所區分的唯物主義混淆在一起，恩格斯將後一種唯物主義看作是對「世界的一種直觀認識」，這一認識需要經受考驗並表現出來：「在哲學發展的過程中，唯心主義早已站不住腳了，並遭到現代唯物主義的否定。現代唯物主義是否定之否定，但它並不僅僅是恢復原始唯物主義，因為它在原始唯物主義持久的基礎之上又補充了哲

學和自然科學的思想，哲學與自然科學已經歷過兩千多年的演變過程，而且還補充了這個漫長歷史的成果。」我們也想讓自己站到起跑線前，就像哲學遠遠地超越我們一樣。我覺得，這正是許多人的結局，對他們來說，現實不但在理論上非常重要，而且還是一個生死攸關的問題，正如費爾巴哈所希望的那樣，要以飽滿的激情去求助於這個現實，我們的結局就是徹底地、毫無保留地接受歷史唯物主義的原則，正如我們現在所做的那樣，而費爾巴哈的結局就是將「人正是自己所吃掉的東西」這一想法擇到知識界的臉上，如果人民能得到更好的食物，比如能吃到豌豆而不是土豆，那麼革命獲得成功的希望也許會更大一些。

我們接受歷史唯物主義的原則……玩弄這些文字是不可能的。然而，這並不僅僅取決於我們（我的意思是，但願共產主義別把我們當作在他們的隊伍裡看熱鬧、散布不信任感、對什麼事情都好奇的傻瓜），以革命的觀點來看，我們表現出能夠履行自己義務的能力。然而不幸的是，這是一項僅讓我們自己感興趣的義務，因為對於我本人來說，比如兩年前，我未能像自己所希望的那樣邁進法國共產黨之家的門檻，我當時希望能自由、悄然地走進那個大門，而許多不值得稱道的人，許多員警以及其他類型的人卻在共產黨之家裡自由地玩耍。在先後三次歷經幾個小時的談話過程中，我不得不為超現實主義辯護，以反駁那些無端的

指責，有人說從本質上看，超現實主義是一種反共反革命的政治運動。這是在審判我的思想，我對評價我的那個人再也不抱什麼期望了，這話其實也沒有必要去說了。蜜雪兒‧馬蒂那時對我們當中的某個人大聲喊道：「如果你是馬克思主義者，你就沒有必要再去做超現實主義者。」在那種局勢下，我們當然並不一定非要做超現實主義者，這個稱號是有人強加給我們的，就像支持愛因斯坦的人被稱為「相對論者」，支持佛洛伊德的人被冠以「精神分析師」的稱號一樣。一個政黨過去曾以十九世紀兩個最偉大的人物來武裝自己，而且表現得非常出色，如今它在思想意識方面已衰落下去，這怎能不讓人感到擔心呢！大家對此當然了解得很清楚，而且我從個人經歷裡所得出的膚淺結論也與事實相吻合。共產黨人要我在「煤氣工人」支部裡起草一份有關義大利局勢的報告，並特意囑咐我只能借鑑統計數字（鋼鐵生產等），但絕對不能談思想意識領域的問題。這個我也做不來。

然而，出於某種鄙夷的態度，而不是什麼別的東西，有人在共產黨裡把我當作最不受歡迎的知識分子，這個我也認了。況且在與從事社會革命的大多數人接觸中，我對他們產生了同情心，以便能夠去感受遭受挫折的短暫影響。我所不能接受的是，有些知識分子透過利用這場運動帶來的可能性，被迫去選擇革命的風潮。這些人我認識，他們在道義方面的決心是

不可靠的，他們嘗試過詩歌，嘗試過哲學，但都沒有成功，憑藉革命風潮中的混亂局面，他們終於可以或多或少用假像去蒙蔽人，為了方便起見，他們急於去否認那些曾讓他們明確思索過的東西，正如超現實主義讓他們所做的那樣，同時迫使他們講出自己的心裡話，迫使他們盡力證明自己的立場是正確的。思想並不是一個風向標，或者至少不應該只是一個風向標。有人突然想起來要獻身於某種特殊的活動，只有這種想法還是不夠的，如果以此為契機，人們能夠客觀地表明怎麼走到這一步，而且應該怎麼做才能走到這一步，那麼一切都變得不重要了。但願人們別和我談起這種宗教式的革命轉變，有些人只滿足於將這種轉變的結果告訴我們，而且還補充說，除此之外，他們什麼也不想說。在這方面，思想既不會發生突變，也不會發生斷裂。或許應該再次繞到恩惠的老路上去……我在開玩笑。但我對此當然抱著懷疑的態度。其實，我知道一個人，我的意思是，我知道他從哪兒來，多少還知道他將要到哪兒去，人們本來希望這種參照體系是虛幻的，希望此人能去其他地方，別再去自己非要去的地方了！如果這樣真能實現的話，我們本想讓此人待在可愛的蛹殼裡，那麼為了能展開自己的翅膀飛翔，他是否應該擺脫自己思想的束縛呢？我真的什麼也不信。我認為脫離超現實主義的每一個人都會在思想上責備超現實主義，讓我們以他們的觀點去發現最值得揭露的那部分，因為超現實主義過去什麼都不是，他們這麼做很有必要，這種必要性不但實用，

而且合乎道德準則。實際上，狹隘的情感往往會讓有些人突然轉變態度，我認為應當去尋找這種轉變的真相，因為在大部分人身上都會出現這種驟變，要到逐漸喪失信仰的過程中，而不是到某一理性突然爆發的事件中去尋找真相，這兩者之間的差別那麼大。在思想方面的監督行動讓有些人感到很掃興，監督行動也出現在超現實主義運動中，但讓他們感到滿意的是，這種監督行動不會出現在政治階層。從那時起，他們可以自由地展現自己的抱負，在發現自己所謂的革命志向之前，他們就已經肩負著這種抱負了，這正是最嚴重的一點。應當看看他們是如何以權威的口吻去教訓老戰士的，看看他們是如何在極短的時間內超越批評思想階段的，這種批評思想在這兒比在任何地方都要嚴厲，他們超越思想階段的速度比燒掉筆桿子還要快，他們當中的有些人拿列寧的半身塑像為自己做證，其實那尊塑像只值三點九五法郎，有些人還對托洛茨基做出過分親暱的舉動。更讓我難以接受的是，有些人曾和我們有過接觸，三年來我們抓住一切機會揭露他們背信棄義的投機行為，這類行為讓我們領教過痛苦的教訓。那些狡猾的反革命分子，那些莫朗日分子、波利策分子以及勒菲弗分子想方設法獲取共產黨領導人的信任，甚至在共產黨領導人的默許下出版了兩期《現實心理學雜誌》（*Revue de Psychologie concrète*）和七期《馬克思主義雜誌》（*La Revue marxiste*）。在雜誌出版之後，他們最終想以粗俗的言行去感化我們，在經過一年默契

的「合作」之後，有人打算取消《現實心理學雜誌》，因為這份雜誌的「銷路」極差。波利策決心向共產黨揭露莫朗日的罪行，有一天，莫朗日在蒙特卡羅揮霍掉二十萬法郎，而共產黨把這筆錢交給他是用來做革命宣傳的，莫朗日只是對這種手法感到憤怒，他突然來找我，將他那憤怒的情緒一股腦地傾訴給我，與此同時，他卻坦率地承認事實確實如此。因此，今天在法國，有人在小報告的幫助下濫用馬克思的名義，然而卻無人看到其中的弊端。在這種局勢下，我要人們告訴我，革命的道德觀念究竟到哪裡去了。

由此看來，像這些先生那樣去蒙蔽他人是多麼容易呀。昨天有人在共產黨內部接納了他們，而明天又會有人在與共產黨對立的陣營裡接納他們，可有人依然在採用這種蒙蔽他人的手法，去引誘那些無所顧忌的知識分子，這些知識分子也曾投身於超現實主義運動，但超現實主義運動後來並未遇到更公開的對手。[8] 有些人則像巴龍先生那樣，為「革命」的世界帶來校園式的狂熱。帶來「粗俗」的無知，這種狂熱和無知的外表卻蒙上一層慶典的裝飾，這位巴龍先生曾巧妙地剽竊阿波利奈爾的手法，編過幾首詩，是個草率的追求享樂主義者。他缺乏總體觀念，在超現實主義那廣袤的森林裡，只看到一抹夕陽掛在死氣沉沉的水塘上空。

幾個月以前，巴龍先生以滑稽可笑的方式告訴我，他已完全全地轉變為列寧主義者。我還保留著他那封信，在這封信裡，最可笑的建議正讓他擺脫可怕的陳詞濫調，這些陳詞濫調

都是從《人道報》（L'Humanité）上照搬過來的，同時還讓他擺脫惱人的友誼保證，擺脫無能之輩的支配。如有必要的話，我在後面還會談到這個話題。另外一些人則像納維爾先生那樣，對於要去保護某一事業而感到後悔，不管那是一個什麼樣的事業，而慈善機構的女士們在面對窮苦人時則向他們致意，並簡單地告訴他們應該怎麼做，納維爾先生想要成名的欲望難以滿足，這欲望最終會把他毀掉，我們將對此拭目以待。在很短的時間內，他先後任國家的大部分反對派，還有納維爾欠下人情債的那些人，比如伯里斯・蘇瓦林・馬塞爾・富里耶，當然還有超現實主義和我本人，就都顯得太寒酸了。巴龍先生曾寫過《詩歌風度》（L'Allure poétique），如果巴龍表露出詩歌風度的樣子，那麼納維爾就能擺出革命的風度。

納維爾先生自稱在共產黨內實習了三個月，其實這也足夠了，因為對於我來說，重要的是要提醒大家注意，我就是從共產黨裡出來的。納維爾先生很有錢，或至少是納維爾先生的父親很有錢，對於那些喜歡鮮明風格的讀者朋友，我想做點補充，《階級鬥爭》雜誌社主任辦公

《硬蛋》（L'Oeuf dur）、《超現實主義革命》等雜誌社的主任，將《先鋒派學生》（L'Étudiant d'avant-garde）雜誌控制在自己手裡，而且還當過《光明》（Clarté）、《階級鬥爭》等雜誌社的主任，差一點還當上《同志》（Camarade）雜誌社的主任，法國共產黨、俄國共產黨、所有要的角色攬在自己身上。納維爾先生從眾人眼前這麼一過，現在他把《真理》雜誌最重

室就座落在格勒內勒街十五號，那是納維爾家族的一座府邸，這座府邸過去曾是拉羅什福科公爵的官邸。在我看來，這種考慮似乎比以往任何時候都顯得不那麼超脫。實際上，我注意到，就在莫朗日著手創辦《馬克思主義雜誌》時，弗里德曼曾給他資助五百萬法郎。此後不久，有人督促他趕緊償還這筆債務的大部分款項，但他在輪盤賭桌上的運氣實在是太差了，根本就還不上這筆錢，然而，正是仰仗著這筆巨額財政援助，他才得以篡奪這個大家都知道的位子，而且居然讓人諒解了他那眾所周知的無能之舉。巴龍先生剛剛接管了《馬克思主義雜誌》，這份雜誌是「各門類刊物」事業的一個組成部分，正是由於認購了這項事業開創者的股份，巴龍先生才以為自己將來的前景會更美好。然而，就在幾個月以前，納維爾先生告訴我們他打算創辦《同志》雜誌，依照他的說法，這份刊物將會有力地促進反對派的批評，但實際上，他以此為藉口不和富里耶打招呼就悄悄地去休假，因為他早已習慣休假了，而富里耶又特別精明敏銳。納維爾親口對我談起這份刊物，正如我前面所說的那樣，他是這份刊物的主任，我對這事還真是有點興趣。難道這些人就是神祕的「朋友」嗎？有人在雜誌的最後一個版面上和這些朋友暢談起有意思的話題，可此人卻聲稱極為關注紙張的價格。不，其實這不過是皮埃爾‧納維爾和他兄弟為弄到一筆兩萬法郎的經費所使出的手段，但他們只弄到一萬五千法郎。空缺的部分則被蘇瓦林的「朋友們」給補上了，

納維爾先生不得不承認，其實他連這些人的名字都不知道。人們注意到，為了讓自己的觀點在那些應該是最正規的階層裡取得優勢，為了得到常規的結果，納維爾先生巧妙地採取挑撥離間的手法，顯然他會不惜一切手段去肆意支配革命輿論，然而他的觀點能否讓人接受並不重要，重要的是他的老爸是一個銀行家。在這座寓意性的森林裡，幾天前我看見巴龍先生像一個蝌蚪似地在向那條醜陋的蟒蛇示好，幸好他沒有說托洛茨基或蘇瓦林勢力的馴獸師最終也無法馴服那個出色的爬行動物。此時，我們只知道他在法蘭西斯‧熱拉爾的陪伴下剛從君士坦丁堡回來。旅行雖然會讓人變得年輕，但卻不會弄瘸納維爾父親的錢袋。同樣，最重要的是要讓朋友們去討厭列夫‧托洛茨基。再向納維爾先生提最後一個問題，這個問題沒有實質意義：你的名字刊載在《真理》雜誌上，字體變得越來越大，甚至已刊登在頭版位置上，那麼究竟是誰在資助共產黨反對派的這份機關刊物呢？拜託。

我認為就此話題談論這麼長時間很有必要，首先是為了證明，與大家原本以為的恰恰相反，過去與我們合作的那些人，雖然今天自稱已擺脫了超現實主義，但無一例外都是被我們開除出去的，了解他們被開除的緣由並非沒有必要。其次是為了表明，如果超現實主義為與馬克思的思想方法密切相關，而且只與這一方法密切相關，此前我已提到過超現實主義與這一思想方法之間的相似性，那麼超現實主義不但現在，而且將來在很長一段時間內依然

會拒絕在兩種潮流中做出抉擇，目前這兩種潮流針鋒相對，互相傾軋，就因為他們的行動方式截然不同，而且每一方都聲稱自己是真正的革命者。托洛茨基在一九二九年九月二十五日的信中承認，在共產國際內部，「領導層轉向左傾已是不容置疑的事實」，他憑藉自己的威望支持為拉科夫斯基、卡修爾、奧庫賈瓦[*]恢復名譽的請求，倘若這一請求能實現的話，那麼他或許還能為自己恢復名譽，然而我們並不是在此時才決定讓自己變得更堅強，甚至比托洛茨基還要堅強。如果只考慮最嚴重的衝突，那將促使這二人朝歸順的道路上邁出新的一步，我們這裡暫且不談他們在公開場合下所持的保留態度，然而我們並不是在此時才去戳痛那受壓抑的情感傷口，正像帕納伊·伊斯特拉蒂先生所做的那樣，而納維爾先生卻對伊斯特拉蒂先生的做法頗為讚賞，同時以一種客氣的口吻教訓他：「伊斯特拉蒂，你要是不在《新法蘭西評論》上發表你那本書的節錄就更好了。」^[9]我們在這方面的作用只是提醒那些認真的人注意，要防備這一小撮人，根據以往的經驗，我們知道這些人幼稚無知、玩世不恭、好耍陰謀，但不管怎麼樣，他們是革命者，雖然他們參加革命另有意圖。這大概就是目前我們

* 　克利斯蒂安·拉科夫斯基（1873-1941），第二國際及羅馬尼亞社會黨領導人，十月革命後前往蘇聯，成為烏克蘭蘇維埃領導人，後因持不同政見而被流放到西伯利亞，一九四一年被槍決；米哈伊·奧庫賈瓦（1893-1937），格魯吉亞布爾什維克領導人，因反對史達林的民族政策而被流放，一九三七年被槍決。

在這方面所能做的事情。我們也對自己所能做的這點事情感到遺憾。

要想讓這種不端的言行，這種大轉變，這種濫用他人信任的舉動在我剛提到的領域內成為可能，那就一定要讓這一切成為一個相當美妙的嘲弄的花壇，而且沒有必要指望能有多一些人去參加這類奉獻活動。如果革命的使命並不能一下子精確地分辨出良莠，分辨出真偽；如果革命的使命難以完成，可又不得不依賴外部事件去揭穿某些人的真面目，或用不朽的光環去粉飾某些人的臉面，那麼又怎能指望革命使命之外的東西會做得更好呢？比如像超現實主義的使命，而在這種情況下，超現實主義的使命又不混同於革命的使命。在經歷過一個挫折，走過一段段彎路，內部出現許多變節者的過程中，或許正是付出這樣的代價，超現實主義才得以展現在眾人面前，這也是很正常的，而經歷過挫折，走過彎路或出現變節者這一現狀則時時刻刻要求我們重新看待原始的主題，也就是說，要恢復超現實主義運動最初的原則，並將這一原則與觀察明天的冒險者聯繫起來，這要求所有的人都去「愛」，都能割捨一切。為了能把這項事業做得更好，我們不惜利用所有的手段，不惜深刻地體驗所有的調查方式，應當承認，並不是所有的方式都已嘗試過了，因為所有的手段都是為我們自己制定的，而所有的調查方式在運動初期也是早已策劃好的。社會行動的問題不過是一般性問題的某種

形式罷了，我後面還將談到這個問題，而且一定要談論這個問題，超現實主義將提出這個問題當做是自己的責任，這正是人類以不同形式來表達的問題。所謂表達就是指語言。因此人們不應對超現實主義最初只置身於語言領域而感到驚訝，在突然闖入這個領域之後，超現實主義又殺了一記回馬槍，好像是為了在被征服的地域取樂似的，人們同樣不應為此而感到驚訝。實際上，沒有任何東西可以阻擋這一地域被人大幅度地征服。所有雜亂無章的文字都像發狂似的，而達達和超現實主義一直試圖打開這些文字的大門，不管怎麼樣，這些文字是不會枉然隱退的。它們將從容、堅定地進入文學那愚蠢的小城裡，輕易地將小城上等街區與下等街區混同在一起，平靜地將小城裡的小塔都毀掉。如今在我們的干預下，詩歌也像其他東西一樣受損嚴重，雖然這為民眾提供了藉口，但他們並未表現出過分的疑慮，只不過在這兒或那兒設置一些障礙。在人們眼裡，句子的邏輯機制越來越難以激起人的激情，而這種激情確實讓人更加珍重自己的生活，但有人卻故意對此裝出視而不見的樣子。相反，這種自發的或更加自發、直接的或更加直接的行動也獲得許多成果，正像超現實主義以書籍、繪畫、電影等形式所取得的成果一樣，有人最初以驚奇的目光看待這些成果，現在也能接受這些成果，而且或多或少地以覬覦的心態去信賴這些成果，小心翼翼地去改變自己的感受方式。我知道，這個人還不是一個完美的人，應該給他「時間」，讓他逐步轉變成一個完美的人。你

們瞧，一小部分現代作品已經表現出既驚人又反常的灌輸能力，甚至至少可以說有些作品裡有一種極不健康的氣息，比如波特萊爾、韓波（儘管我持保留態度）、於斯曼、洛特雷阿蒙等人的作品，我這裡僅指詩歌而言。我們寧願把這種不健康的東西當作自己的義務。大概沒人說我們並未竭盡全力去摧毀這種愚蠢的幸福和睦的幻想，倘若早就揭穿了這種幻想，那將是十九世紀的偉大功績。誠然，我們一直在狂熱地愛著那充滿腐敗氣息的陽光。但就在法國當局準備滑稽地組織慶典以紀念浪漫主義問世百年的時候，我們認為，從歷史的角度來看，浪漫主義今天已步入後期階段，但這個後期階段還是有活力的。在一九三〇年，浪漫主義的活力就體現在否定當局，否定百年慶典活動上，百年的歷史對它來說只是青春期，而那個被人錯誤地稱為開拓的時代其實倒像是嬰兒落地的啼哭聲，浪漫主義剛剛開始以我們為媒介讓世人去了解它的欲望，如果人們承認在它之前（以傳統的方式）所思索的東西是好的話，那麼它現在所希望的必然都是壞的。

不論超現實主義在政治方面是如何變化的，不論對我們下達的命令多麼急迫，命令要求我們只能依靠無產階級革命，才能去解放人類，這正是思想的首要條件。我都可以說，我們並未找到任何正當的理由來改變所有的表達方式，這正是我們所特有的表達方式，實踐證明

這是非常適合我們的方式。我在一篇序言裡信手採用超現實主義的比喻，誰要是願意對這種比喻認錯那就認錯好了，這不會因此而損害其他所有的比喻。「這個家庭就是一群狗」（韓波語）。當有人拋開這句話的背景，進而斷章取義，甚至尖刻地嘲笑時，他只不過是把一群愚昧無知的人擁在自己周圍。他們以損害我們的方式為前提，讓人根本無法相信新自然主義的手法，也就是說，他們不會珍惜自從自然主義問世以來在思想方面所發生的最重要的變化。一九二八年九月，有人向我提了兩個問題：「問題一：您是否認為藝術及文學作品純粹是一種個人表象呢？您不覺得這些作品能夠或應該反映決定人類經濟和社會發展的偉大潮流嗎？問題二：您是否認為存在一種表達工人階級熱望的文學和藝術呢？根據您的看法，哪些文學和藝術是表達工人階級熱望的主要代表呢？」我曾就這兩個問題做過解答，下面我再來回顧一下當時的解答：

一‧當然，藝術和文學作品也像其他用心思索的表象一樣，除了思想絕對性的問題之外，在這方面不應提出其他的問題。

也就是說，以肯定或否定的形式來回答您的第一個問題是不可能的，在這種情況下，唯一可以觀察到的哲學態度就是將矛盾突顯出來，那是「人的思想特性與思想現狀之間的矛盾，在我們的想像中，那是一種完美的思想，而每個人的思想既不相同，又有一定的局限

性，這個矛盾只能在不斷的進步中，在一代代人不斷的努力之中得到解決。從這方面看，人的思想既擁有絕對性，又沒有絕對性；同樣，人的思想認識能力既是無限的，又是有限的。

思想的本性、使命感、能力以及它在歷史長河中的最終目標是絕對的，是無限的，但具體到每一個成果以及每一種狀態時，它又是非絕對的，是有限的」〔引自恩格斯的《道德與權利》

（*La Morale et le droit*），《永恆的真理》（*Vérités éternelles*）〕。你們要求我去考慮這種特殊的表達方式，在這方面，思想只能在絕對的自主意識與狹隘的從屬意識之間搖擺不定。在當今時代，我覺得藝術及文學作品似乎在迎合各種需要，在哲學和詩歌經過一個令人痛心的世紀之後（黑格爾、費爾巴哈、馬克思、洛特雷阿蒙、韓波、雅里、佛洛伊德、卓別林、托洛茨基），這種悲劇也該收場了。在這種局勢下，聲稱這些作品能夠或應該反映決定人類經濟和社會發展的偉大潮流，也就意味著做出一種相當粗俗的判斷，進而承認思想是應時的，忽略了思想固有的本質，因為思想既不受條件制約，又受條件制約；既是非現實的，又是現實的，在其內部找到終結點，而且只想著去服務，等等。

二·我認為目前並不存在一種表達工人階級熱望的文學和藝術。我之所以拒絕承認這一點，那是因為在革命的前期，作家或藝術家肯定都受過資產階級的教育，因此從本質上說，他沒有能力去表達工人階級的熱望。我並不否認他可以對此做出評判，而且在道義條件都得

到滿足的情況下，他有能力依照無產階級事業去設想所有相關的事業。我對他提出一個同情心和正直的問題。為此，他將來無法避開引人注目的懷疑，這種懷疑與他本人的表達方式密切相關，並迫使他從自己的內心、從一個特殊的角度去考慮即將完成的作品，哪怕這麼做只是為了他個人。這個作品要想生存下去，就必須比照某些業已存在的作品，擺正自己的位置，必須開闢一條新的道路。要是比較起來的話，反對詩歌決定論的觀點是毫無意義的，因為詩歌決定論的法則並非是無法頒布的，同樣反對辯證唯物主義的觀點也是毫無意義的。對於我來說，我相信這兩種發展狀態是極為相似的，而且還有一個共同點：它們是無法補救的。自馬克思逝世以來直至今天，外部世界所發生的所有重大事件證明馬克思的預見是正確的，同樣，我看不出有哪些東西可以否定洛特雷阿蒙的任何一句話，他的話都和人們所關注的事件有關。相反，在我看來，除了馬克思的解釋之外，任何社會性的解釋都是捍衛以及闡明所謂「無產階級」文學藝術的嘗試，不論這些解釋多麼虛偽，那時沒有人會打著無產階級文化的旗號，因為無產階級文化還沒有實現，即使在無產階級制度下也沒有實現。「有關無產階級文化的理論是在與資產階級文化做類比和對照之後才設想出來的，這個模糊的理論是在拿無產階級文化與資產階級比較之後才提出來的，而富有批評精神的人對此感到很陌生……在新社會發展的過程中，經濟、文化、藝術將會得到更加自由的發展和進步，這樣一個時刻

肯定會到來。我們只能以幻想型的推測來談論這個話題。在將來那個社會裡，人們不用擔心吃不飽，鎮上的洗衣店為所有的人洗衣服，孩子們吃得飽，穿得暖，身體好，精神爽，他們學習科學知識，學習藝術，就像呼吸新鮮空氣，接受陽光沐浴一樣；在那個社會裡，將不會有『吃閒飯』的人，而消除一切障礙的利己主義將以認識世界、改造世界為自己的目標；在那個社會裡，文化的活力是以往我們所經歷的東西無法比擬的。但只有經過長期、艱難的過渡期，我們才能達到那個社會，而這個過渡期就擺在我們面前。」〔引自托洛茨基《革命與文化》（*Révolution et Culture*），一九二三年十一月一日《光明》雜誌〕當今在法國，在龐加萊的獨裁統治下，有些騙子和老滑頭居然標榜自己是無產階級作家和藝術家，他們藉口自己的作品表現了醜陋和貧困，其實除了下流的報導，除了墓碑，除了描繪苦役犯的速寫之外，他們的作品裡什麼都沒有，他們只會拿著左拉的幽靈在我們眼前晃來晃去，甚至把左拉的作品全都搜遍了，也沒有撈到任何好處，他們厚顏無恥地愚弄那些在生活、在忍受痛苦、在吶喊、在期望的人，反對所有認真的研究，想方設法為新的發現設置障礙，明明知道自己付出的那些東西是不可接受的，可依然聲稱自己付出了許多，其實那不過是創作活動中表面的及一般性的體會罷了，他們和蔑視思想的壞人一樣是貨真價實的反革命，而托洛茨基的那番話早已徹底地揭露了這些人的嘴臉。

我在前文已經說過，超現實主義一直呼籲要做出更有系統、更持久的努力，然而遺憾的是，這種努力只體現在自動寫作和描述夢境方面。儘管我們一再堅持要在超現實主義刊物上介紹這類風格的文章，儘管這些文章在某些著作裡已占據很重要的位置，但應該承認其價值很難得到公眾的認可，或者說人們覺得這些文章寫得過於「放肆」了。文章當中確實出現了老套的模式，這同樣不利於去實施我們所希望的轉變。這個錯誤是大多數作者因疏忽而造成的，他們只滿足於讓筆在紙上唰唰地寫著，卻沒有細心觀察自己內心所發生的變化（其實這種表裡不一的雙重性比深思熟慮寫作的雙重性更容易理解，更值得關注），或者他們只滿足於或多或少以武斷的方式將夢幻的素材彙集在自己筆下，這類素材更側重於突出鮮明的風格，而忽略了讓人去感受作者的用意。這種用意不明的做法將讓我們無功而返，我們本可以在這類行動中獲得很大的收益。實際上，對於超現實主義來說，這類行動的價值就在於它能夠向我們提供特殊的邏輯空間，確切地說，到目前為止邏輯機能尚未在那個空間裡發揮作用，其實這邏輯機能始終在意識之中起作用。我在說些什麼呀！這些邏輯空間不但沒有得到開發，而且這個聲音的起源也很少有人知道，那是每個人都應該聽到的聲音，這個聲音非常奇怪地和我們談起其他事情，但就是不談我們所想像的東西，有時就在我們感覺最輕鬆的時候，它卻以一種非常嚴肅的口吻和我們交談，再不然就對我們講一些遇上倒楣事的廢話。況

且，這個聲音並未屈從於這個簡單的矛盾之需……就在我坐在桌前的時候，它卻和我談起一個男人，此人從一道壕溝裡走出來，可並未告訴我他是誰，如果我要堅持了解這個人的話，聲音會明確地向我描述這個人，不，顯然我並不認識這個人。就在我寫下這段文字時，這個人已經消失了。我在聽，我已遠遠地甩開了《超現實主義第二宣言》……不要再舉其他例子了，是聲音在對我這麼說……因為所有的例子都在傾聽……對不起，我也搞不明白。

重要的是要知道在多大程度上我們允許這個聲音去接我的話：不要再舉其他例子了（自從《瑪律多羅之歌》（Les Chants de Maldoror）問世以來，人們知道，這首詩的批判作用是多麼神奇）。當它告訴我所有的例子都在傾聽時，對於借用此聲音的力量而言，難道這是一種逃避的方式嗎？那麼它為什麼要逃避呢？就在我急於突然出現在它面前而又不理解它時，它是否準備做出解釋呢？這個問題不僅僅包含超現實主義特性。在表達自己的看法時，任何人都不能更好地順應某種調和的可能性，針對同一個話題，他要把自己該說的東西與不該說卻說出來的東西調和起來。最精確的思想已經離不開這根拐杖了，儘管從嚴密的角度來看，這個拐杖是那麼令人討厭。在表達這一思想的句子當中，確實存在著暗中破壞原意的東西，即使這句話並不是隨隨便便說出來的。達達主義就是想讓人去注意這種暗中搞破壞的東西。大家知道，超現實主義呼籲自動寫作法，並以此為手段讓某些艦船免遭暗器的攻擊，比如那些像

幽靈般的艦船（有人以為可以拿這個比喻來攻擊我，不管這個比喻多麼老套，可我覺得它非常合適，於是便拿來一用）。

因此，我還是要說，我們應當設法更清楚地領會人的思想深處所發生的事情，即使他已開始向我們抱怨自己內心的漩渦。在這方面，我們並不想減少可以理清的那部分東西，用科學的方法再去學習那些「複雜的東西」恐怕應該成為當務之急。當然，以社會學的眼光來看，我們注意到超現實主義果斷地採用馬克思的學說，超現實主義不會不重視佛洛伊德對各種觀念的批評態度，恰恰相反，超現實主義認為佛洛伊德的批評是最重要的，也是唯一能站得住腳的。讓超現實主義無動於衷地參加辯論是不可能的，在那場辯論當中，不同心理分析流派的代表們相互交鋒（就像人們每時每刻都在關注共產國際領導階層的鬥爭一樣），因此超現實主義不應該在這樣一場爭論中拋頭露面，在它看來，心理分析師們還會長久、有益地一直爭論下去。超現實主義並非是想在這方面炫耀它的實驗結果。但從本質上講，既然超現實主義有機會讓它所召集的那些人特意去考慮佛洛伊德的資料，在這一資料的影響之下，這些人的騷動情緒也就安穩下來（他們一直惦記著創作，惦記著以藝術的手法去摧毀），我這裡是指「昇華」的現象[10]，那麼超現實主義就會要求這些人以一種全新的意識去完成自己的任務，以自我觀察的手段去彌補因了解有些人所謂的「藝術」情緒而留下的不足。其實這些

人並不是藝術家，但絕大多數人都是醫生，在這種局面下，那種自我觀察手段就有一種特殊的價值。此外，與我們剛看過的這些人所走過的路相反，以佛洛伊德的意思來解釋，有些人具有「寶貴的能力」，這正是我們所談到的能力，他們準備去研究靈感的複雜機制，人們已不再將靈感看作是一種神聖的東西，可他們極為相信靈感那絕妙的功效，從那時起，他們只想扯斷靈感那最後的束縛，甚至讓自己屈從於靈感（對於這一點，我們過去根本連想都不敢想）。人們不必為這種微妙的說法感到不安，因為他們對什麼是靈感知道得很清楚。他們是不會搞錯的，正是靈感滿足了人們在任何時間、任何地點表達自己想法的需要。人們通常會說有人頗有靈感或者沒有靈感，如果沒有靈感的話，那麼人的技巧和才華所啟發的東西還是無法彌補缺少靈感所留下的空白，因為利益和論證的智慧已磨掉了人的才華，而人的才華只有透過創作才能得到提升。當靈感閃現在我們頭腦中時，當靈感在某一特定的想法及其反應之間產生短路時，我們很容易就能把它辨別出來，不管出現什麼樣的問題，我們的頭腦都會阻止我們成為某種合理的解決方法而非另一種解決方法所支配的物件。就像在物理世界中一樣，當機器的兩「極」被零阻力或微弱阻力的導體連接起來時，就會發生短路現象。在詩歌和繪畫領域，超現實主義想方設法去製造這種短路。超現實主義只想人為地再造出那種理想的時刻，在那一時刻裡，在某種特殊激情的驅使下，人突然被一種「情不自禁」

的感覺所控制，這一感覺將他拋入不朽的世界當中，除此之外，超現實主義什麼都不想，不但現在不想，而且將來也不想。人雖然變得很清醒，但在擺脫困境時，還是帶著幾分驚恐的感覺。重要的是他依然覺得不自由，而且就在神祕的鈴聲發出聲響的過程中，他一直在不停地說話。實際上，當他不自由時，就由我們來支配。自動寫作以及對夢境的描述[11]就是心理活動的成果，這些成果盡可能像人表達意願時那麼漫不經心，盡可能像人隨時準備承擔責任時那麼輕鬆，盡可能像智慧不受約束時那麼自由自在，這些成果的好處是為文學評論提供了大規模的評價要素，然而在藝術領域裡，文學評論卻顯得有些不知所措；另一個好處是可以對抒情的價值重新分類，並推出一把鑰匙，這把鑰匙可以無限期地打開那只具有多層襯底的盒子，這只盒子的名字就叫「人」；而當人在黑暗中碰到大門外面被「冥間」、現實、理性、神靈以及愛情鎖住時，鑰匙又說服人不要別開臉往回走，只要保持鎮定就行。總有一天，人們不再粗暴地對待生活中那確鑿的證據，正像大家過去所做的那樣，而那是一種與我們自己的感覺完全不同的生活。我們像以往一樣貼近真相，並為自己精心安排一個文學藉口，或安排一個其他的托詞。我們絕不會在明知自己不會游泳的情況下跳到水裡去，更不會在不相信長生鳥的情況下，縱身跳到火海裡去捉拿那個真相，那時人們會對我們的做法感到驚訝不已。

我再重複一遍，錯誤並不是每個人都能看得清的。有些基本方法多多少少顯得缺少嚴密性和純潔性，在談論缺少嚴密性和純潔性的同時，我打算讓人去注意那些已遭受惡劣影響的東西，這種惡劣影響目前不但在超現實主義有價值的表達形式裡體現出來，而且透過許多作品表現出來。這種表達方式是否與這種思想相吻合，我在很大程度上持否認態度。有幾個人頭腦簡單，甚至還會發火，應該讓他們將那依然有生命力的東西從超現實主義裡分離出去，在付出遭受破壞的代價之後，再去恢復那些有生命力的東西，以達到他們自己的目的。到了那個時候，我的朋友和我本人只需用肩膀扛一扛那被眾多花朵壓彎的輪廓，將其矯正成威嚴的樣子就行了。我們只是在微小的程度上忽略了超現實主義，但這種微小的程度並不會讓我們擔心有人將利用超現實主義去攻擊我們。當然，遺憾的是維尼是一個如此自負、如此愚蠢的傢伙，以至於戈蒂耶在晚年時也變得糊裡糊塗的，但對於浪漫主義來說，這並不是一件遺憾的事。馬拉美是一個道地的小市民，可有些人依然相信莫雷亞斯的價值觀，想到這一層，人們就會感到很傷心，但如果象徵主義是有影響的文學潮流，那麼人們大概不會為象徵主義感到傷心。同樣，我認為超現實主義失去某位有個性的人物並不是什麼大麻煩，即便此人十分優秀，況且此人並不完美，他也用實際行動證明，自己極想恢復正常狀態。因此，我們留給他很長一段時間，讓他在短時間內去利用自己的批評能力，這正是我們所希望的，我認為

我們有義務告訴德斯諾斯，由於絕不能再指望他了，我們只有解除他以前對我們所承擔的義務。說實在的，我是帶著傷感的心情來完成這項任務的。德斯諾斯和我們早期的戰友完全不同，而我們從未想過要挽留這些戰友，在超現實主義運動中，德斯諾斯起到一種必然而又令人難以忘懷的作用，選擇這個時機來抨擊德斯諾斯真是大錯特錯了（對於基里科也一樣，對吧，可是……）。德斯諾斯寫過幾本書，如《以悲哀還悲哀》（Deuil pour deuil）、《自由或愛情》（La Liberté ou l'amour）、《這句話就像七里靴…我認清自己》（C'est les bottes de sept lieues cette phrase: Je me vois） *。另外有人傳言，他的活動並不僅僅局限在寫書上，雖然這些傳言遠不如現實那麼美好，他一直在為保持戰鬥的姿態而作長期的奮鬥。大家只要知道這是四五年前發生的事就行了。從那時起，德斯諾斯便在文學領域裡受到各種勢力的陷害，有時他會對此感到很憤怒，但他似乎並不知道陷害他的都是黑暗勢力，不幸的是他反而無所顧忌地採取了實際行動，於是便成為名副其實的孤家寡人，而且比任何人都要可憐，就像那些目睹這一切的人一樣。我是說，親眼看見，其他人都害怕看到這一切，他們不想生活在現實之中，只想生活在「過去」及「將來」的時空裡。「由於缺少哲學文化」，正如他今天以嘲

* 典出《林中睡美人》，當公主遭遇不幸時，一個穿七里靴的小矮人（穿上這種靴子，跨一步就是七里遠）跑去找仙女來拯救公主。

諷的口吻所說的那樣，其實並不是缺少哲學文化，而是他不知該如何去欽佩自己內心所喜歡的人物，進而捨棄他所不喜歡的歷史人物。其實，這是多麼幼稚的想法呀：是當羅伯斯庇爾還是當雨果！所有認識他的人都知道妨礙德斯諾斯成為德斯諾斯的是什麼，他本以為可以毫髮無損地投身於某種最危險的活動，即新聞活動之中，可以不去回應那些粗暴的警告，在前進的道路上，超現實主義所面對的恰好是這些粗暴的警告：究竟是走馬克思主義的道路，還是走反馬克思主義的道路。現在這種個人主義的方法已經受過考驗，德斯諾斯的這種活動已吞沒了另一種活動，在這個問題上，我們很難不去下結論。我是說這種活動目前已超越了所有的界限，其實他在那個界限所從事的活動已經是令人難以容忍的了

〔他與《巴黎晚報》（Paris-Soir）、《晚報》（Le Soir）、《烏鴉報》（Le Merle）合作〕，他應該向首長揭露這種含混不清的活動。那篇題為「輿論的雇傭者」的文章以及將美好的新生事物扔進非凡的垃圾箱裡〔《岔路報》（Bifur）就是這垃圾箱〕的做法就足以說明問題：德斯諾斯在文章裡發出譴責的吶喊聲，那是多麼瀟灑的文筆呀！「編輯的習慣是多種多樣的。一般來說，一個相對守時的雇員顯然也是懶惰的」，等等。他在文章中向梅爾先生、向克里蒙梭表達敬意，他坦言所說的東西比文章裡的其他內容更令人掃興，因為「報紙就是妖魔，它把所有的讀者都殺死，其實正是仰仗著這些讀者，報紙才能生存下去」。

隨後，在一份報紙上讀到一篇愚蠢的短文時，人們怎會不感到震驚呢：「羅貝爾·德斯諾斯，超現實主義詩人，曼·雷曾要他為其影片《海星》（Étoile de mer）撰寫劇本，去年我和他一起去古巴旅行。你們知道羅貝爾·德斯諾斯在熱帶的星空之下給我背誦什麼嗎？他為我背誦亞歷山大十四行詩。但你們可別宣揚此事，這位可愛的詩人會因此而身敗名裂，這些十四行詩並非出自拉辛的手筆，而是他本人的傑作。」我認為，其實這些十四行詩與發表在《岔路報》上的散文詩如出一轍。德斯諾斯準備拿這篇模仿的詩文與埃內斯特·雷諾先生一爭高低，於是他以為自己可以徹頭徹尾地去偽造一首韓波的詩，而這首詩止是我們所缺的那一篇。從這一天起，德斯諾斯跟我們開了一個天大的玩笑，但最終還是被人識破了。這首詩顯得底氣很足，但卻冠以一個不恰當的標題：「韓波的《守夜者》（Les Veilleurs）」德斯諾斯將這首詩放在《自由或愛情》的開篇處。我覺得，不論是這首詩，還是後來他所寫的其他東西，都不會替德斯諾斯增添任何光彩。其實，最重要的是，不但要讓專家們認定這首詩寫得很差（虛假、空洞、亂用韻腳），而且要向世人宣布，從超現實主義的視角來看，這首詩證明目前詩歌的目的真是不可思議，這是難以原諒的，而它所表現出的抱負極為滑稽。

德斯諾斯以及其他幾個人所做出的這種不可思議的舉動正在成為一個熱門話題，因此，我不會就此話題長久地辯論下去了。我只保留一個決定性的證據，他們腦中居然冒出可恥的

想法，要讓蒙巴納斯的一家夜總會以一個神聖的名字去做招牌，而他們正是那家夜總會的常客。幾個世紀以來，那個神聖的名字是唯一向這地球上所有愚蠢、下作、令人作嘔的東西發出挑戰的名字，這就是「瑪律多羅」。

「超現實主義內部的情況似乎很不好。布勒東和阿拉貢先生擺出一副發號施令的樣子，這真讓人受不了。有人甚至告訴我，大家在私下裡詛咒這兩個『重返兵營』的長官。那麼你們知道這意味著什麼嗎？有些人並不喜歡這個。總之，有幾個人同意用『瑪律多羅』這個名字來命名蒙巴納斯新開張的一家夜總會。他們說，對於超現實主義者來說，『瑪律多羅』就像耶穌對於基督徒一樣，看著這樣一個名字被人拿去做招牌，這肯定會讓布勒東和阿拉貢先生感到憤怒。」〔載一九三〇年一月九日《老實人》（Candide）雜誌〕寫下這篇文字的作者曾親自去過那家夜總會，他以一種粗糙的文筆直截了當地將其所見所聞描述出來，這種文筆看來還是很恰當的：「……就在那時，來了一位超現實主義者，起碼又多了一位顧客。這真不是一般的顧客！他就是羅貝爾・德斯諾斯。他只要了一杯檸檬酸甜飲料。面對大家的驚愕表情，他以含混不清的嗓音解釋道：

「『我只能喝這個。我已經兩天沒喝醒酒的東西了！』」

真是可惜呀！

當然，從這件事中得到好處對我來說真是太容易了，今天有人以為可以利用這事來攻擊我，但並不連帶著「攻擊」洛特雷阿蒙，也就是說，洛特雷阿蒙是無懈可擊的。

早先在回答《綠盤》（Disque verte）雜誌所發布的調查問卷時，我曾寫過一段文字，德斯諾斯及其朋友們肯定會讓我從容地把答覆中的幾句重點話抄錄在此，我對此不需做出任何改動，他們自然也就無法否認，這段文字當時也是得到他們同意的。

「儘管你們做過嘗試，但今天很少有人靠這個難以忘懷的光芒來指引方向，這個光芒就是《瑪律多羅之歌》和《詩歌》（Les Poésies），在讀過這兩部詩集之後，我們不應因體驗過這個光芒才敢於將它再現出來，才敢於讓它生存下去。別人的意見並不重要。洛特雷阿蒙是一個真正的人，是一個詩人，甚至是一位預言家，算了吧！你們曾借助於所謂的文學必然性，但這個必然性並不能使人擺脫那種最為悲壯的責令，不能使人擺脫那種無視人際關係則，無視對人有所約束的東西，不能實現一種寶貴的交流價值，不能提供一種對進步有益的因素。現代文學及哲學在作無益的抗爭，進而不再考慮那種譴責他們的默示。結果大家將在不知情的情況下去承受所有的後果，而我們當中最敏銳、最純潔的人可不是為了什麼別的東西才以身殉職的。他們是為自由而獻身的，先生……」將「瑪律多羅」這個名字與一家下流的夜總會掛鉤，這種否定形式也太粗俗了，從今以後，我不會再對德斯諾斯所寫的東西發

表任何評論。我們不必再從詩歌的角度去評論這種濫用四行詩的做法了。[12] 大家看看這種濫用語言天賦的做法把人們引向何方，這種做法用來掩蓋思想空虛的狀態，用來恢復詩人那種「胡思亂想」的愚蠢傳統，因為此時此刻，這種傳統早就被破除掉了，不管那些落後於時代的拙劣詩人是怎麼想的，這種傳統確實被破除掉了，這個傳統已被幾個人的共同努力所取代，我們一直在突出這幾個人，因為他們確實想說出一些東西，他們是博雷爾，是創作出《奧蕾莉婭》（Aurélia）的奈瓦爾，是一八七四至一八七五年間的韓波，是早期的於斯曼，是寫下「對話詩」和「任意題材」的阿波利奈爾，我們本以為有些人是我們的人，可他們當中卻有人試圖擺出「醉舟」的樣子來欺騙我們，再不然就用「抒情詩」的鼓噪聲來麻醉我們，這是最令人難以容忍的。最近這幾年，詩歌的問題不再從形式的角度提出來了，這是不爭的事實，誠然，我們對評價某一作品的破壞性價值更感興趣，比如像阿拉貢的作品，像克勒韋爾、艾呂雅、佩雷等人的作品，同時考慮到這類作品裡包含著閃光的東西，而正是這種閃光的東西使不可能變為可能，使不可接受的變為可接受的，我們反而不想知道為什麼某個作家會在這兒換行，而不是在那兒換行，又有人在和我們談詩歌的抑揚頓挫，這是沒有道理的，為什麼人們不把羅貝爾‧德‧蘇紫為什麼他在我們的人當中看不到支持「自由詩」的人呢？為什麼人們不把羅貝爾‧德‧蘇紫的屍體挖出來呢？德斯諾斯想笑了，因為我們並不準備如此輕易地讓世界平靜下來。

除個別人之外，我們信任所有的人，並對他們抱以很大的希望，然而我們每天都會感到失望，我們必須有勇氣承認這一點，哪怕出於精神衛生的考慮，將這種失望算在艱苦的生活頭上也行。杜象不能自主地放棄在戰爭期間下的那盤象棋，就因為這盤象棋絕對下不完，而這盤象棋也許使人萌生出一種奇怪的念頭：人的智慧不想去效勞，而且似乎在受懷疑態度的折磨，因為智慧拒絕說出其中的緣由。我們現在來看看里伯蒙—德塞涅，在寫完《中國皇帝》之後，他同樣不能自主地在最粗俗的電影期刊上發表令人討厭的系列偵探小說，即使他改用德塞涅這個名字。一想到皮卡比亞有可能放棄他那純真的挑釁及狂熱態度，我就感到擔心，我們有時很難與自己的態度協調一致，但至少在詩歌和繪畫方面，我們一直覺得他的辯解很出色：「努力創作，為創作帶來高尚、高雅的『技巧』，這種技巧從未妨礙過詩意的靈感，唯獨這種技巧能使某一作品流芳百世，永遠保持青春活力……一定要格外小心……一定要緊密團結，絕不能用卑劣的手段在『誠實的人』之間挑撥離間……一定要為新理想創造有利條件」，等等。這段文字就刊載在《岔路報》上，即使我們原諒了這份刊物，難道這是我們所認識的皮卡比亞講出的話嗎？

話說到這兒，我們突然想為一個人做出公正的評價，我們已和他分手有好多年了，但卻一直在關注他所表達的思想，他有些文章我們依然能看得到，單從這些文字來看的話，他所

關心的事對我們來說並不陌生，在這種局勢下，或許應該這樣想，我們和他之間的誤解並不像我們想像的那麼嚴重。早在一九二二年初，也就是達達運動崩潰的那一年，在繼續採取共同行動的具體方式上，查拉和我們有分歧，因此我們對他抱有很大的成見，他對我們也抱著很大的成見（我是最近才知道的），特別是在《鬍鬚之心》（Coeur à barbe）演出過程中所發生的事，只要他就自己所說的話做出不恰當的解釋，就足以導致我們之間的決裂，這是很有可能的，但我們相互之間確實是誤解了。應當承認，最大的誤會就是「達達」演出的首要目標，演出的組織者認為只要在舞臺與觀眾席之間製造出隔閡就不會有什麼問題。然而，那天晚上，我們大家並不是都站在同一邊。從我這個角度來說，我倒更願意相信這種說法，從那時起，我看不出有什麼其他理由可以不再堅持自己的主張，我要讓所有捲入那一事件的人都知道，但願這種事能被人永遠忘掉。自從那些事件發生之後，我認為查拉的理性態度一直都很清晰，要是不公開證明這一點，我們的心胸就顯得太狹隘了。至於說我們自己，包括我的朋友和我本人，我們希望透過這種言論歸於好的舉動來證明，在任何情況下，那些指導我們行為舉止的東西並不是宗派性的意願：即不惜一切代價去實踐自己的觀點，即使我們並不要求查拉完全接受我們的觀點，而是去認可某種價值觀，那正是我們所說的價值觀。我們相信查拉的詩能產生很好的功效，也就是說，我們認為，除了超現實主義詩以外，他的詩是唯一

定位準確的詩。說到他那詩的功效，我的意思是在最廣闊的領域裡，他的詩是有效的，並朝人類解放的方向上邁出堅實的一步。說到他那詩的定位，人們明白我是在拿他的詩和所有昨天及前天的詩做對比，因為有些東西洛特雷阿蒙並未完全將其變得荒謬不堪，其中排在前列的就有查拉的詩。詩集《我們的飛鳥》（De nos oiseaux）剛剛出版，幸好將來出面阻擋詩集危害的是其他東西，而不是報界的沉默。

因此，我們不必要求查拉重振雄風，我們只想勸他把自己的活動做得更突出一些，因為最近這幾年，他的活動並不那麼顯眼。我們知道，他依然希望像以往一樣與我們同心協力幹一番事業，他曾坦誠地寫道：「目的就是尋找志同道合的人，除此之外，別無他求。」為此，我們希望他不要忘記，我們過去也和他一樣。別讓其他人以為我們今天和好如初，而後又會分道揚鑣。

我一直試圖在我們的人當中找到能交流的人，但遺憾的是，我沒找到任何人。難道我應該把這事告訴多瑪律嗎？因為他在《大玩家》（Le grand jeu）雜誌上就魔鬼展開一項有意思的問卷調查，在某種特定的場合下，他顯得很脆弱，如果我們固守這種糟糕的印象[13]，那麼什麼也無法阻擋我們去贊同他本人或與勒孔特合寫的文字。此外，到目前為止，多瑪律一直不願

意明確地表達自己的立場，也不願意明確地說明《大玩家》針對超現實主義所採取的立場，他對這一立場負有一定的責任，這的確使人感到遺憾。韓波突然贏得人們的尊重，而洛特雷阿蒙卻得不到人們的崇拜，這確實令人感到費解。「不斷地注視那個黑色的明證，注視那個完美的地獄入口」，我們完全同意這一點，那正是我們被迫所承受的東西。從那時起，讓一個團體與另一個團體相對抗究竟是出於什麼卑鄙的目的呢？要不是為了出人頭地，那麼為什麼做出那種舉動，好像以前從未聽說過洛特雷阿蒙似的呢？「但吸收陽光的大片黑色物質，主要背景裡的真實豎井，在天穹那灰色的帷幔裡來來往往，相互吸引，人將此稱為『分離』。」（見多瑪律的《隨意開火》，載《大玩家》雜誌，一九二九年春）如此講話的人有勇氣承認自己已無法自控，因此正像他自己很快發現的那樣，他沒有其他辦法，只好與我們拉開距離。

言語煉金術，今天人們偶爾重複的這幾個字值得認真地去研究。這幾個字正是《地獄一季》（Une Saison en enfer）裡一章的標題，雖然此標題也許並不能證明其志向的正確性，但它依然是超現實主義艱苦活動的開端，今天只有超現實主義還在堅持從事這種活動。如果說我們不應把那麼多東西都歸功於這著名的詩篇，那麼我們在文學方面就顯得太幼稚了。在表達人的希望方面，絕妙的十四世紀似乎顯得並不那麼偉大，因為一個像尼古拉·弗拉梅

爾那樣的神人從某個神祕的天神那裡得到一部手稿，其實這部手稿早就存在於世，那正是猶太人亞伯拉罕之書，再不然就是因為赫爾墨斯的祕密並未完全遺失？我什麼也不信，我認為尼古拉的研究取得過一些成果，而且也曾得到過別人的幫助，況且別人還超越了他，但他並未損失什麼。在我們這個時代，所有的事都和那時所發生的事基本相同，好像有幾個人剛剛透過超自然的手段獲得一本奇特的詩集，那是將韓波、洛特雷阿蒙以及其他幾個詩人合編在一起的詩集，有一個聲音在對他們講話，就像天使告訴尼古拉那樣：「好好看著這本書，你什麼也看不懂，不但你看不懂，而且許多人也看不懂，但總有一天你會看見別人看不到的東西。」 [14] 能否陶醉於冥想之中並不取決於他們。我希望大家能注意到，超現實主義的研究與煉金術的研究在目的性方面極為相似，因為點金石正是讓人的想像力去懲罰所有事物的工具，而不是什麼別的東西，在人的思想被奴化，人逆來順受幾個世紀之後，我們再次嘗試著要以「長久、無限、清醒地讓所有感官錯亂」的方式，徹底解放這個想像力，並解放所有的一切。我們也許只有用肖像畫來簡樸地裝飾住所的四壁，起初我們覺得這些肖像畫很漂亮。

這些畫是仿照尼古拉的樣子畫的，那時他還沒有找到他的第一個經紀人，沒找到他的「物質」以及他的「煉丹爐」。他很想表現這樣的場景：「一個國王，手裡握著一把大刀，正命令士兵們當著他的面把許多小孩都殺死，孩子們的母親都跪在冷酷無情的士兵腳下哭泣哀

求，而其他士兵則忙著把被殺死的小孩的鮮血收集到一個大罐子裡，天上的太陽和月亮則到這個大罐子裡沐浴」，就在那旁邊，「有一個年輕人，腳後跟長著翅膀，手裡拿著赫爾墨斯神杖，他正用這神杖敲打扣在自己頭上的頭盔。就在這個年輕人的頭頂上方，剛好飛來一個張著翅膀的老人，老人的頭上頂著一隻沙漏」。難道這不像一幅超現實主義圖畫嗎？有誰能知道我們以後會不會借助於一個新的事實，再去利用全新的物體，或利用那些廢棄的物體呢？我認為人們肯定不會再去吞食囓鼠的心，或者去聽鍋爐裡沸水滾動的聲音，就像傾聽自己的心臟跳動那樣。其實，我什麼也不知道，我只是在等待。我只知道人並未了結自己的難事，我所賞識的正是這種狂熱，而阿格里帕卻將狂熱與其他四類元素混淆在一起。

對於超現實主義來說，我們所接觸的只是這種狂熱。大家要明白，這並不是把詞彙簡單地編排在一起，或者把視覺圖像隨心所欲地分配下去，而是要再創出一種精神狀態，這種狀態不亞於精神錯亂，因為我所列舉的當代作家已就這個話題做過許多解釋。韓波以為最好還是對自己所說的「詭辯」表示歉意，我們對此毫不在意，依照他的說法，這事「就算過去了」，對我們來說，這已沒有任何意義了。我們覺得這只是一種懦弱的表現，它並不能使人過高地估算結局，但有些人卻有可能設想出那種結局。「我今天要向美感致敬」……韓波想讓我們以為他第二次離家出走，其實他又回到監獄裡去了，這種做法是不可原諒的。

「言語煉金術」：人們同樣感到遺憾的是，「言語」一詞在此所取的含義是限制性的，況且韓波似乎承認，「詩歌陳舊的東西」在這個煉金術裡占去太多的位置。言語應占有更多的位置，比如對於神學家來說，言語應具有與圖像相同的功效，因為人的靈魂正是以圖像為比照而創造出來的，大家知道有人把言語追溯到很久遠的年代，認為它是各種起因的首要因素，因此，言語在我們所關注、所書寫、所喜好的事物中都是首要因素。

我說過，超現實主義依然處於準備階段，我還要補充一點，這個準備階段可能會持續很長時間，或許和我本人（的生命）一樣長（目前我依然無法承認一個名叫保羅·盧卡的人於十七世紀初在土耳其的布爾薩遇見了尼古拉，有人曾於一七六一年看見同一個尼古拉在妻子和兒子的陪伴下出現在大歌劇院，甚至有人說這個尼古拉至少於一八一九年五月在巴黎露過面，那時他在巴黎克萊里街二十二號租了一家店鋪）。* 事實上，大致看來，這類準備還屬於「藝術」的範疇。儘管如此，我預料這類準備很快就會結束，到那時，超現實主義所包含

———
* 尼古拉·弗拉梅爾生於一三三〇年，若算到一八一九年，他應該有四百八十九歲了。作者此處的意思是，如果他本人也能活四百多歲，那麼超現實主義的準備階段就要持續這麼長時間。

的令人震驚的思想將在驚天動地的轟鳴聲中出現在眾人眼前，並將在自由的空間裡任意馳騁。重要的是要從將來的意願中看到現代的方向，那種意願比我們的意願更冷酷，並隨著我們的意願逐漸顯露出來。不管怎麼樣，我們對促成建立那種聾人聽聞的空虛、對堅持認為思想最終將屈服於可想像的東西而感到欣慰不已，因為就在我們到來時，有些人還在苦思冥想呢。

有些人打算沿著韓波的足跡走下去，當韓波預示這些人會遭遇恐嚇及發瘋的危險時，人們難免會琢磨，他究竟是在嚇唬誰呢？洛特雷阿蒙首先提醒讀者，「除非在閱讀的過程中，他以一種嚴謹的邏輯以及緊張的精神去讀，這種緊張的精神至少應等同於他的懷疑態度，否則此書《瑪律多羅之歌》那死亡的魔力將浸透他的靈魂，就像水將糖浸透一樣」，但他特意補充說，「只有幾個人可以毫無危險地去品嘗這個苦澀的果實」。到目前為止，這個詛咒只引來諸多嘲弄或輕率的評論，但這個問題依然具有現實意義。超現實主義要不惜一切代價甩掉這個詛咒。重要的是要反覆去講，並在此維持煉金術士的「祈禱語」，這個祈禱語放在建築物的門檻上，以阻擋不信教的俗人。說到此，我覺得最緊迫的是讓我的幾位朋友明白，在我看來，他們似乎過於關注自己的繪畫能否賣出去，或者拿到什麼地方去展覽。努熱最近寫道：「我們當中的有些人已開始小有名氣，我倒希望他們能從畫作上抹去自己的名字。」

雖然不知道這是在說誰，但我認為他這是要某些人別再得意地炫耀自己，別再登臺顯擺自己的作品，不管怎麼說，這種要求並不過分。一定要避開公眾的稱讚，如果人們想避免誤會的話，那就絕對不能讓公眾走進來。要用一種藐視、挑釁的方式讓公眾在門外感到惱火，感到憤怒。

我要真正地、深深地將超現實主義隱蔽起來。

因此，在這方面，我聲明自己有權執行嚴厲的政策。我們對世界不能妥協，不能寬恕。

要將可怕的市場抓在自己手裡。

有些人將噁心的麵包餵給鳥吃，一定要把這些人打倒在地。人們在《魔法第三書》（Le Troisième Livre de la Magie）中看到：「想達到心靈最高境界的人都去找預言家，為了達到那個境界，他應該讓自己的思想徹底擺脫庸俗的東西，同時淨化自己的思想，讓它不要染病，不要變得萎靡不振，不要生出邪念或染上其他類似的毛病，要擺脫所有非理智的東西，這些非理智的東西會死纏著他的思想，就像鏽蝕死纏著生鐵一樣」；《魔法第四書》（Le Quatrième Livre de la Magie）明確指出，眾人所期待的啟示要求人們「待在一個純潔明亮的地方，四周掛著白色的帷幔」，只有在自己的尊嚴得到保證的情況下再去抗擊鬼魂與神靈。

[15]

第四書強調指出，鬼魂的書是用「很純的紙寫就的，這種紙從未用於其他用途」，人們通常將這種紙稱為純正的羊皮紙。

魔術師不珍惜自己乾淨的服飾，不珍惜自己純淨的心靈，這種例子幾乎沒有，就在我們期待著精神煉金術能得到什麼結果的同時，我們在這方面可不像魔術師那樣顯得如此挑剔，對此我真是不明白。然而，有人正是以此來猛烈地抨擊我們，而這似乎也正是巴塔耶先生打算讓我們接受的東西，巴塔耶先生目前正在《文獻》（Documents）雜誌上掀起一場奇特的運動，來反對那種所謂的「渴望保留原始狀態的卑鄙心態」。巴塔耶先生自詡反對嚴格的思想規範，只是在這種情況下，我才會對巴塔耶先生感興趣，其實我們每個人都要服從於這一嚴格的規範（黑格爾要對這種規範負主要責任，我們對此並未覺得不合適），這種規範甚至不會顯得更軟弱，因為它要成為一種非精神的規範（況且這也正是黑格爾所期待的）。巴塔耶先生公然申明，在這個世界上，他只考慮那些最卑劣、最令人沮喪、最腐朽的東西，他勸說別人不要為任何已確定的事情幫忙，要別人「荒謬地和他一起跑到鄉下的凶宅裡，那幾所鬧鬼的凶宅比蒼蠅還要噁心，比理髮室還要酸臭，他的眼睛突然變得很模糊，而且掛著難以名狀的眼淚」。我之所以引用這樣的話，那是因為這話不僅僅涉及巴塔耶先生，而且涉及以前的超現實主義朋友，他們只想自由自在地行動，和別人到處去鬼混。也許巴塔耶先生有能力

將這二人聚集在一起，我倒覺得如果他能做到這一點的話，那可真是太有意思了。我們在前文看過，巴塔耶先生在組織賽跑，參加賽跑的人當中有德斯諾斯、萊里斯、蘭布林、馬松和維特拉克先生，但他們並未解釋為什麼里伯蒙—德塞涅先生沒有出現在賽跑的行列裡。我說過，這二人又聚集在一起真是意味深長，任何一個瑕疵都會讓他們背離自己最初的活動，因為他們大概只能把不滿當作自己的共同點。況且，要是沒有碰到巴塔耶先生的話，人們還擺脫不了超現實主義，想到這一點，我就感到格外開心，因為令人討厭的嚴格紀律到頭來只會以服從新的嚴格紀律而告終。

巴塔耶先生那裡並沒有什麼著名的東西，我們看到反辯證唯物主義又氣勢洶洶地殺回來了，這一次，他們打算從佛洛伊德身上打開一個缺口。巴塔耶先生說：「作為唯心主義的對立面，唯物主義是對本來現象的直接解釋，為了不被人看作是一種愚癡的唯心主義，唯物主義應該直接建立在經濟及社會現象之上。」由於作者在這裡並未明確說明「歷史唯物主義」（況且他又能怎麼做呢？），我們只注意到，從表現手法的哲學視角來看，這段文字寫得很含糊，而從創新的詩意角度來看，這段文字狗屁不通。

然而，巴塔耶先生打算留給某些特殊思想的命運倒顯得極不含糊，由於這些思想的特性，我們應該知道它們究竟是屬於醫學的範疇呢，還是屬於驅邪降魔的範疇，因為說到「蒼

蠅出現在演說家的鼻子上」時，這是針對「自我」所採用的最後的論據，我們識別出那種巴斯卡式的愚蠢老調，很久以前，洛特雷阿蒙就已經揭露了這種腔調的危害性：「偉人的思想（在偉人『二字』下畫三條強調線）並不受他人支配，因此不會受自己身邊喧鬧聲的干擾。因此不必讓砲火停下來，以阻止他去思索。也不必弄出風標或滑車的聲響來。蒼蠅現在還不會思考。是人在自己的耳邊嗡嗡地叫著。」一個思索的人完全可以站在一座高山的頂峰上思索，也可以站在蒼蠅的鼻子上。因為巴塔耶先生喜歡蒼蠅，所以就蒼蠅的話題我們談了這麼長時間。不，我們還是喜歡呼喚鬼神巫師的頭冠，那是用純亞麻製作的頭冠，頭冠的前面裝飾著一塊金箔，蒼蠅是不會落到那上面的，因為人們此前已把它洗得很乾淨，以把蒼蠅趕走。巴塔耶先生的不幸是他在思考，當然他像「鼻子上停著一隻蒼蠅」那樣的人去思考，因此他倒更像是一個死人，而不像活人，但他確實在思考。借助於一個小小的機構，這個機構在他內心裡還沒有損壞，他試圖讓別人去分享他的執念，正是透過這種手段，他聲稱可以像一個粗野的人那樣去反抗所有的制度。巴塔耶先生的例子在此顯得很荒謬，他那種憎恨「思想」的症狀讓他感到很尷尬，因為就在他準備將其傳播給他人時，這種症狀只能給人一種意識形態的假象。醫生們也許會說，這是一般化的意識缺乏症。實際上，有人從原則上確認「恐懼並不會引起任何病態的順從感，而只會起到肥料的作用，就像植物生長所需要的

超現實主義宣言　140

肥料，肥料大概會臭得讓人喘不過氣來，但對植物卻非常有益」。表面看起來，這種想法似乎顯得平淡無奇，但它卻是粗魯的，或是病態的（他們是否還要去證明呂里、貝克萊、黑格爾、拉博、波特萊爾、韓波、馬克思及列寧生活得像豬一樣呢）。我們還應該注意到，巴塔耶先生過度濫用各種形容詞：骯髒的、衰老的、陳腐的、污穢的、輕佻的、癡呆的，他並不是拿這些形容詞去抨擊那些令人難以容忍的東西，而是用最抒情的方式來表達自己喜悅的心情。當雅里所說的「難以形容的掃帚」落在他的盤子裡時，巴塔耶先生則宣稱自己感到很高興。[17] 在白天裡，他要花上好幾個小時，像圖書館管理員那樣（人們知道他在國立圖書館從事這個職業），小心翼翼地翻閱著古老而又可愛的手稿，到了晚上，他就陶醉在那些垃圾之中，他想拿自己做比照，把那些垃圾好好裝飾一番，這篇《聖—塞維啟示錄》（Apocalypse de Saint-Server）就是明證，為此他在《文獻》雜誌第二期上發表了一篇文章，文章是虛假證詞的典型範本。比如，有人倒樂於去欣賞描繪「大洪水」時代的版畫，《文獻》雜誌第二期轉載了這幅版畫，還有人客觀地告訴我：「看到書頁下方的山羊和烏鴉，頓時冒出一種快活、意外的感受，烏鴉的尖嘴插到一顆人頭的肉裡（巴塔耶先生見此會感到很興奮）。」為某些建築元素披上人的外表，正如他在從事這項研究時所做的那樣，然而這不過是精神衰弱症的一般徵象，僅此而已，絕不會是其他什麼東西。事實上，巴塔耶先生只不過是太疲憊

了，他沉醉於這種令人震驚的觀察：「一朵玫瑰花的花蕊與它外在的美毫不相稱，如果把花冠上的花瓣一片片地剝掉，那它就只剩下一個外表醜陋的花蒂了。」此時，他倒讓我想起阿方斯・阿萊講的一個故事，想到這個故事，我不禁笑起來，故事說有一個蘇丹王把所有的娛樂活動都玩膩了，而宰相見蘇丹王煩悶得要死感到很內疚，可又想不出別的辦法，只好為蘇丹王帶來一位漂亮的姑娘，姑娘身披著紗衣為蘇丹王一個人跳舞。這個姑娘長得特別漂亮，可是每當姑娘停下來時，蘇丹王便命人脫去她的一件紗衣。就在僕人把姑娘的紗衣都脫光時，蘇丹王還在懶洋洋地示意僕人繼續剝光她的衣服，僕人趕忙生剝姑娘的皮。其實被剝掉花瓣的玫瑰依然是玫瑰，在前面這個故事裡，那個舞女依然還要繼續跳舞。

「薩德侯爵和瘋子們關在一起，他讓人送來許多美麗的玫瑰花，然後將花瓣一片片地剝下來，撒在糞坑的糞水上，這種做法使人感到震驚」，要是還有人拿這事來反駁我，那麼我會針鋒相對地指出，要想讓這種抗議的舉動失去非凡的意義，只要讓一個常年坐在圖書館裡的人，而非一個在監獄裡度過二十七年的犯人這麼做就行了。實際上，所有這一切都使人相信，薩德的意願與巴塔耶的截然不同，薩德在謀求精神和社會的解放，他的這種做法沒有任何問題，他只想以此去批評詩歌的偶像，去責備這種傳統的「美德」，不管你願不願意，只要每個人都能獻出一朵花，那麼這種美德就會將這朵花變成一種表達最高貴情感或最低落情

緒的工具。此外，還應當保留對這樣一個事實的評價，即使這種事實並非是純粹的傳說，它既不會削弱薩德的思想及生活的純真性，也不會削弱他那要創立一種法則的欲望，可以說，這種法則並不完全取決於在他之前所發生的那些事。

超現實主義目前還不打算放棄這種純真性，而且也不會滿足於讓某些人去依附這種純真性，在那兩次背叛事件的過程中，這些人以為必須要找到含混不清及令人難以容忍的藉口才能更好地生活下去。我們只好把這副可憐的樣子當作「才能」了。我們認為，我們所要的是能夠引起某種允諾、某種拒絕的東西，而不是只說空話，抱著空洞的幻想。單單為了體驗那種隱約看到遠方光明的快樂，人們是否敢於去冒一切風險呢？我們打算把自己那點可憐的優勢，把自己的好名聲及疑慮，把那些不起任何作用的激進想法，再加上那些既好看、又有「感性」的玻璃統統扔到坩堝的深處，而那遠方的光明已漸漸變得更加明亮起來。

我們認為，只有在道德純淨的環境下，超現實主義的行動才能做得更好，但很少有人願意聽我們講述這種環境。要是沒有這種環境的話，那麼要想抑制思想中的癌症根本是不可能的，有人極為痛苦地想著那些實際「存在的東西」，而有些應該存在的東西卻根本「不存在」，癌症就紮根在這樣的想法之中。我們曾經說過，這些東西恐怕會混淆在一起，或者在

非常情況下，它們會相互干擾。這並非是不求進取，而是絕對不能僅把目標定在這個限度之內。

人對可怕的歷史性失敗仍然心有餘悸，但不必感到害怕，而且還可以不受約束地相信自己的自由。儘管天空中出現了一片片烏雲，儘管他那盲目的努力碰到許多阻力，但他依然在主宰著自己。難道他沒有感覺到那短暫的隱祕的美感，沒有感覺到那長久的可以隱祕的美感嗎？詩人聲稱已經找到愛情的鑰匙，而此人和詩人一樣，在仔細尋找之後，也找到了愛情的鑰匙。要想超越這種生活在危險之中並隨時有可能喪命的瞬間感覺，這完全取決於他本人。他可以無視種種禁令，使用思想復仇的武器去反對所有人及物的獸性，有一天，當他失敗時（只是當世界不變時，他才會失敗），他會勇敢地面對蹩腳的步槍所射出的子彈，就像面對齊射的火力一樣。

《可溶化的魚》

（一九二四年）

此時此刻，公園將它那雙淡黃色的手伸展到神奇的噴泉之上。一座不起眼的城堡在地面上轉動。在上帝的一側，這座城堡的本子打開來，上面畫著陰影、羽毛、鳶尾花。「小寡婦之吻」，這是一家旅館的名字，那是被車速和臥草輕拂掠過的旅館。因此當遮陽簾靠近時，帶著去年痕跡的樹枝卻一動不動，此時日光則把女人都驅趕到陽臺上。東風的哭訴讓年輕的愛爾蘭女子感到極為不安，她在自己內心裡傾聽海鳥歡笑。

1

「藍色墳墓之女，節日，三經鐘敲響的形式，當我醒過來時，我的眼睛和頭顱去敲三經鐘，那是火焰般的外省城鎮的習俗，你們從白色細木工場、鋸木場以及葡萄酒裡為我帶來陽光。那是我蒼白的天使，我的雙手是如此平靜。失去天堂的海鷗啊！」

幽靈躡手躡腳地走進來。它迅速地瞥了一眼鐘樓，沿著三角樓梯走下去。它的紅絲綢襪向燈芯草埰投去一抹微光。幽靈大約有兩百歲，還會講一點法語。但在它那透明的肌體上還殘留著夜間的露水和星辰的汗水。在這個溫和的地區，它為自己而感到迷茫。在野蠻星球乳汁的雪崩之中，唯獨枯死的榆樹和翠綠的梓樹在歡息。一個果核在果實裡爆裂開來。接著，舟狀魚游過來，它用身上的鰭蒙住眼睛，索要珍珠或裙子。

在這座十四世紀城堡的窗前，一位女子在放聲歌唱。在她的夢境之中，有許多黑胡桃。

我還不認識她，因為幽靈將其周圍的景色弄得特別明亮。黑夜猛然間便降臨了，就像一個很大的圓花飾扣在我們頭上似的。

一幢樓房便是我們逃走的流浪之地，在凌晨五點鐘逃走，那時漂亮的女乘客躺在快車的薰衣草床上，朦朧的光線使她們感到厭煩不已，在下午一點鐘逃走，穿越凶殺的橄欖林。一幢樓房便是我們逃走的流浪之地，逃進一座教堂裡，那教堂就像蓬巴杜夫人*的影子。但我還是在城堡柵欄門前按響了門鈴。

幾位身穿流行色緞子緊身衣的僕人朝我走過來。在這發瘋的黑夜裡，他們那憐憫的面孔露出很恐懼的樣子，他們害怕受牽連。「您需要什麼？」

「告訴你們家女主人，就說她的床邊緣是一條花河。把那條花河引到劇場的地下室裡，三年前，在那個劇場裡，一個中心都市之心在劇烈地跳動著，我還忘了是哪個中心都市。告訴她，她的時間對我來說非常寶貴，她所有的幻想都在我頭腦的燭臺裡燃燒。別忘了把我的願望轉達給她，我的願望在石頭之下慢慢地醞釀著，而你們就是那石頭。而你呢，你比鸚鵡嘴裡那顆太陽種子還要美，而那隻迷人的鸚鵡就棲息在這扇門上，快告訴我她身體怎麼樣。在聽到馬鐙的呼喚之後，語言的常春藤吊橋是否真的就會放下來呢。」

「你說的有道理，」她對我說，「這裡的影子剛才已經騎馬出去了。我覺得指導書都是用表達愛情的文字寫就的，既然濃霧的鼻孔和藍天的香囊把你帶到這個總是開來開去的大門前，那就請進吧，沿著這些臺階走的時候，撫摸我吧，那臺階上布滿了各種想法。」

大胡蜂在上上下下地飛舞著。夜晚那美麗的曙光在我前面引路，它的眼睛直愣愣地望著我雙眼的天空。就這樣，所有的船隻都俯臥在銀色的暴風雨中。

在大地上，好幾個回聲在相互呼應，大雨的回聲就像管道的塞子，太陽的回聲就像與沙子混合在一起的氫氧化鈉。此時的回聲就是眼淚的回聲，是難以辨認的風流韻事以及被刪節的夢境所特有的美感回聲。我們來到目的地。走在半路時，幽靈竟然敢和聖德尼連為一體，聲稱在每一棵玫瑰裡看見它那被砍去的腦袋†。那是一個緊貼在玻璃窗和樓梯扶手上的初步摸索階段，是一個冷冰冰的摸索階段，但卻毫不節制地和我們的吻融合在一起。

一個女人待在雲彩的邊緣處，一個女人待在海島邊上，就像待在一座高牆上，牆上畫著耀眼的葡萄園，葡萄都長熟了，一串串美麗的金色及黑色葡萄掛在葡萄架上。還有美國葡

* 蓬巴杜夫人（1721-1764）是法王路易十五的情婦，後來成為十八世紀法國宮廷裡最有權勢的女人，作者在此唐突地提到一個在歷史上頗有爭議的人物，毫無理性可言，這是典型的自動寫作的方式。

† 法國王室在中世紀尊聖德尼為王室保護神，在描繪聖德尼的圖像裡，這位保護神手裡總提著被殺戮者的腦袋。

萄秧苗，這個女人就是一株美國葡萄秧苗，是一個剛剛移植到法國的新品種，結出的葡萄呈淡紫色，但人們並未品嘗過它那豐富的口味。她在那個像走廊似的房間裡來回踱步，那間房子和歐洲快車的車廂十分相似，除了這個差別之外，燈光並未詳細解釋清楚熔岩流、清真寺的尖塔以及水氣之獸的懶惰。我咳嗽了幾聲，那列歐洲快車便穿越隧道滑動起來，讓吊橋安靜下來。此地的女神已動搖不定。我把她摟在懷抱裡，她在微微地顫抖，我一句話也不說，將嘴唇放在她的胸脯上。接下來所發生的事我怎麼也無法理解。我們倆後來才又碰到一起，她打扮得光彩奪目，看上去倒更像一臺新機器裡的齒輪系統，而我則盡可能地掩藏在這身整潔的黑衣之下，從那以後，我就一直穿著這身衣服。

　　與此同時，我大概路過一個小酒館，那是一家老盟員＊開的酒館，我的身份讓這些老盟員感到十分困惑。我還記得一隻鶴，牠把一包包東西銜上天，那些包包大概就是頭髮，我的上帝，牠銜得如此輕鬆呀。接著，就是未來，是未來呀。火焰的孩子，剛才那奇妙高潮引導著我的步伐，我的步伐就像那一串串花飾。從天空剝落的碎片最終把我弄醒了，那座花園沒有了，白天和黑夜沒有了，白色的葬禮也沒有了，那是玻璃環所引導的葬禮。待在我身邊的女人對著一個冬天的水窪凝視自己的雙腳。

　　拉開距離之後，我看不清楚了，好像有一面瀑布擋在我的生活舞臺和我本人之間，其實

我本人並不是那舞臺上的主角。一個親切的嗡嗡嘈雜聲伴隨著我，在那嘈雜聲中，所有的青草都變黃了，甚至都折了。我對她說：「拿著這副墨鏡，就像我把手放在你手裡，你看一切都黯淡下來。」她微微一笑，便鑽進大海裡，去採集血紅珊瑚枝。我們距離死亡的草場並不遠，可我們卻在這遭到玷污的沙龍裡躲避著大風與希望。愛她，我也曾這麼想過，就像墜入情網一樣。但半個青檸檬，她那像樹枝似的頭髮，設置捕捉獵物陷阱的冒失之舉，這一切我都無法徹底擺脫掉。現在，面對我那無止境的愛，在這面鏡子前，她睡著了，而大地的氣息已使那面鏡子失去了光澤。只有睡著的時候，她才真正屬於我，我像小偷那樣走進她的夢境，我確實失去了她，就像失去一個花冠一樣。我的黃金根基肯定被人剝奪了，但我還保持著與暴風雨的聯繫，保留著所有罪過的蠟封。

在微風細小的邊緣，月神逃到那裡，並死在那裡，監牢那耀眼的梳子在那裡漂泊，痛苦的風信子在那裡磨煉，在頭腦清醒時，我已描述過這個邊緣，可我的頭腦卻越來越難以清醒了，頭腦清醒的時刻溫柔地掀起遠方的霧靄。現在，溫馨的氣氛又出現在大家眼前，在霓虹燈下，林蔭大道就像鹽田。我帶來野果子，帶來甜蜜的漿果，我把這些野果交給她，野果在

* 作者在這裡玩弄同音異義的文字遊戲，其諧音為老燒酒的意思。

151　《可溶化的魚》（一九二四年）

她手裡就像巨大的寶石。還要在房間的荊棘叢中激發戰慄，在白日的窗子裡將小溪束縛住。

這個任務是最有趣的壓軸戲，雖然人們感到相當疲乏，但這個壓軸戲依然使我們這些男男女女保持清醒的頭腦，我們的清醒程度要看光線的行程，一旦人們能將那光線減弱下來，就能控制光線的行程。作為寬容和幸福的僕人，女人在大笑聲中濫用光線。

2

根本不需要那麼久，就能把那事說出來，也不需要流那麼多眼淚，就可以去死，因為我早已算計過了。我統計了一下石頭，大概有十來塊石頭。我把廣告小冊子散發給秧苗，但它們並不想要這些小廣告。在音樂方面，我只將樂曲的聲部連起來一秒鐘，現在卻只想著自殺，因為如果我想擺脫自我的話，那麼出路就在這一側，於是我狡黠地補充道：入口在另一側呀。哪些事情還需要去做，你自己很清楚。不論是時間，還是悲傷，我並未理智地去重視它們，我獨自一人，望著窗外，外面一個人也沒有，確切地說，沒有人從窗前走過（我在「走過」兩字下做了標記）。您不認識這位先生嗎？這是勒梅默先生。我向您介紹M女士。接著，我又折回來，邁著步子往回走，但自己也不知道究竟為什麼要折回還有他們的孩子。

去。我查看一個時刻表，城市的名字都被改成人的名字，這些人和我有點血緣關係。我將去A地，再回到B地，在X地換車？是的，當然要在X地換車。但願別讓煩惱耽誤了自己換車！我們明白了，因為煩惱就是漂亮的平行線，啊！在上帝的垂線之下，平行線十分漂亮。

3

那時，在巴士底廣場周圍，大家都在議論一隻巨大的胡蜂，每天早晨，胡蜂一邊聲嘶力竭地唱著，一邊順著里夏爾─勒努瓦林蔭大道往下走，還給孩子們出一些謎語。在一家咖啡館的正面，有人以為最好用一門大砲做裝飾，雖然此地那座著名的監獄早已成為一座傳說中的建築物，我從這家咖啡館走出來，剛好碰到這隻長著窈窕女人身材的胡蜂，牠向我問路，而此前這個現代的小斯芬克斯已讓許多人深受其害。

「我的上帝，我的美人呀。」我對牠說，「還輪不到我來削磨你的口紅。天空的石板瓦剛被抹掉，你知道奇跡只能在兩個季節之間發生。回家去吧，你住在一幢漂亮樓房的第四層，儘管你的窗戶朝向內院，也許你能找到辦法不再來糾纏我。」

胡蜂的嗡嗡叫聲就像肺充血似地讓人難以忍受，這叫聲此時已蓋過有軌電車的嘈雜聲，

而電車的觸輪就是一隻蜻蜓。胡蜂盯著我看了很長時間，大概是為了向我表達牠那嘲弄人的驚訝感，接著，牠靠近我，在我耳邊低聲說道：「我還會回來的。」牠果然消失了，我對以極小的代價了結此事而感到高興，我發現廣場上的神像似乎眩暈了似的，馬上就要倒在行人身上了，而神像通常總是露出生氣勃勃的樣子。這大概是我的幻覺吧，炎熱的天氣讓我生出這種幻覺，況且陽光妨礙我就自然能力的傳承做出快速的結論，因為陽光好似一片長長的山楊樹葉子，我只要閉上眼睛，就能聽到塵埃在歌唱。

儘管如此，胡蜂靠得那麼近還是讓我感到很不舒服（最近這幾天，大家又在議論那神奇的蜇人蜂的舉動＊，這些蜇人蜂根本不管地鐵裡是否涼爽，不顧林木是否孤獨），胡蜂一直在不斷地讓人聽到牠的嗡嗡叫聲。

距離那裡不遠的地方，塞納河奇怪地沖捲著一個女人的上半身†，這半截身軀雖然沒有胳膊和頭顱，但卻顯得非常光滑，幾個小流氓剛才在河中發現了這個軀體，他們斷定這半截身體並未受損，而且是一個新的軀體，這是人們從未見過、從未撫摸過的軀體。員警則非常緊張，而且顯得有些慌亂，但派出去追尋這個新夏娃的小船卻再也沒有回來，警方拒絕再派船去搜索，因為這要花費許多錢。人們基本上認定，那對雪白而又令人動心的漂亮乳房顯然並不屬於活著的女子。雖然女人總能激起我們的欲望，但她早已超越我們的欲望，就像熊熊

燃燒的火焰，從某種意義上講，她是女性愛情季節的第一天，帶著白雪和珍珠的三月二十一日就是唯一的女性愛情之日。

4

在羽毛變色之後，鳥的外形也變了。牠們被迫去過蜘蛛那樣的生活，那種生活是如此迷惑人，我把手套扔得遠遠的。這副帶黑色條紋飾的黃手套落在一片平原上，一座不牢固的鐘樓俯瞰著那片平原。於是，我把交叉的雙臂攏在胸前，窺視著。我窺探著從地下冒出的笑聲，窺探著在大地上很快盛開的傘形花。夜幕降臨了，就像鯉魚跳出紫色的水面似的，奇特的月桂樹在天空上纏繞在一起，而天空則從大海沉落下來。人們將在樹林裡燃燒的一束柴枝捆在一起，女人或仙女將那束柴枝背在肩上，現在似乎飛起來，而所有香檳色的繁星卻一動也不動。雨水開始落下來，這是一個永恆的恩惠，它帶有最柔和的光彩。在一個雨水滴裡，

*　在二十世紀二〇年代，有人在巴黎的地鐵裡故意用衣帽針扎女乘客，一時間，這種「蜇人」的舉動成為街頭巷尾議論的話題。

†　這段文字使人聯想起《瑪律多羅之歌》裡的一句話：「塞納河沖來一具人的軀體。」

幾輛淡紫色的有篷馬車正通過一座黃橋，在接下去的另一個雨水滴裡，則是一個輕浮的生活和小旅館的罪惡。在南方，在一個小海灣裡，愛情在甩動它那充滿悲傷的頭髮，一艘慈悲的船在所有的屋頂上航行。但所有的水環卻一個接一個地相互撞破了，一道一指寬的曙光落在一摞高高的夜景之上。妓女開始拐彎抹角地歌唱，比艾勒地區那清新小溪的九曲十八彎轉得還厲害，不管怎麼樣，這不過是離別而已。為讚美星辰而培育的真百合使大腿擺脫復甦的燃燒，星辰所形成的團體動身去尋找海岸。但另一個女人的靈魂則受白色羽毛的庇護，白色羽毛輕柔地揭穿那個靈魂。真相以無窮大的燈芯草為依據，所有的一切都依照雄鷹的指令行進，而植物艦隊之神則在鼓掌，輕捷的電動魚在表達神諭*。

5

浮雕瑪瑙萊昂剛剛講過話。他在我面前一邊揮動著小羽毛撢子，一邊以第四人稱†和我說話，好像在對那類曖昧的僕人說話似的。我盡可能用詼諧的語氣，不停地向他解釋，說這裡太吵鬧，樓上的人太愚蠢，電梯轎廂帶給新來的人一種明亮的大烏賊的感覺。最後進來的人，一個引領愛情航程的女人和男人，他們想找羅森太太。浮雕瑪瑙萊昂正要過來把這事告

訴我，門外的鈴聲就響起來。我從床上隱隱約約看見飯店那巨大的長明燈在街上一閃一閃地亮著，就像一顆心在跳動似的，一條交通要道上寫著「中央」一詞，另一條交通要道上則寫著「寒冷」一詞，究竟是獅子的寒冷、鴨子的寒冷，還是嬰兒的寒冷呢？但浮雕瑪瑙萊昂又來敲我的門。太陽剛剛顫抖著將他背心裡的字條清了個空，那顫動一直延伸到他的鬍子根。他說了一些冒失的話，總想來煩我。那時柔情蜜意和警覺性契約把我嚇壞了，桌子腿的愛情一直想讓我簽署那份契約。肩負著光明的人要我為他指明長生不老之路。我讓他回想起印刷工的那次著名會議，當時我從貝殼樓梯走下來，手裡牽著無知的袖子，就像一個普通的小打字員。我要是聽了他的話，浮雕瑪瑙萊昂就會去喊醒羅森太太。直到送奶的小車到來時，大概是凌晨四點鐘，濃霧將掛著橘黃色窗簾的餐廳都包裹起來，風暴在房子裡肆虐橫行。那場風暴才停下來，風暴尾聲在陰沉天氣下的月桂樹甬道裡叮叮噹噹地響著。剛聽到警報聲，我便躲到石頭的騎兵隊伍裡，在那兒沒有人能發現我。我使出渾身解數，就像人們將一

*　作者在原手稿這一小節上方注明：「五月九日，於莫萊」。布勒東後來解釋說，他所描繪的這個地方「反映出盧安的痕跡」，此地是巴黎近郊盧安河畔的莫萊鎮，當地水天一線的風景為印象派畫家莫內、雷諾瓦、西斯萊帶來無限的靈感。

†　在法語語法裡，第四人稱是不存在的，這又是典型的自動寫作的手法。

臺農機丟棄給旋花植物一樣，閉上雙眼，以便窺視或去贖罪。羅森太太還在睡覺，她那丁香似的髮卷落在枕頭上，這些髮卷不過是遠方鐵路上朝羅曼維爾方向冒出的煙霧。至於浮雕瑪瑙萊昂，我只要把他迷惑住，就能讓他抓住敞開窗戶的百葉板，並把那些百葉板都拍賣掉。瑪瑙頭像打碎了，這是朱莉皇后送給我的禮物，這件禮物讓漂亮的獨腿女人感到非常快樂，這個獨腿女人站在林蔭大道上的烏鴉陽傘之下。

日光微微照射進來，就像一個靦腆的小姑娘，小姑娘來敲你的房門，你過去開門，看著你面前的東西，卻對看不到任何人而感到吃驚。羅森太太和我本人大概很快就會成為可愛的柔聲細語的囚徒。萊昂將玉蘭的水換掉。這個在凶殺的表面上慢慢睜大的眼珠，是獨角獸或怪獸*的眼珠，敦促我別拿它為自己所用。因為我不應再去見羅森太太，就在那一天，我利用休會的時機到外面去乘涼（那天夜裡英國上議院在進行激烈的辯論），在一個臺階處將浮雕

6

我腳下的土地不過是一張攤開的巨型報紙。有時會閃過一張照片，這是任意一個收藏品，香氣均勻地從鮮花中散發出來，那是印刷油墨的芳香。年輕時我聽人說，病人很難忍受

熱麵包的香味，但我再次申明，所有的鮮花都有油墨的香味。所有的大樹本身不過是或多或少有意思的花邊新聞，不是這兒發生了火災，就是那兒出了脫軌事故。至於動物，很久以前，它們就退出男人的貿易，女人只和男人保持著斷斷續續的關係，就像商店裡的櫥窗，一大清早，櫥窗設計師便來到大街上，看看飾帶的波浪效果如何，看看提花的擺設，看看誘人模特的眼神。

我所瀏覽的這份報紙的大部分版面用來報導出行與休假旅遊，這個專欄被排在第一版上端的顯著位置上。專欄報導說，我明天將去賽普勒斯。

報紙在第四版的下端有一個奇特的褶痕，我認為那個褶痕的特性是：它彷彿覆蓋著一個金屬物件，因為那裡露出一個鏽斑，這個鏽斑有可能是一座森林，而那個金屬物件可能是一件形狀不明的武器，因為它頗像黎明，頗像帝國的一張大床。為時尚專欄撰寫文章的作家就在上面所說的那座森林附近，他講一種極難懂的語言，然而我還是以為弄懂了他的意思，在這個季節裡，新娘子的睡衣要到山鷸公司去訂購，這是在冰川街區裡剛開業的一家大型百貨商店。作者似乎對年輕女子的嫁妝更感興趣，他強調指出，她們有權利在離婚時將自己的貼

身內衣換成心靈內衣。

我接著又看了幾個寫得很美的廣告詞，在那幾篇廣告中，矛盾的話語給人一種輕鬆快活的感覺，因為在這家廣告公司裡，矛盾的確是被用來做觸發型吸墨水紙的。況且，極為昏暗的光線落在粗大的字體上，而這正是大詩人以濃重的筆墨所謳歌的光芒，除了與白髮做類比之外，人們無法對詩人那濃重的筆墨做出評價。

此外還有一個美妙的天空景色，這個景色就像商務信紙上的信頭圖案，圖中畫著一家工廠，所有的煙囪都冒著濃煙。

最後，還有政治，在我看來，政治似乎做出極大的犧牲，尤其是要協調好不同體質者之間的交流，而首當其衝者就是鈣體質的人。上院會議的紀要就像化學紀錄那麼簡單，在那份紀要裡，人們顯得有些不公正，因為翅膀的搧動並未記錄下來。

不過，這並不要緊，因為步伐一步步地把我帶到這個荒蕪的海岸，下一次還會把我帶到更遠的地方，帶到極為遙遠的地方去！如果我不想讓自己的注意力與宇宙的覺醒協調一致，這一注意力先是無意識的，而後又變得極不情願，那麼我只好讓自己閉上雙眼。

假如熠熠閃耀的櫃子透露出自己的祕密，那麼我們可能會永遠為自己而感到迷茫，作為這個白色大理石桌的騎士＊，每天晚上，我們都要圍坐在這張桌子前。房子裡真是太吵了！鑲木地板就是一個巨大的踏板。在印加帝國時代，雷擊不時震動著華麗的銀器。人們支配著各種激情的罪惡，而罪惡卻沒完沒了地去感動那些喜歡變異體的朋友。在黃昏時分，我們聚集在一起，相互望著對方，要是找不到大家都感興趣的話題，有時就用「變異體的朋友」這個名字來稱呼自己。隱藏在我們內心裡的諸多大門讓我們一直待在有利的位置上，而警報只是偶爾響起。我們根據不同情況，或者玩弄謀略，或者動用武力。就在我們睡熟之際，意願公主戴著由黯淡星辰串成的項鍊，毫無顧忌地選擇時間的顏色。因此，生活中少有的幾種中間狀態就變得十分重要了。你們替我評判一下這些騎士。從遙遠的地方，從很高的地方，從人們以為很難回來的地方，他們拋出神奇的套馬索，那是由女人的兩隻手臂做成的套馬索。小河裡漂浮的木板在水面上晃來晃去，大廳裡的燈光好像也隨著木板晃動似的（因為中央大

＊ 這些騎士是從圓桌武士裡分出來的。

廳就座落在一條小河上）　＊，所有的傢俱都懸掛在天花板上，當人們抬起頭時，才發現大花壇都沒有了，小鳥還像以往一樣，在天地之間飛來飛去。完美的天空輕盈地倒映在河水之中，而小鳥們都飛到河水處去飲水。

只有穿上玻璃潛水衣，我們才能進入這個房間，我們隨著搖晃的木板聚集在一起，必要時，還可以聚集在河底的深處。我們正是在那裡度過最美好的時光。人們很難想像，有多少女人滑落到水底的深處，她們是我們的客人，雖然她們總是變來變去的。當然，她們也穿著玻璃服裝，但有幾個女人為這單調的可笑服裝增添一兩個更鮮豔的標誌：用刨花做帽子的裝飾，用蜘蛛網做短面紗，手套和陽傘都做成向日葵的樣子。眩暈在引導著她們，可她們並不指望我們，但當我們向某位女士示意願意將她弄出水面時，就讓馬用蹄子敲打地面。於是，馬蹄聲未落，便冒出一大群飛魚，飛魚在為那些漂亮的冒失女子指路。有一間水棲房間，是按銀行地下室的樣子修造的，裡面有堅固的床、新式梳妝檯，在這個梳妝檯前，頭可以正著看，反著看，左右橫著看。有一個水棲鴉片煙館，建造得極為別致，在水裡，煙館的四周投映著中國皮影，在沒有銀幕的情況下，人們設法將皮影投映出來，那是手的影子（手忍著挣扎的痛苦去摘那些可怕的花朵），是可愛的和可怕的動物的影子，也是各種想法的影子，當然還有神奇之物的影子，那是人們從未見過的影子。

我們是無意識狂歡的囚徒，狂歡活動在大地深處繼續進行，因為我們已經開採了許多礦井和地下隧道，通過這些隧道，我們一大幫人鑽入城市地下，想把那些城市都炸掉†。我們已控制了西西里島和薩丁島。那些極為靈敏的儀器所記錄的震動，正是我們隨心所欲製造出來的。此外，一年前，我們當中的幾個人曾來到離朝鮮海很近的地方。邊界那粗大的鐵鍊子迫使我們繞了好幾個圈子，但不管怎麼樣，我們沒有耽擱太多的時間。人要活下去，而生活不需要採取其他方法，只要再現自然現象，就依然有可能引起震動，或激發總體轉化。在家裡弄出北極光來，這是實實在在的一步，但這並不是全部。愛情將是全部。我們將藝術簡化為最簡單的表達方式，那就是愛情。我們還將簡化工作，但我的上帝，我們將把工作簡化成什麼呢？簡化成慢慢校正的音樂，這種校正就是在自取滅亡。我們將迎接新的生命，擺出路見送葬佇列時那種做作的樣子去看。我們將迎接所有的新生命。光明將會隨之而至，時間將赤著腳，身穿綠色襯衣，脖子上掛著一串星星，去賠禮道歉‡。我向你們發誓，作為最後的

* 這裡會讓人聯想到韓波在《地獄一季》之「言語煉金術」裡的那句詩文：「一池湖水深處的廳堂」。

† 這段文字闡述了超現實主義者的顛覆計畫，這是他們在思想意識裡所關注的東西。

‡ 這個場景源於作者小時候讀過的少兒讀物，布勒東後來宣稱這些讀物對自己思想傾向的形成起著十分重要的作用。讀物當中有帶插圖的歷史書，其中就有展現加萊地區新興資產者身穿襯衣、脖子上繫著繩索，向英王請罪的場面。

國王，我們將在一個看不見的蘆葦之下，做出不公正的評價。此時此刻，我們花費很大力氣才把那些早已停用及剛投入使用的機器弄到水底下，眼看著淤泥讓從前運轉良好的設備陷於癱瘓，真是一種樂趣。我們是遺棄物的製造者，而且認為將來什麼東西也漂不上來了。我們占據著這些水槽或破船的水樓指揮崗位，這些破船是依照槓桿原理、捲揚機原理、斜面原理建造的。我們開動一下這個，發動一下那個，以便核實所有的東西是否都失靈了，而且要讓羅盤最終指向一個方向——南方，我們對正在實施中的非物質性破壞暗自高興。

然而，有一天，在探險歸來時，我們帶回一枚戒指，這枚戒指從一個人的手指跳到另一人的手指上，只是很久以後，我們才發現這枚戒指的危險性。它對我們造成很大的傷害，後來我們趕緊把它扔掉了。在徹底消失之前，它在空中劃出一道耀眼的旋轉火光，那道白光把我們都灼傷了。但我們一直不了解它的真實意圖，我覺得我們至少可以不再去理睬它。況且，我們後來再也沒有看見它。要是你們願意的話，不妨和我們一起去找它。

我來到宮殿的走廊裡，所有的人都在睡覺。銅鏽和鐵鏽，難道這就是危險的誘惑嗎？

超現實主義宣言　164

8

在聖熱納維耶芙山上，有一個寬大的牲畜飲水池，夜幕降臨時，巴黎所有迷人的動物以及奇妙的植物便來到這兒飲水。再仔細看一下，要是沒看見從石頭上反覆無常地流下紅色涓涓細流的話，你們大概以為那飲水池已變乾涸了，其實任何東西都不能讓那細流枯竭。是哪種寶貴的血液還在這個地方流淌呢？在其流經之處，羽毛、羽絨、白毛以及除去葉綠素的樹葉使血液偏離了自己明顯的目標。是哪位王室血統的公主在去世後依然傾心維護這一地區植物群中最柔弱的東西呢？是哪個戴著玫瑰圍裙的聖女讓這神聖的精華在石頭的血管裡流動呢？*

每天晚上，比乳房還美的神奇造型向新脣瓣張開來，粉紅色血液將清涼功效傳給周圍的天空，就在那時，一個小孩在一塊界石上打著寒顫，數數天上有多少繁星，再過一會兒，他將把自己的羊群從人馬星座趕到千年的馬鬃裡，人馬星座有三隻手，一隻用來提取，一隻用來撫摸，另一隻則用來遮蔽或引導，他把羊群從我的人馬星座一直趕到阿爾薩斯的犬星座，那頭犬有一隻藍眼睛和一隻黃眼睛，那是我夢境中呈立體圖像的犬，牠是潮汐的忠實夥伴。

* 在天主教聖女德蘭的畫像上，聖女的雙臂和衣服下擺都畫著玫瑰花。

9

倒楣的夜晚，那是花的夜晚，是呻吟的夜晚，是醉人的夜晚，這夜晚的手就是一個可惡的風箏，來自各處的線繩拴著這只風箏，那是黑色的線繩，是不光彩的線繩。白骨及紅骨的鄉村，你把那骯髒的大樹，那喬木的純真，那絕對的忠誠拿去做什麼了呢？那個忠誠就是一個裝滿珍珠的錢袋子，上面繡著花，刻著這樣或那樣的字，這些字畢竟還是有意義的。那麼，你呢，強盜，啊，你要殺死我，水中的強盜，你在我眼裡慢慢拿掉你的刀子，你毫無憐憫之心，那是我所珍愛的光彩奪目的水，純淨的水！我的詛咒將長久地跟著你們，就像一個漂亮的小姑娘，她拿著掃帚朝你揮過來。在掃帚每根枝條的頂端，有一顆星星，這並不夠，是的，還有聖母的菊苣。我不想再看見你們了，我想用霰彈去打你們的鳥，這些鳥其實早就不是樹葉了，我要把你們趕出我的大門，你們這些果核之心，你們這些愛情的大腦。那邊的鱷魚已足夠多了，潑出去的墨水也足夠多了，到處都是變節者，是身穿紫紅色襯衣的變節者，是長著黑醋栗眼睛及母雞頭髮*的變節者！徹底完了，我不會掩蓋自己的恥辱，更不會為一丁點小事就平靜下來。要是方向盤像房子那麼大，我們還能怎麼玩呢，還怎麼維持自己身上的寄生蟲呢，還怎麼把手放在貝殼

的唇邊上呢？這些貝殼一直在說話，可貝殼不一直在讓自己閉嘴嗎？不再有呼吸，不再有鮮血，也不再有靈魂，但只有一雙雙手在錘煉環境，把天空的麵包一下子鍍成金黃色，讓靜止不動旗子上的膠水都爆裂開來，那是太陽的雙手，是被凍傷的雙手。

10

一個釘得結結實實的箱子，一個男人將手臂慢慢地伸出箱板，接著又伸出另一隻手臂，他絕不會把兩隻手臂同時伸出來。接著，箱子順著山坡滾下來，手臂也沒有了，那人到哪兒去了呢？人到哪兒去了呢？小溪的薄紗問道。人到哪兒去了呢？夜晚的皮靴接著問道。箱子撞到一棵棵樹上，在幾個小時之內，這些大樹讓它來個倒栽蔥，然而一頭極為勇猛的公牛並未挑破箱子，一塊岩石也未撞破箱子。但人們發現一件怪事：箱子上沒有標明上下標誌，有人告訴我，在箱子書寫「易碎」標記的位置上，有一個牧羊人看到「保羅」和「維爾吉妮」

*　「黑醋栗眼睛及母雞頭髮」，這是《瑪律多羅之歌》裡描繪的場景，參閱《瑪律多羅之歌‧第六唱》。

的名字＊。是的，保羅和維爾吉妮，諧音就是句號和逗號。最初，我也不相信自己的耳朵，可就在那時，一隻毛毛蟲一邊瞧著左右兩側，一邊穿越大路。我動身去找這只箱子，而引導我的只有難以模仿的印章，那是勇氣印在帶有神奇色彩事件上的印章。我最終在一家寒酸旅館的一樓找到這只箱子。

箱子端正地擺放在樓層一個黑暗的角落裡，周圍還擺放著鐵箍和鯡魚頭。箱子看上去好像有些破損，這也很正常，但破損得並不厲害，因此我也不想把它挪到明亮的地方。那箱子像以往一樣閃著磷光，我不打算把它帶走，其他行李箱則向青苔求救，甚至有可能向這些蝦蛄求救呢，蝦蛄在水下所走的路線與牠們在空中飛行的路線完全一樣，當人們把蝦蛄抓在手裡時，牠們的翅膀還在劈哩啪啦地撲動著。我把保羅和維爾吉妮扛在肩上。一場可怕的暴風雨突然從天而降。在房子裡，只有櫃子裡面還能看得見：在有些櫃子裡，有死去的小姑娘；在另一些櫃子裡，有裹得嚴嚴實實的白色物體，就像一個巨大的背包；在其他櫃子裡，有一盞肉燈在閃亮，那確實是一盞肉燈。我並未用前臂擋住眼睛，因為我正忙著用嘴唇將一束誓約捆在一起，可兩天以後，我就想違背那個誓約了。

箱子裡裝的是澱粉。保羅和維爾吉妮正是這一物質的兩種結晶形式，我不會再見到它們了，因為那時愛情又讓我恢復了元氣，我又過上放縱的生活，我很樂意把這些事講給你們聽。

在持衣侍從廣場，今天早晨，廣場周圍所有建築物的窗戶都打開來，掛著綠旗子的計程

車和主人的汽車在廣場上穿梭往來。用銀色字母書寫的漂亮招牌在各個樓層展示出銀行家以

及著名賽跑運動員的名字。在廣場的中央，持衣侍從本人手裡拿著一卷紙，似乎正在給自己

的馬指路，以前有一天晚上，巴黎出現許多天堂鳥，那條路還是這些天堂鳥開鑿的呢。那匹

馬的白色長馬鬃一直拖到地上，馬用後肢站立起來，擺出一副威嚴的樣子，在馬投下的影子

裡，旋轉的光線在跳躍著，儘管那是在大白天裡。許多面向廣場左側的樹幹都裂開了，樹的

枝葉不時紮到樹幹的裂縫裡，接著又重新長出來，枝葉上掛滿了水晶的葉芽以及長長的胡

蜂。廣場周圍建築物的窗戶很像檸檬片，不僅那圓圓的樣子像，而且窗前總朦朦朧朧顯現出

身穿睡衣女人的模樣也像。其中一個女人對能看到貝殼的下扇很感興趣，對一個樓梯的廢墟

也很感興趣，樓梯深陷在地裡，那是奇跡有一天曾用過的樓梯。她長時間地觸摸著夢的內

壁，就像一束焰火在一個花園上空閃耀一樣。在一個櫥窗裡，一艘漂亮白色客輪的船殼招來

* 貝爾納丹・德・聖皮爾曾寫過一部著名小說《保羅和維爾吉妮》（《自然科學》之第四部），布勒東在此借用這部小說的名字，其幽默的意圖是顯而易見的。

許多螞蟻，以前誰也沒有見過這種螞蟻，而客輪的前部已遭到嚴重損壞。所有的男人都是一身黑衣打扮，身上穿的是稅務員制服，唯一的差別就是，他們手裡那個傳統的公事包被一個螢幕或一面黑鏡子所取代。在持衣侍從廣場上曾發生過強姦案件，死亡則在這兒為夏天建立起一所明亮的崗亭。

12

有一份報紙專門發表心理療法的結果，這種療法以前從未有人公開過，至於此療法是否恰當，則眾說紛紜，有些意見甚至完全相左。就這樣，這份報紙才意識到要讓報社裡最優秀的記者去找殺人臆測大師，唯一的目的就是要了解那位元著名醫生就改革處死裝置的看法，這一改革已經醞釀了很長時間，尤其是關於為暴卒者送葬仵列的看法，如果將此仵列與被逼致死者的送葬仵列相混淆的話，那麼在情理上是令人難以接受的。

記者費了一番周折才混進那位學者的實驗室裡，這還多虧他和一位風塵女子的私交，這位女子是學者聘用的校對員。

有一天，他藏在一個燕麥垛裡，而燕麥垛則掩蓋著一臺最新型的折磨人的機器，夜幕降

臨時，他就可以到主人的各個房間裡看看，而不會打擾任何病人，病人都躺在玻璃板上，玻璃板的形狀恰好與病人身體的曲線相吻合。其中的一位病人引起他的注意，這是一個身陷愛情漩渦的女子，Ｔ教授試圖讓這位女子逐漸拋棄自己的個性，教授期待著能取得神奇的結果。因此，每天早晨都會有人將一封信交給這位女子，信出自那位所謂的心上人之手，其實那不過是人們借鑑所有思想形式所能想像出的最佳範本，各種不同的想法，尤其是那些有害的想法都被融入到那一封封信裡。教授將平淡乏味的謊言與珍稀可愛的鮮花巧妙地糅合在一起，期待著一個有害的效果，可以說，他的診治對象是難以治癒的。

另一個病人大概只有十五歲，他要接受想像療法，這一療法按下列步驟進行：每天早晨醒來時，就開始上所謂的校正課，在課堂上，孩子可以行使自己在夜裡所有的權利，當然是在可能的範圍之內，但這一領域已被所有的手段擴大了，其中包括最粗俗的欺騙行為。因此，人們得到一種矯揉造作的多愁善感狀態，這種狀態會突然使人感到氣餒，比如病人說想要一杯水，可你卻給他拿來一些水蛭，因此，他就轉入到下一階段去了。在第二階段，人們透過圖片，直接將宇宙形態的知識傳授給他，教他化學，教他音樂。為了把這些知識傳授給他，人們顯然僅能滿足於一些泛泛的知識。因此，那個用於演示的黑板就由一個很體面的年輕神父來表現，我猜測，這位神父正以主持誦經課的形式去演示自由落體定律。還有一次，

他以幾乎全裸女子的理論有規律地詳細解釋道德觀念。這孩子很有天賦，為Ｔ教授提供出色的佐證，況且這也正是教授所希望的，他捨去了一切抽象的可能性，但並未捨棄抽象的意願，也無法感受最基本的欲望，因為他總是被同樣的想像拉回到自己的思想源頭，這些想像註定要受死亡的支配。

第二天，Ｔ教授大概要詳細解釋他的系統，他要講課的那個大廳裡空無一人，而天花板是一整面平平的鏡子，但在頭一天夜裡，記者打算把那面鏡子分割成對等的兩塊，然後在大廳上方將其搭成屋頂形狀，接著，他裝扮成教授的樣子，和教授同時走進那間大廳裡。他在自己的這一側慢慢地坐下來，借著一縷陽光，他一言不發，卻成功地讓那位可怕的教授相信，太陽之火的江湖騙子完全可以讓他分身，坐在階梯教室裡的那孩子對江湖騙子真是太熟悉了，他將教授分成一個施動者和一個隨動者，而且還讓教授感覺到，那個隨動者很友善，甚至可以讓教授對記者做出某些放肆的舉止。不幸的是，他並未就此打住，而是做出一個細微的動作，在對記者做出一個難以容忍的放肆舉動之後，教授突然向他撲過來，把他推進一個石膏池裡，將他一直按在裡面，想讓他凝固成馬拉去世那一瞬間的樣子*，那是一個被科學的好奇心所暗殺的馬拉。記者的調查因此無法再進行下去了，從事這項調查活動的報社後來一把火便將科學進步都燒掉了。

13

由於擔心在街上尾隨她的男人會誤解她的情感，這位年輕女子便採用一種迷人的計謀。

她並不是像登臺演出那樣去化妝（舞臺上亮起腳燈不正是讓人做登臺前的準備嗎？難道還要去敲女人的大腿，好讓她們登場嗎？），而是使用粉筆、熾熱的煤塊以及一顆非常罕見的綠鑽石，這是她的第一個情人留給她的，以換取她用過的繡花繃。在小心翼翼地扔掉蛋殼似的床單之後，她坐在床上，將右腿盤起來，把右腳跟放在左膝上，頭轉向右側，她準備用那熾熱的煤塊去碰觸自己的乳頭，於是，乳頭四周便冒出許多東西來：先是生出一輪綠色的光暈，就像那顆綠鑽石的顏色，光暈裡布滿了迷人的星星，接著，麥秸生出麥穗，而麥粒就像舞女裙子上的閃光片。這時，她覺得是該讓空氣發光的時候了，為此，她還得使用那顆綠鑽石，於是她把綠鑽石朝玻璃窗扔去。鑽石並沒有落下來，而是在玻璃上鑽出一個與它形狀一樣的小孔，也像它那麼大，就在鑽石繼續向前衝的過程中，那個小孔在陽光下就像壕溝裡的

＊

布勒東在此暗喻雅克─路易‧大衛繪製的那幅著名畫作《馬拉之死》。法國大革命時期的重要人物，如羅伯斯庇爾、聖茹斯特、馬拉等人曾為超現實主義者們帶來極大的震撼。

一片羽毛。接著，她在神奇的白色岩層裡津津有味地嚼著白粉筆＊，粉筆在她嘴裡寫下「愛情」一詞。就這樣，她吃掉了一個用粉筆製成的小城堡，那是一個既有耐性而又瘋狂的建築物，接著，她把一件淺灰色的大衣披在肩上，穿上那雙鼠皮製的靴子，從自由的樓梯走下來，這座樓梯將她引向從未見過的幻覺。†門衛放她走過去，況且一場狂熱的牌局過後，只有水邊的綠色植物還依然存在。於是，她來到交易所，自從所有的蝴蝶無所顧忌地在那兒完成一項重大使命之後，交易所裡連一絲生氣都沒有了，所有的蝴蝶都整齊地排列好，當我閉上眼睛時，依然能看到牠們排列的樣子。這位年輕女子坐在第五級臺階上，懇求那些麻木不仁的強者出現在她眼前，並把她交給此地未開採的礦脈。從那天起，每天下午她都會來到那個聞名的樓梯下面，她已成為出名的地下公主，並按自己的時間去吹奏廢墟的軍號。

14

在墓地關門之後，我的墳墓就像經得住大海衝擊的一艘小船。這艘船上沒有一個人，只是偶爾有一個高抬著手臂的女人，有點像聳立在船首的塑像，越過黑夜的遮光簾，出現在我的夢境裡，而我的夢境就像天國。此外，大概在一所農莊的院子裡，一位女子正在耍弄幾個

洗衣用的藍皂球，甩在空中的皂球變得發燙。看看女人眉毛的錨地，大概那裡就是你們的目的吧。白天不過是海上的一個漫長節日罷了。不論穀倉是漲還是落，只要到鄉下走一趟便可一目了然。倘若真的下起雨來，在這個沒有屋頂的房子裡等待也是可以忍受的，而我們正朝那所房子走去，那所房子是用多種多樣的鳥以及有翼瓣的種子建造的。房子四周的柵欄並未讓我從遐想中解脫出來，柵欄在朝向大海、朝向情感場面的那一側連接得並不好，大海漸漸遠去，就像樂於助人的兩姐妹。

這是兩姐妹中妹妹的故事，是藍色皂球的故事，是配角的故事，但配角後來總是出現得太早，在墓地裡那艘柔軟的船上，許多鮮花慢慢地綻開，許多星星緩慢地露出頭來。一個聲音問道：「你們準備好了嗎？」小船便悄然無息地升起來。它微微懸在被翻耕過的土地上面，緊貼著地面滑動，對你們來說，那首頌揚土地的歌曲已變得不重要了，但這確實是一首老歌，它總是縈繞在城堡的周圍。小船驅散了夜晚的濃霧，白馬則獨自回到農莊的馬廄裡，農莊湮沒在漆黑的夜裡，想去注意它是不可能的。從小船一側垂下一棵紅色的植物，就像一

* 作者在此描繪了一個童話世界，「粉筆」及上文所寫的「熾熱的煤塊」都是類似魔棒一樣的東西。

† 這段文字裡的女主人公就像《驢皮公主》或《灰姑娘》中的小姐妹，此文還表現出類似《愛麗絲夢遊仙境》裡的某些場景，她就像愛麗絲跟著兔子走進洞穴裡那樣，「從自由的樓梯走下來」。

縷濃密的火紅色馬鬃。看不見的船員則虐待那些發育遲緩的蝴蝶，光線在樹枝枝蔓上緩緩地升起，上升的光線將路上的石子都打碎了，就在這時，一個被人當作瘋子的養路工還記得自己在抬手之際撿到一串鑽石項鍊，這項鍊比最沉的鐵鍊子還要重。在這小船上，白天的滿足感都已消失殆盡，對於善於觀察的人來說，這艘小船現在就像一件潔白的拖裙，因為它正跨越一個被風吹扭曲的橋。滾滾沙塵隨風而來，小鳥在啄你，有時你要拉開一定的距離，才能發現一張在悲傷中顯得很美的面孔，那是一張令人難以忘懷的面孔，宛如花萼的底托。在暴風雨肆虐的那幾天裡，你在樹葉那優雅的擺動中發起怒來，以至於把我本人的精華都給奪走了，難道這是真的嗎？這艘長長的無聲小船不但敗壞自己呼出的氣體，而且將空氣都消耗掉了，但我們卻似乎沒有察覺到。

燈火從未遠離過這曖昧的海岸，去迷惑彩色的指環。人們依然在香氣的波濤中繼續尋找大海。如果男人的意願是在那時生成的話，我敢保證，那也是意外之舉，最高大的岩石也起不到任何作用。奔向繁星的路程荊棘叢生。一個藍色圓環取代了藍色皂球，這個圓環圍在所有女人的腰際，只可惜把她們嚇得面色蒼白。於是，小船順著意想不到的潮流掉轉了方向，這是黑夜那集中的目光造成的。突發的奇想在手腳被束縛的狀態下越過鐘樓，以逃避理智和瘋狂。在樸實的回憶中，我甚至抹去阡陌縱橫土地上的逗留地。為了更加貼近生活，聽著對

酒當歌的音樂，身旁陪著女伴，女伴正在拉開寬恕的繩索。

15

在學校的粉筆裡，有一臺縫紉機，小孩子們搖晃著用銀紙做的套環。天空是一塊黑板，逐漸被大風淒涼地擦乾淨了。「有些百合突然間不想睡覺了，你們知道發生了什麼事嗎？」剛開始上課時，老師這樣問道。一群飛鳥嘰嘰喳喳地叫著，隨後最後一趟列車從這兒通過。教室座落在回路分支線的端點，兩邊分別是翠雀和害了枯凋病的植物。嚴格地說，這是一所私設的小學校。水塘王子名叫于格，他手裡拿著夕陽的槳。他窺視著光彩熠熠的車輪，車輪在鄉下將玻璃切斷，孩子們，至少是那些長著秋水仙眼睛的孩子*，對此持歡迎態度。天主教式的消遣早已被拋棄了。萬一鐘樓再回到玉米粒裡，那些工廠也就徹底完了，海底只有在特定的條件之下才會發亮。這時，孩子們打碎了大海的玻璃窗，拿起生活的信條，以便去接

* 在《燒酒集》之「秋水仙」一篇中，阿波利奈爾將秋水仙與「秀眼」「放學的孩子」融合在一起。布勒東借用了這一筆法。

近城堡。該輪到他們夜裡巡邏時，他們就把自己值班的義務讓過去，然後用手數著一個個徵象，將來他們也擺脫不了這些徵象。白天是有過失的，而且致力於撩起人的睡意，而非鼓起人的勇氣。臨近的這一天日頭尚未升起，甚至還沒有一個女人的裙子升得高，而其他女子則在監視大自然的提琴。勇敢而又自豪的一天不應指望大地的寬容，當孩子們斜著眼睛，從命運之路返回時，它最終將自己那束繁星繫住。我們在王宮的內院，在印刷廠還會談起那一天的情景，談起那一天的悲喜交集之情。我們將來再談這些事，是為了以後緘口不語。

16

只有雨水是神聖的，因此，當暴風雨將其裝飾物抖落到我們身上，將其錢財甩到我們頭上時，我們只是稍微做出一點厭惡的表示，這點表示就像森林中樹葉的沙沙聲。至於那些大腹便便的老爺，有一天，我看見他們騎著馬走過去，是我在小旅館裡接待了他們。那天下了黃雨，成串的大顆雨滴宛如我們的一縷縷頭髮，雨水傾盆而下，將篝火都澆滅了；還下了黑雨，雨水順著玻璃窗往下流淌，雨水那副得意勁兒真是可怕，但我們還是別忘了，只有雨水

是神聖的。

那是陰雨綿綿的一天，就像其他任何一天一樣，我獨自一人在懸崖絕壁旁看守著一組窗戶，懸崖絕壁上搭起一座淚橋，我仔細觀察自己的雙手，這雙手就是蒙住面孔的面具，是半截面罩，它能滿足我那感覺的花飾。可憐的雙手呀，你們也許將所有的美感都遮蓋住，不讓我看，我不喜歡你們那種神祕莫測的樣子。我也許會讓人割掉你們的腦袋，但絕不是從你們那裡得到指令。我期盼著雨水，就像期盼著夜裡三次升起的燈，就像期盼著一個水晶柱，這個水晶柱將隨著我那突然冒出的欲望升起、落下。我的雙手就是供在藍底小壁龕裡的貞潔聖女，那雙手裡究竟拿著什麼呢？我不想知道那雙手裡拿著什麼東西，我只想知道雨水就像一把豎琴，到了下午兩點，它會準時在瑪律梅松 * 的大廳裡奏響，神聖的雨水，薰衣草葉背面的橙黃色雨水，雨水就像蜂鳥那極為透明的鳥蛋，就像千百個回聲所發出的巨響。

我喜歡用手心去接那一滴滴落下的雨水，與這些雨滴相比，我的眼睛並沒有更強的表現力，而一場大雨則落在我的思想深處，大雨帶來顆顆繁星，就像一條清澈的河水沖帶著黃金

* 此指拿破崙的寢宮瑪律梅松城堡，皇后約瑟芬後來一直在那兒居住，直至去世。布勒東在其著作中曾多次提到皇后約瑟芬，如《聯通器》及《馬提尼克的耍蛇人》。

一樣，黃金讓那些瞎了眼的人互相殘殺。我和雨水達成一項迷人的約定，正是為了紀念這一約定，有時在晴朗的天空之下也會下雨。翠綠的環境也是雨水的功勞，啊，可愛的綠草，可愛的草場。在隧道的入口處立著一塊墓碑，碑上刻著我的名字，在這條隧道裡，雨下得最合適。雨水是姑娘頭上巨大的草帽所投下的影子，姑娘就出現在我的夢境裡，草帽的飾帶就是雨水的細流。她真的很漂亮，她唱著動聽的歌曲，蓋屋頂的著名工匠的名字也出現在那首歌裡，這首歌讓我感動不已！除了河水之外，人們知道該怎麼處置鑽石嗎？雨水使河水不斷上漲，那是潔白的雨水，所有女人都會在婚禮上穿上潔白的婚紗，潔白的河水飄出一股蘋果花的芳香。我只是在下雨時才會打開自己的房門，然而有人經常會按我的門鈴，當這人一直按門鈴時，我險些昏了過去，但我還是指望雨水形成的遮光簾，好讓自己得到解脫。當我撒開鳥網去捕捉蟄伏的小鳥時，我希望首先能截獲雨水那神奇的極樂羽飾，去截獲像琴鳥那樣的鳥。因此，你們別問我是否很快能深入了解愛的意識，就像有些人所聲稱的那樣，我再次向你們申明，假如你們看見我朝一個玻璃城堡走去，鍍鎳的容器正準備在那兒迎接我呢，那是為了出其不意地到酣睡的林中去拜訪雨仙†，她大概會成為我的情人。

那是九月裡一個晴朗的下午，兩個男人坐在花園裡閒聊，當然是聊和愛情有關的事，因為現在是九月份嘛，而且塵土飛揚的一天總算結束了，這樣的天氣為女人提供了極微小的首飾，可僕人第二天就把首飾從窗戶扔了出去，再用一件樂器把首飾摘下來，這樣做真是大錯特錯，樂器發出的樂聲讓我一直銘記在心，這些樂器其實就是所謂的刷子。

刷子有許多種類，其中有頭髮刷，有皮鞋刷，我所列舉的可能不全。還有太陽和馬毛手套，確切地說，這兩樣東西並不是刷子。

兩個男人一邊吸著長長的雪茄，一邊在花園裡散步，儘管雪茄已燃掉一部分，但一支有一點一公尺長，另一支有一點三五公尺長。可我告訴你，他們倆是同時點燃雪茄煙的，對此隨便你怎麼解釋都行。兩人當中那個年輕人手裡的雪茄菸灰是一個金髮女郎，他低頭看時，能看得很清楚，於是便露出極為興奮的樣子，將手臂挽在另一人的胳膊上；而另一人的菸灰

* 雨鳥是布勒東想像中的鳥，而琴鳥則是作者最喜歡謳歌的動物之一，他在本文第二十九段、第三十二段、詩集《上升的徵兆》及隨筆《瘋狂的愛》中都提到了琴鳥，認為琴鳥是「將自然與超自然融為一身的物種」。

† 雨仙最終演變為「林中睡美人」。

是一個褐髮女郎，但那菸灰卻掉了下去。

18

那天夜裡，路燈緩慢地向郵局靠近，不時停下來，仔細聽一聽周圍的動靜。難道這意味著它很害怕嗎？

在浴池裡，早在一個小時之前，兩個濃妝豔抹的漂亮女人就把那個豪華的單人浴間預訂下來，由於她們料想那裡不會只有她們兩個人，於是便約定好，只要看到信號（在這種情況下，一朵罕見的日本花在水杯裡綻放開來），一匹佩戴著馬鞍的栗色馬就會站在門後。這匹馬傲慢地踢蹬著前蹄，牠的鼻孔噴出的火舌將白蜘蛛拋到牆上，那場面就像海軍在向遠方射擊似的。

人群在林蔭大道上來來往往地走著，好像對周圍的一切都不熟悉似的。他們不時為自己切斷橋樑，再不然就讓珍珠的幾何形場所做證人。他們行走在一個寬闊的地界上，就像噴泉四周的涼爽感所涵蓋的範圍那麼大，或者像青春的外套用幻覺所掩蓋的東西，這件外套已被夢之劍戳得傷痕累累。路燈設法避開擁擠的人群。在聖德尼門附近，一首有氣無力的歌曲讓

一個孩子和兩個員警感到厭煩不已，那是荊棘叢的奇妙「晨曲」，是「全球」咖啡館，當雜耍歌舞藝術家們抱著輕蔑的態度不再去這家咖啡館時，咖啡館就被輕騎兵占領了。

巴黎就像世界的夜鶯，它的景色每分鐘都在發生變化，在巴黎美容師的上光蠟裡突然閃現出它那美麗的春樹，而春樹彷彿是在朝遠方鞠躬的心靈。

這時，已踏上艾蒂安—馬塞爾大街的路燈覺得最好應該停下來，我偶然經過那裡，就像夾在我胳膊下的畫夾，無意之間聽到它在自言自語，而它卻在玩弄計謀，不讓公共汽車停下來，因為公共汽車已被它那雙善於種植的手迷惑住了，那雙手頗像緊跟在我身後的一群蚊子。

路燈說道：「索妮婭和蜜雪兒，你們最好當心狂熱的枝杈，這個枝杈守護著巴黎的一個大門，在天亮之前，人們顯然不會劈開愛情之木。以至於……以至於在這個春夜裡，只要她們的馬害怕了，我就看不到她們那副蒼白的樣子。對她們來說，如果她們經受不住跨越目光之橋的誘惑（我將把那目光標出來），那麼最好要避開嘴唇的好奇心。」

這番話並未引起我的不安，這時天濛濛亮起來，就像一個頭上纏著綢帶的街頭小藝人，這孩子漫不經心地靠在路燈上，然後便一口氣朝郵筒走去，那是一個「不定時開箱取信」的郵筒，我還沒來得及攔住他，他就把手從投信口伸進郵筒裡了。他往

下走的時候，我把鞋帶繫在樓梯踏板上，可他比以前更瘦弱了，而且累得疲憊不堪，渾身沾滿了灰塵和羽毛，就像從柵欄上摔下來似的，其實這不過是一場車禍造成的，有人碰到車禍也會大難不死的。

再三發生這樣的事，從時間順序上看，至少是最初那幾件事，我似乎莫名其妙地捲入其中，為此我要補充說明，自從那封信發走之後，那些並未露面的樂器——索妮婭及蜜雪兒之樂聲顯得特別沉悶。況且那封信很快就能送到她們手裡。實際上，剛過了不到十分鐘，我就聽見一個綠色的資料夾從椅子背上慢慢地滑落到地上，這個資料夾在海邊的沙子裡熬過一段艱苦的時期。路燈被移到迪耶普的一條林蔭大道上，它竭盡全力為一個四十來歲的男人照亮，那個男人正在沙子裡找什麼東西。我本來可以把那件遺失的東西指給他看，因為那不過是一個金屬圈。他找過來，找過去，但始終也沒有找到，他覺得自己已找得太久了，於是便倉促地做出決定，朝左邊那條路走去，這條路一直通到賭場，這時，我禁不住暗自笑起來。

蜜雪兒摘下自己的手鐲，將其放在窗臺上，接著，她看了看手鐲留在自己手腕上的印痕，又把窗戶關上了。她是一位金髮女郎，但在我看來，她顯得很冷酷，可我在很長時間內一直殷勤地追求她，就像在追逐一隻羚羊。索妮婭長著一頭漂亮的棕紅色頭髮，她早已經脫掉衣服很久了，在那奇妙娛樂場所的光線襯托之下，她的玉體顯得婀娜多姿，我從未見過這樣的娛

樂場所。她的目光就是藍藍綠綠的彩條，但在不斷被打碎的彩條當中，有一個白色彩條呈螺旋狀盤旋著，好像是特意留給我的恩惠。她在水牢裡唱著這些歌詞，我過去從未聽過這樣的歌詞：

「藍天的死神，風暴的死神，拆掉這些小船，使用這些纜結。將平靜賦予神靈，將怒氣賦予人類。火藥死神，金合歡死神，玻璃死神，我認識你們。我也死了，死在狂吻之中。」

夢想的誘惑現在刺激著我腦子裡的各種樂聲。這兩個女人侍奉了我一整天，我最終暗暗感覺自己年輕了。作為先知，我的頭腦比鏡子還純淨，可我現在卻被自身經歷的光芒束縛住了，冷漠的愛情讓我心灰意冷，而且還要忍受魔術的折磨，那個魔術棒總是折斷，我求別人用最後一塊鑽石將我拉回到生活之中。

19

泉水來了。泉水跑遍了全城去找陰涼處。泉水並未找到自己想要的東西，她一邊抱怨

著，一邊講述著自己所看到的事情：她看見電燈發出日光，比陽光更令人感動，這是真的；她還在一家咖啡館的露天茶座上唱了一兩首小曲，人們向她投來一束束黃花和白花，她又把頭髮攏到額前，但她的頭髮是那麼芳香。她特別愛睡覺，難道有必要讓她戴著昆蟲項鍊和玻璃手鐲，躺在露天裡嗎？泉水甜蜜地笑著，我把手放在她身上，她並未感覺到，只是在我手下逐漸躬起身來，她在想那些小鳥，而小鳥們只知道泉水能帶來絲絲涼爽。泉水，你要當心了，我完全可以把你帶到別的地方去，帶到沒有城市，沒有鄉村的地方去。今年冬天，一位漂亮的服裝模特兒將把幻影的裙子展示給那些高雅的女人，你們知道是誰讓這可愛的創作獲得成功嗎？當然是泉水，是我毫不費力帶到附近來的泉水，在附近這一地域，我的觀念已退到不能再退的地步了，甚至已退到無機沙子裡，而圖阿雷格人＊卻在沙子裡對自己的遊牧生活感到很滿足，他們周圍都是濃妝豔抹的女人，其實他們的血統要比我的高貴多了。泉水就像我在盤旋的樹葉裡的感覺一樣，那些樹葉想飄升到空中，超越我那變幻莫測的想法，稍微有一點微風，就能把我的想法吹跑；泉水就是一棵大樹，斧頭一直在不斷地砍這棵樹，她在陽光之下流血，她是我那文字的鏡子。

一天，有人無所顧忌地到一個白色陶土杯裡去採集水果上的茸毛，而且已把這股霧氣抹

在好幾面鏡子上了，可過了很久以後他才回來，因為那些鏡子都不見了。鏡子一個接一個地

站起來，接著又顫巍巍地走了出去。過了一段時間，有一個人承認，在下班回家時，他碰到

一面鏡子，當時那面鏡子正緩慢地向他靠近，於是他把鏡子帶回家去了。此人是一位年輕的

學徒，身穿一件粉紅色的工作服，顯得很帥氣，可他看上去更像一口裝滿水的水缸，有人在

水缸裡清洗傷口。水的臉蛋在微笑，就像在根深葉茂的大樹上棲息的千百隻小鳥似的。他毫

不費力地將鏡子帶回家，只記得有兩扇門在他經過時發出砰砰的響聲，每扇門上都有一塊護

著門把手的玻璃板。他撐開兩臂，托著這件重物，然後小心翼翼地將其放在房間（他住在八

樓的一間單人房）的角落裡，接著就上床睡覺了。他整宿都沒闔眼，鏡子反映出他本人內

心裡那深不可測、遙不可及的東西。所有的城鎮剛好來得及顯現在那面鏡子上，那是狂熱

的城鎮，城內道路縱橫交錯，只有女人在路上來來往往；那是被遺棄的城鎮，同時也是非凡

* 圖阿雷格人是撒哈拉中的一個遊牧民族，居住在阿爾及利亞、利比亞、尼日和馬利等幾個北非國家裡。

的城鎮，所有建築物上都聳立著活生生的雕像，建築物的升降機都是依照人的模樣建造的；那是飽受暴風雨蹂躪的城鎮，而這座城鎮比其他城鎮更美麗、更飄忽不定，所有的宮殿、所有的工廠都呈鮮花的形狀，紫羅蘭是船的錨地。在城鎮的背面，天空替代了鄉村，那是化學的天空，是數學的天空，黃道十二宮在天空中變換位置，每一宮都有如魚得水之感，但與其他星座相比，雙子座回來得更勤一些。接近凌晨一點時，年輕人趕緊從床上爬起來，他以為鏡子在向前傾斜，馬上就要倒了。他費了很大的力氣才把鏡子扶正，突然間，他感到極為擔心，認為再回到床上去睡覺是很危險的，於是便坐在一把瘸腿的椅子上，面對著鏡子，守在距離鏡子一步遠的地方。那時，他以為在房間裡有一個陌生的呼吸聲，但實際上什麼聲音也沒有。他現在看到一個年輕人站在大門下面，年輕人幾乎全身赤裸，身後只是一片漆黑的景色，就像被燒焦的紙。只有物體的外形還依稀可辨，還能讓人辨認出那些物體是什麼材質的。可實際上，沒有什麼比這更悲慘的了。有些東西就屬於他本人，比如首飾、表達愛情的禮物、孩提時代的珍貴紀念品，甚至還有一小瓶香水，可香水瓶蓋怎麼也找不到了。而其他東西他覺得很陌生，甚至不知道以後該怎麼用。學徒一直看著灰燼裡更遠的地方。看著這個面帶微笑的年輕人在靠近他的雙手，他感覺有一種負罪的滿足感，那個年輕人的面孔就像一個球體，兩隻蜂鳥在球裡飛來飛去。他摟住年輕人的腰部，其實那正是鏡子的中間部位，對

吧。小鳥們都飛走了，在牠們身後所拖帶的氣流中響起悅耳的音樂聲。在這間房子裡究竟發生了什麼事情呢？然而，從那天起，鏡子卻再也找不到了，每當我把嘴唇貼近鏡子的光澤之時，都會感到十分激動，即使我再也看不到這些羽毛環標，看不到正要開口歌唱的天鵝。

21

喜劇中的所有人物都聚集在一座門廊之下，其中有留著捲曲瀏海的天真少女，有監督少女的老婦人，有順從的騎士，還有背信棄義的孩子。在跨越宛如愛情版畫的小溪時，裙子都飛起來，除非有像阿基里斯那樣的人向美女們伸出援助之手，帶領她們穿過狹窄的街道。裝載著黃金和花布的三帆艦船就要從小港口起航了，而起航的笛聲早已響過許多遍了。可愛的黑醋栗叢開滿了花朵，它就像全能的農夫，將手臂緩慢地伸向自己的嘴唇邊。它身旁的那把利劍就是一隻藍蜻蜓。它邁開腳步向前走，好似得到寬恕的囚犯，此時，那些長著翅膀的馬在馬廄裡踢蹬著前蹄，彷彿準備衝到各個地方去。

與此同時，江湖藝人責備自己粉紅色的影子，他們把自己最喜愛的猴子朝太陽舉起來，這隻猴子還戴著蝴蝶套袖。人們隱約看到遠處有地方著火了，高大的鐵柵欄消失在熊熊大火

之中，那是一望無際的森林在燃燒，女人的笑聲就像寄生在運河兩邊樹木上的槲寄生灌木叢。各種顏色的夜鐘乳石使靠近基西拉島＊的火光更加燦爛，而露水正把自己的項鍊輕輕地掛在植物的肩頭，它已成為世紀之末的奇妙棱鏡。一個個竊賊其實就是音樂家，他們一動不動地背靠著教堂的外牆，把偷盜時所用的工具與古提琴、吉他以及笛子混在一起。一隻金黃色的獵犬在城堡的每一間大廳裡裝死。任何東西都不可能阻擋時間的步伐，因為和以往一樣的雲彩還會飄到奔騰的大海上空。

在城市的城牆上，一個連的輕騎兵將埋伏在水的深處，而夜晚的灰色格調、胸甲和鎖子甲則使他們感到極為滿意。†

22

我是在一大片葡萄園裡認識這個女人的，那是葡萄採摘季節來臨的前幾天，一天夜晚，我跟隨著她，來到一家修道院的外牆處。她正在守孝，而我感覺真是難以抵禦這個烏鴉的巢穴，在我看來，剛才她那張陰沉的面孔就像烏鴉的巢穴，在她身後，我試圖讓紅葉衣服長得更高大一些，我在黑夜裡顫抖的身體也讓那些紅葉不停地抖動著。她從哪兒來呢？這個位

於市中心劇院遺址處的葡萄園又讓我想起什麼呢？我內心裡琢磨著。她一直沒有朝我轉過身來，要不是因為她腿肚上突然發出亮光，不時為我照著前面的小路，我可能就會冒失地撞到她身上。她突然轉過身來，微微撩起大衣，讓我看到她那赤裸的玉體，那裸體真是比飛鳥還迷人，可我還是打算朝她走過去。她停下腳步，並用手把我推開，對我來說，這好像要去攀登未知的巔峰，去攀登高聳入雲的雪山。況且，就在有人試圖自殺，或認為到了別再指望自己的時候，我卻不知該怎樣利用這迷人的時刻，僅能叨叨說出幾句話，是精英們常聽到的那種話。這個女人極像那種所謂的寡婦鳥，此時她在空中劃出一條絢麗的曲線，當她慢慢升起的時候，她的紗衣一直拖到地上。

由於我確實沒有更大的耐心，於是便及時改變主意，抓住她那紗衣的一角，並用腳踩住它，就這樣，整個大衣就落在我手裡，就像白鼬被抓住時的眼神一樣。這件紗衣極輕，所用的布料也很奇特，雖然那件紗衣很透，而且沒有裡子，露在紗衣外面的針腳都是黑色的，而貼近皮膚一面的內針腳則保持原有的顏色。紗衣裡面還帶著那位女子身體的餘溫和香氣，我

＊ 基西拉島位於伯羅奔尼薩半島東南端馬里阿角外，基西拉島和馬里阿角之間的基西拉海峽曾是繁忙而又危險的海上通道，歷史上許多船隻在此遇風，撞向馬里阿海角。

† 這段文字表現出中世紀的場景：古提琴、城牆、輕騎兵、胸甲和鎖子甲都是那個時代的見證物。

將紗衣內側放到唇邊，彷彿期待著這件紗衣能為自己帶來持久的享樂，我把這件紗衣帶回家中，以便能更好地享受它那令人神魂顛倒的特性。這位撩人情欲的女子的笑聲在我內心裡迴響著，這笑聲究竟是在那件紗衣裡，還是留在我的記憶之中呢？儘管如此，在甩掉自己的外衣之後，她馬上就消失了，我決定不再長久地關注葡萄園裡的神奇之事，儘管這種關注有點令人失望，而是將全部心思都放在那件真實的奇妙大衣上。

我將這個細微的影子披在肩膀上，但只有最愜意的感覺把一種生命的跡象賦予這個影子。那真是一種樂趣！彷彿一個女人向我投來含情脈脈的目光，而我卻把自己囚禁在那目光之中，好像用手輕輕一壓，就能把森林裡所有植物那怪異的默契都隱藏起來似的，而植物的葉子卻急著要變成黃色呢。我將紗衣放在床上，一個樂聲突然響起來，這樂聲要比愛情的音樂動聽一千倍。我彷彿在聽著一場音樂會，種種樂器在外形上和其他樂器很相似，但琴弦卻是黑色的，就像纏在時明時暗的玻璃裡似的。紗衣搖搖擺擺地移動著，就像一條在夜裡流動的河流，但那是人們以為很清澈，卻看不見的河流。紗衣在床邊捲起的褶皺突然將牛奶和鮮花的閘門打開，我同時面對著形成扇面狀的根鬚和瀑布。房間的牆壁上掛滿了淚水，當淚水往下流時，在未落地之前就已蒸發掉了，而彩虹卻將淚水接住，那彩虹特別小，人們很容易將其控制在手裡。當我撫摸那件紗衣時，紗衣清晰地歎息著，每次將它扔到床上時，我注意

到紗衣總是將其明亮的那一面展現給我，那一面是用眾多的繁星製成的。我就這樣撫摸了它

好幾次，在凌晨睡了不到一個小時之後，我醒過來，這時才發現自己只是將手放在燈影裡，

那是一盞配著綠色燈罩的燈，而我卻忘記將燈熄滅。

燈油突然沒有了，可我還是來得及去聽火焰最後發出的幾個爆裂聲，那爆裂聲的間隔越

來越大，直到火焰徹底熄滅為止，火焰熄滅時發出一種聲響，那聲響讓我難以忘懷，那是紗

衣離開我時所發出的笑聲，就像離我而去的那個女人一樣，而紗衣就是那個女人的影子。

23

你以後就會知道，那時我不再期盼著下雨天，好把自己吊起來；那時寒冷過來對所有鍾

愛我、卻不認識我的女人說：

「他是一名優秀的船長，以野草做飾帶，外衣配黑色袖口，他也許還是一位機械師，會

讓生活變得富有生活氣息。為此，他不會下命令讓人去執行，這麼做或許太溫和了，但他那

夢境的結尾則賦予天秤宮運動更大的意義，天秤宮使他在夜晚變得很強壯，但在白天卻變得

很平庸。他不會去分享你們的快樂和痛苦，也不會向各方妥協。他是一名優秀的船長。太

陽光照射在他身上的影子，比陰影裡的影子還要多，但只有在子夜的陽光之下，他才能讓自己曬黑。在林中空地裡，雄鹿使他感到陶醉，尤其是白色的雄鹿*，鹿的犄角就是奇異的樂器。於是他跳起舞來，讓薰衣草自由自在地生長，薰衣草那淡黃色的根鬚一直延伸到你們的頭髮裡。†你們為他梳理自己的頭髮吧，要不斷地梳理自己的頭髮，除此之外，他別無他求。他不在那個地方，但很快就會回來，也許已經回來了，別讓其他人到泉水裡去汲水，他要是回來的話，大概會從那兒經過。你們到泉水邊上梳理自己的頭髮吧，讓你們的頭髮和泉水一起去澆灌那片平原。」說這番話時，寒冷將手撐在玻璃窗上，而在樹林的邊緣處，一顆藍星星尚未履行自己的職責。你將來會看到大地的深處，你將來還會看到，我變得更加活潑，此時此刻，從天空揮過來的大刀正威脅著我的生命。你將把我帶到更遙遠的地方去，可我本人無論如何也走不到那個地方，你的雙臂就是可愛動物以及白鼬那不協調的巢穴‡。你將來會讓我變成一種苦惱，而這苦惱將隨全世界的魯濱遜一直傳下去。在你看來，我並未消失，因為我只是和與你相像的東西拉開距離，我只是來到遠方的大海上，那隻名為「傷心」的飛鳥在大海上空高聲地鳴叫，這鳴叫聲使鏡子上的球飾高高升起，而白日的星座則疲憊不堪地守護著那面鏡子。「深情一吻瞬間忘」，我聽著這首詩的疊句，腦子早就跑到別的地方去了，我對自己的生活反而卻一無所知了，其實我的生活一直沿著金黃色的軌道行進。想聽

得更遠，甚至超越這只輪子所到過的地方，輪子的輻條在我前面輕輕地掠過車轍，這真是瘋狂之舉！我躲藏在巴黎新橋附近廣場的茂密草叢裡，陪著一個柔弱、世故的女子度過一夜。

有些在夜裡出來散步的人一個接一個地坐在離我們最近的凳子上，說著海誓山盟的話語，在一個小時之內，聽著他們的話語，我們暗自發笑。我們把手伸向從城市旅館§陽臺上垂下來的旱金蓮，旨在清除所有在空中亂響的東西，比如那些特意在今夜流通的古幣。

我的女友常說出一些老套的話，比如：「和我做愛最棒的人常常會忘乎所以。」其實，那只不過是一場天堂的遊戲，我們將旗子向四周拋去，旗子落在窗戶上，就在這同時，我們

* 布勒東後來在《法塔・莫爾加娜》裡還寫下這樣的詩句：「閃著金光的白鹿」。

† 布勒東常常將薰衣草與女人的形象聯繫在一起，後來他不再用薰衣草的根鬚去形容女子的頭髮，而是將其比喻為女人的眼睛，他在《娜嘉》及《瘋狂的愛》中都做過這樣的比喻。

‡ 在布勒東筆下，白鼬及白鼬的叫聲常被用來比喻女人及女人的玉體，比如在本文第二十六段裡，他描寫過「長著白鼬一樣潔白無瑕乳房的女人」；在詩篇《什麼樣的準備》裡，他這樣寫道：「此時此刻沖刷著飛廉的夜濤／將姑娘們喚醒／她們強忍著白鼬的叮咬／它的尖叫聲／讓她們露出乳房的突點」；在《法塔・莫爾加娜》裡，他吟誦著：「如果我是一個符號／你就是捕魚簍裡的一棵薰衣草／如果我要背負重物／那就是用白鼬頭做成的球」。

§ 小說《娜嘉》也提到了這家旅館，見小說中「十月六日」那一段文字。

逐漸放棄無憂無慮的態度，因此，到了第二天清晨，我們就只有這首歌了，這首歌正在廣場中央舔著夜晚的露水：「深情一吻瞬間忘。」送奶的工人熱熱鬧鬧地駕駛著他們的金車，而不是永久地逃走。彼此分手時，我們用盡全身力氣動情地高喊著。我獨自一人在塞納河沿岸發現許多凳子，有鳥的凳子、魚的凳子，我小心翼翼地鑽到一個雪白村莊的蕁麻叢裡。在這個村莊裡，人們看到電報線圈拉開一定的距離，懸掛在大路兩旁的柱子上。這個村莊外表看起來就像抒情歌曲的樂譜，人們花幾個銅板就能在近郊集會上買到這些樂譜。「深情一吻瞬間忘。」村莊的遮蓋物朝大地翻過去，遮蓋物是鄉村所特有的東西，在那覆蓋物上，人們隱約辨認出一名漂亮輕佻的年輕女子，她正在灰月桂樹林邊上玩跳繩。

*

我走進樹林深處，樹林裡的榛子是紅色的。那是生了鐵鏽的榛子，難道你們是行親吻禮的百葉窗，一直在跟著我，好讓我忘記她嗎？我感到很害怕，突然退到離灌木叢很遠的地方。我的眼睛就像榛子樹上綻開的花朵，右眼是雄蕊，左眼是雌蕊。但我早已不再自我陶醉了。條條小路在我面前發出呼哨聲。在一眼泉水附近，夜美人氣喘吁吁地跑過來找我。深情一吻瞬間忘。她的頭髮只是一墩粉紅色的蘑菇，周圍是松針和幹樹葉的碎屑。

就這樣，我們來到海松鼠鎮。漁民卸下一筐筐陸生貝殼，其中有許多鮑魚，在城鎮裡往來穿梭的繁星痛苦地將那貝殼貼在自己心上，以便能聽到大地的聲音。因此，為了替自己找

樂趣，繁星可以再現有軌電車以及大風琴的聲音，就像我們在孤獨之中去尋找海底平臺的鈴聲，尋找水棲升降機的嗡嗡聲。家中的曲線、正弦曲線、拋物線、間歇噴泉、雨水都沒有注意到我們。我們只有聽憑那首失望之歌的擺布，聽憑有關親吻的文字那千篇一律明證的擺布。況且，我們置身於一個櫥窗裡，就在距離那裡不遠的地方，在那個櫥窗當中，只能看到男男女女裸露在體外的部分，即面孔和雙手，然而有一個小姑娘卻赤裸著雙腳。我們自己也披上純淨空氣的衣服。

25

他是什麼人？他到哪裡去？他變成什麼樣了？†他周圍那寧靜的環境又變成什麼樣了？

這雙襪子就是他那最純潔的思想，就是這雙真絲襪子。他把長長的斑點、煤油燈瘋狂燈苗

* 在這位女子的背後，能隱約看出阿波利奈爾在其小說《被謀殺的詩人》中所塑造的女主人公特里斯圖茲‧巴勒里耐特的影子，大家都知道，女主人公就是詩人的女友瑪麗‧洛朗森的化身。

† 這段文字寫於一九二四年二月二十五日或二十六日，就在此前一兩天，布勒東的好友艾呂雅突然失蹤，因此分析家認為這篇短詩的內容與艾呂雅失蹤有關。

的眼睛、人類交叉路口的喧鬧聲又變成什麼了呢？在他的三角與圓之間究竟發生了什麼事呢？圓將傳到他耳邊的聲音都浪費掉了，三角就是馬鐙，他踏上馬鐙前往賢者未曾去過的地方，那時有人走過來說，現在應該睡覺了，一個白影子信使過來說，是到該睡覺的時間了。

到底是哪股風在推動他，難道是他那語言的蠟燭在透過樓梯為他照亮？而他那雙眼睛的燭臺托盤，你們看究竟是什麼風格的呢？你們不是在世界五金交易會上見過多種類型的燭臺托盤嗎？他對你們的敬意，你們又怎麼對待呢？那時，他祝你們擁有好的藏酒，而太陽卻在雕琢粉紅磚壁爐，這壁爐是太陽的血肉之軀，它正用煙火熏烤血肉之軀的樂曲。他在烏爾克運河一側和你們密切配合，不是可以讓你們甩開那個冰淇淋和果仁糖小車嗎？那輛小車正停在地鐵高架橋的下面。那麼他呢，他不是拒絕和睦諒解嗎？他不是沿著這條路一直消失在思想的墓穴裡，而他本人不正是死亡之瓶發出的汩汩聲？這個總是遭受非難而又極為冷酷的人，當他拋棄自己的情婦時，究竟又要我們怎麼去對待她呢？在這個像月光石那樣明亮的夜晚，他坐在一張風桌前，來回擺弄手中那只半空的酒杯，他像印第安人那樣，在空氣的刀口上聽著什麼呢？我並不比他更強壯，我的衣服上沒有鈕扣，我沒有體驗過秩序，我將來絕不會第一個走進堆滿柴火的城市裡。假如我撒謊的話，那就讓人給我抹點白松鼠血好了，當我削蘋果時，雲彩都彙集到我手裡，這些內衣形成一盞燈，在草場上晾乾的那些字形成一盞燈，我

絕不會讓這盞燈熄滅，即使我手臂形成燈罩已朝天空高高舉起。

26

長著似白鼬一樣潔白無瑕乳房的女人站在茹弗魯瓦廊街的入口處，歌曲的光線照射在她身上。不等我請她，她就主動跟上我。我把約會的地址扔給計程車司機，要和我約見的人是一位老相識，人不老也不年輕，他在巴黎訥伊橋地鐵站附近做小買賣，專營碎玻璃。

「你是誰？」

「是致命豎琴的某種激情，在中心都市的邊緣顫動。請原諒我對你帶來的不便。」

她還告訴我，她被一面鏡子割破了手，鏡子上刻著常見的金色、銀色和藍色題詞。我抓住這隻受傷的手，將其放在自己唇邊，我發覺這隻手是透明的，透過這隻手，我看到很大的花園，飽受磨難的聖人將到花園裡去生活。

就在我們下車的瞬間，那種魔幻的景象也就煙消雲散了。在飛絮的引導下，我們來到約見我的人家門口，越過他家的門檻，帶著一絲厭惡感，剝開太陽兔子皮。

要約見我的人已有所戒備，他正忙著修理明亮的長柵欄。早金蓮早把那柵欄拆掉好長時

間了，而且冒失地將其手腕懸掛在空中。他細心地用一根白藤子去補柵欄上的漏洞，那根白藤子可能是我年輕時用過的。他一邊幹活，一邊快活地吹著口哨，好像對我們朝他走過來根本不在乎，反而更關注一隻雲雀的啾鳴。他似乎生澀地向我們道了一聲晚安，時間讓這聲問候發出回聲，問候聲接著便跳躍著消失在恐懼那悲慘的田野裡。

因此，在未離開此地之前，我的思想形式以及我本人躲在敷蓋著瀝青的屋簷下。天都這麼晚了，可還有人在防禦工事上做填土工程。彷彿有人刻意用玻璃玫瑰把我們堵住。玻璃玫瑰一枝枝地墜落下去，高大的起重機將玻璃玫瑰弄翻掉了，而那臺起重機是用頭髮絲做的，玻璃玫瑰墜落時發出可怕的爆裂聲，我們對此感到很不滿意。

但我們到這兒來，不就是為了行使自己那至高無上的權利嗎？我們有在玻璃裡洗澡的權利，水無法帶來破碎的夢境，無法帶來有條理的希望，我們有擺脫這種局面的權利。要約見我的人對此感到驚恐不安，此人肩負著沉重的責任，即使在閒暇時，也難以讓自己放鬆下來。清晨時分，我們看了他一眼，算是向他道別吧，這一瞥意味著我們早已不屬於生活，即使我們要擺脫新的狀態，那也將以魔術師的方式來完成，用我們手中的雷電魔棒直刺青天。

這時，在感性世界出現一種深刻的變化。聳立在紐約港入口處的不再是照耀世界的自由女神像，而是愛情女神像，這是完全不同的。在阿拉斯加，永恆的犬迎風豎起耳朵，隨著雪

橇一起飛起來。印度被水星震得直搖晃，而在巴黎，有人沿著塞納河為那裡發放護照，是的，是為捨棄的巴黎發放護照。

舒心的消遣就是所謂的「未來」，這種消遣每天都有可能享受到，然而在這消遣之中，至此一直關心我們苦難的星宿卻逐漸消失了。

就這樣，一個男人和一個女人被人丟在一條白色大道上，他們慢慢地確信，自己不過是被移植到此地的一棵樹罷了。

但我一直看守水上航道的神靈預料我會突然間失去耐心，這段故事為我們多次描述了水上航道的事。對這些事情持贊同態度的讀者又會怎麼做呢？難道讀者以為羚羊奔騰跳躍是受自己欲望的驅使，是想猛然間躲開那彎曲的牧草嗎？那天早晨，我們肩並肩地靠在一起，醒了過來。我們床的尺寸是在正常範圍之內，但卻仿製成一座橋樑，而且仿製得惟妙惟肖，我的意思是說，時間過得太久了。一條清澈的河水捲著喧嘩的罐籠越過我們的頭頂順流而下。一座冷冰冰的摩天大樓覆蓋著巨大的海星，搖搖晃晃地朝我們走過來。一隻頗像點金石的白鷹在新幾內亞上空翱翔。有一位女子，我稱她為「看得見所有光明的盲人」，或稱呼她「白化門」，她輕輕地發出一聲歎息，然後招呼我走過去。我們在一起長久地做愛，依照傢俱發出喀喀聲的方式去做愛。我們在一起做愛，就像陽光在跳動，像棺材在封蓋，像寧靜在呼喚，

像黑夜在發光。我們從來不會同時睜開眼睛，而在我們的眼睛裡，唯獨我們那最純潔的命運在抗爭。

於是，我們準備以極為謹慎的方式悄悄溜走。我們租了一套豪華的居室，幾乎每天晚上都在房間裡盡情地娛樂。「白化門」身穿拖地長裙，每次走進房間時都會引起轟動。非常有名的瑪瑙也出現在我們這虛幻的招待會上，一門巨大的石英砲將砲口對準花園。接著，聽見一句悄悄話之後，「白化門」再次露出開心的笑容，我會花上好幾個小時，透過她的腦袋，去看那些游來游去的天使魚，我非常喜歡天使魚。親吻她，就為了看著這些可愛、脆弱的藍箭（天使魚）從她頭部紛紛逃走的樣子，這已成為我的嗜好。

這個女人在人世間已成為我的護衛和我的失落，終於有一天，我再也看不到她了。

從那時起，我結識了一位男子，他的肌膚就是一面鏡子，他的頭髮梳理成典型的路易十五的髮型，他的眼睛裡閃動著瘋狂的不潔之物。我看見那隻華麗的鳥落在鐵軌的道岔上，看見血液那冷冰冰的固執感滯留在僵化的創口上，那創口就是眼睛，而血液冷冰冰的固執感就是誘惑人的目光。

短暫的火星一閃而過，那火星就像曇花一現，正是這火星讓我們感到吃驚，感到痛苦不堪。

我在人世間沒有足夠的勇氣。

你拉著孩子的手，把他帶到別墅裡，或摟著女人的腰身，讓她高興起來，或拽著老人的鬍鬚，向他致敬，而就在這時，我閃電電般地編織著假裝迷惑人的麻布，這個奇怪的多邊形引來無數的批評。後來，當玫瑰紅葡萄酒瓶爆裂時，你將悄聲無息地進入樹葉之中，而完美的春天正在做準備，不久將打開它的閘門，你將來會想起「白化門」的情人，他正在木柵欄上安逸地休息呢，只想從上帝那裡索回上帝從他手裡拿走的東西。

「白化門」就待在陰影裡。她將那些依然讓我感到毛骨悚然的東西逐步清除掉，讓我聽著她那激情的銅鑼而流下眼淚。我守在「白化門」身旁，兩邊的人要想過去，只有活著進來，死著出去。我還沒有死，有時依然能看到愛情的場面。男人的愛情跟隨著我走遍各地，不管我怎麼說，我知道男人的愛情總是充滿了陷阱，就像狼放在雪地上的泥渣。男人的愛情就是農民的大鏡子，鏡子四周鑲著紅色絲絨，或偶爾鑲著藍色絲絨。

我站在大鏡子的後面，站在「白化門」身旁，她像以往一樣，在鏡子裡吐露真情。

從前在防波堤上有一隻火雞。在陽光下面，這隻火雞還能閃亮幾天，它在一面威尼斯鏡子裡神祕地看著自己，就為這個目的，有人把這面鏡子放在防波堤上。人的手就像田野裡的一朵野花，特意在此施展自己的本領，田野裡的這朵野花你過去從來沒有聽說過。火雞的名字叫「三星」，可在開玩笑時，它卻不知道該怎麼做才好。每個人都知道，火雞的腦袋就是一個七棱鏡或八棱鏡，就像高筒禮帽是一個發出七八種光澤的棱柱體一樣。*

高筒禮帽在防波堤上來回擺動，宛如一隻巨大的河蚌在岩石上高歌。那天早晨，大海從那兒猛烈地退走了，從這時起，防波堤就已失去存在的意義了。況且，整個港口被一盞電弧燈照得雪亮，這盞電弧燈像一個已上學的孩子那麼高。

假如火雞無法感動這個要去上學的孩子，那麼牠會感到很沮喪。孩子看見那頂高筒禮帽，可他感覺肚子很餓，於是便把禮帽裡的東西都倒出來，這時，他倒出一隻長著蝴蝶嘴的漂亮水母。難道蝴蝶可以被光線同化嗎？當然可以，正因為如此，送葬的佇列才會在防波堤上停下來。神父在河蚌裡吟唱，河蚌在岩石裡吟唱，岩石在大海裡吟唱，大海在大海裡吟唱。

因此，火雞便待在防波堤上，從那天起，它一直在嚇唬那個上學的孩子。

我因超速剛剛受到責備，這已是我第一千次遭受責備了。大家並未忘記這條消息：一天晚上，這輛汽車在聖克魯公路上狂飆，汽車上的乘客都披戴著盔甲。然而，我也參加了這次魯莽行動，這種過時的舉動讓樹影以及盤旋的灰塵影子與我們那不幸的白色採石影子直接交鋒。我們飛身跨越條條河流，我記得很清楚，從那以後，只有被囚禁的人才敢這麼做，在二月裡一個晴朗下午，那些被囚禁的人莊重地走進克萊瑞芝酒店的門廳。然而，在這場災難之中，我們表現得十分敏捷，那一天，陽光撥開雲霧，開始橫掃俄羅斯那冰天雪地的廣袤平原，而拿破崙當年就期盼著紅外光線呢。在巴黎市中心，駕駛一輛汽車，飛身跨越條條河流，甚至在空中翱翔，而乘坐汽車的人都為自己披上夢想的鎧甲！我們把車開到比聖克魯更遠的地方去，開到那個騎馬者塑像的影子裡，有些人傾其畢生精力也擺脫不了這個影子。我們打算圍著哪棵千年古栗樹兜圈子呢？一顆栗子在這兒落下來，它做出要落到地下的樣子，

* 在二十世紀二〇年代，許多先鋒派人士借用高筒禮帽來表達自己的幽默感，在與布勒東的爭論中，查拉也曾幽默地回擊對方，稱自己要摘下高筒大禮帽，將其放在火車上，「那火車將全速駛往不知什麼是批評的國度」。（參閱《布勒東傳》）。

然而卻在距離地面幾米遠的地方停下來，像一隻蜘蛛那樣懸在半空中。

兩位女朋友抬起帽簷，這時我才發現她們的眼睛是褐色的。各種不同的形狀很久以來就已顯露出來，其中有遮擋陽光的小陽傘形狀，有短筒皮靴的形狀，在經過一條小街時，短筒皮靴將所有的鮮花集攏在一個庇護所裡。儘管我們確信自己不會落到地面上，但當地居民還是奉命待在自己家裡。汽車用戴著橡膠手套的手在「巴黎」房間的傢俱上來回移動著（大家知道，在宮殿裡，房間或居室是不標號碼的，而是為房間取一個名字，這純粹是為了顯示奢華）。但我早已越過奢華的階段，因為我只想待在第三十四號城裡。我的夥伴們則認為，在未到達這個城市之前，人會喘不過氣來，他們以此風險為藉口來阻止我，但白費力氣，我只聽從自己良心的責備，這種對生活的歡疚之情，我總是找機會向別人吐露出來，甚至會講給那些壓低帽簷的女人聽。奇跡恰好出現在第二十六號城的郊區裡，有一輛汽車迎面開過來，開始用奇妙的火焰花綴體反寫我的名字，最終還是和我們這輛車發生輕微的碰撞，鬼知道那輛車是不是不如我們這輛車開得快呢。在此，我知道，我的解釋只會讓愛好體育運動的人感到滿意：在時間當中，既沒有左，也沒有右，這正是此次旅行所得出的教訓。一輛白綠相間和一輛黑紅相間的高速跑車非常可怕地纏在一起，從那以後，不管是死是活，我只是短暫地重臨舊境，將自己展示在巨大的告示牌上公開拍賣，就像我用自己心臟的匕首將那個人釘在樹上一樣。

那一年，一個獵人目睹了一個奇怪的現象，以前與這一現象有關的東西伴隨著時間消失

了，但在很長時間裡依然是報紙專欄連續報導的題材。開獵的那一天，獵人腳穿一雙黃靴

子，帶著兩隻獵犬在索洛涅平原上向前走著，他在自己頭頂上看見一種煤氣琴鳥*，琴鳥顯

得不太明亮，卻在不停地顫抖，琴鳥的一隻翅膀像鳶尾花那麼長，而另一隻翅膀雖已萎縮，

但卻顯得更明亮，更像女人的小指，那小指上戴著一枚神奇的戒指。鳶尾花脫落下來，透過

伸展到空中的花莖端點接到天空的根莖上，其實那個花莖端點就是獵人的眼睛。接著，那個

小指也向獵人靠過來，自告奮勇地要把獵人帶到一個從未有人去過的地方。獵人同意了，於

是琴鳥的左翅膀便領著獵人走了很遠的路。指甲是用一種極細微的光線製成的，任何人的眼

睛都無法忍受這種光線，他身後留下一條帶血的螺旋痕跡，就像可愛的骨螺外殼。獵人終於

一直走到法國領土的盡頭，走進一個峽谷。峽谷的兩側都是影子，小指的冒失舉止使他為自

己的性命感到擔心。懸崖峭壁終於走過去了，因為不時會有一朵花落在他身旁，但他不想彎

* 　「煤氣琴鳥」其實就是以煤氣作光源的照明裝置，它噴出的火舌像鳥的翅膀，主要用於室內照明。布勒東以奇

特的手法瞬間將煤氣燈轉變為琴鳥。

腰去拾那朵花。於是，小指便圍著他轉，這就是一顆極為迷人的粉星星。獵人是一個二十來歲的年輕人，兩條獵犬憂鬱地趴在他身邊。

峽谷越來越窄，星星開始低聲說話，接著那話語越來越清晰，以至於獵人不知道這究竟是一聲呼喚呢，還是一個命令。因此可以說，他無法讓人聽見他的聲音，於是便悄悄地去詢問星星：「普羅米修斯」，或「答應吧」＊。所有的回音都在重複這個詞，以至於獵人不知道這究竟是一聲呼喚呢，還是一個命令。因此可以說，他無法讓人聽見他的聲音，於是便悄悄地去詢問星星：「難以想像的小指，比其他枝枒更綠的樹枝，你倒是回答呀，你對我還有什麼要求呢？除了你已經得到火焰之外，我該答應你什麼事呢？」就在他說這話的同時，他用獵槍瞄準了星星，並將它擊落。他確實看到那非凡的珍寶從火焰的羽飾上脫落下來，與此同時，一個討厭的鈴聲響起來。但那兩隻本想衝出去的獵犬卻死掉了，而道路兩側的灌木叢卻時而前進，時而後退。星星又出現在他頭頂上，星星比以往更加蒼白，星星四周展現出一個真正的鳶尾花壇，但這些鳶尾花都是黃色的，就像長在水塘邊上的花。在老鷹的威脅之下，獵人現在開始動搖了。他扔掉獵槍，好像要對自己的冒失舉動認錯似的，他把子彈袋和裝獵物的口袋都扔掉了。他兩手空空地走了。這時，星星或小指認為最好用一束透明的海藻將他綁在電線杆上。他等了一會兒。天黑時，小指的情人極為鎮定，其實它不過是人的葉叢，透過為愛情準備的房間的百葉窗伸展出來。他周圍的植物正忙著幹自己的事，有些植物在繅絲廠裡，有些

植物則在奶羊飼養棚裡，棚裡的山羊都待在陰影裡。岩石發出呼呼的鳴響聲。人總在盯著天空中的垃圾。

這位幸運者的屍首幾天後才被一個正在那一地區探險的多情者發現。他的身體幾乎完好無損，只有腦袋特別亮，而且亮得非常可怕。他的腦袋下面有一個枕頭，當人們抬起他的頭時，那個枕頭就消失了，其實這枕頭是由許多天藍色的蝴蝶形成的。屍首旁邊插著一面鳶尾花色的旗幟，這面破舊旗幟的穗子隨風飄揚，就像長長的睫毛在眨動似的。

30

黑板上畫著白座標，藍眼睛的暖氣以這幅座標的目光看著我，並將它的 OX 和 OY 兩隻大手交叉放在我身上，對我說：

* 在法語裡，「普羅米修斯」一詞的發音與動詞「答應」的命令式的發音完全相同，因此，聽到喊聲的人不知星星在喊「普羅米修斯」，還是在說「答應吧」。

「舞蹈家，你將來只為我一個人脫掉你的白涼鞋，那雙白涼鞋用一根假草綁在你的腳踝上。現在是睡覺的時候，是裸身跳舞的時候了。把圍在你身上的那些衣服都脫掉吧，放棄那些純粹的季節吧，你在夢中已讓人撤掉了那些季節，在那季節裡，回聲不過是魚的光澤，這光澤在大海裡向前游動；愛情不過是一枚頭像，頭像上覆蓋著彎月及渾身冒火的動物，因為愛情就是成群的蝴蝶。」

天花板對我說：

「你要永遠把我關在外面，你那最美好的幻想無法穿過這根針，因為天太黑了。指責我吧，譴責我吧，就像譴責女人謳歌其神奇的疾病那樣：她們都是棕紅頭髮的女人，因為在火堆旁，所有的女人都是棕紅髮美女。」

大門對我說：

「震顫吧，顛覆吧，歌唱吧，當教堂屋頂的圓花飾要你哭時，你就哭吧，那個圓花

飾並不比我的更好看，我將在石膏裡截取你那青春的光芒，那光芒充滿了青春活力。你看，娛樂的磨盤正在客廳裡轉動，而磨盤每轉一圈，紙牌每打一圈，那隻敏銳的小鳥就會飛起來。答應我讓你做的事吧。」

我準備讓空洞乏味的曲調去講話，它講話時看著自己的雙手，就像有人不想裝出看見的樣子，只好用眼睛茫然地看著（曲調看著自己雙手講話，就為了不裝出講話的樣子），但蠟燭一直在笑，而我的眼睛不過是中國皮影罷了。

31

劇情表現的是一種踏板系統，就像與左右水平運動相結合的上下運動，一個人物與踏板系統的每一個死結點相對應（垂直系統裡是兩個男人，水平系統裡是兩個女人）。

人物：露西、埃萊娜、馬克、撒旦。布幕是黑色的，兩個女人身穿白衣，馬克身穿黑衣，撒旦則穿火紅色的衣服。

整個場景安排在一個完美的乳白色立方體裡，就是為了讓人一下子聯想到裝在箱子裡的

大陀螺儀，這個箱子頂端放在一只高腳玻璃杯的邊緣上，箱子圍繞著支撐點做迴旋運動。在高腳杯裡面，有一個士兵正在展示自己的武器。

埃萊娜：窗戶開了。鮮花散發著香氣。高腳杯裡香檳酒冒泡的聲音還在我耳邊迴響，可那天喝的香檳酒讓我感到頭暈。白天嚴酷的局面讓我顯露出完美的體態。

撒旦：越過這些先生及女士的肩頭，你們看得見聖路易島嗎？詩人的那間小臥室就在那裡。

埃萊娜：這是真的？

撒旦：瀑布到這兒來拜訪他，他每天都要接待瀑布，紫紅色瀑布本想在他這兒過夜，而白色瀑布就像一個夢遊者似的從屋頂上走下來。

露西：白色瀑布就是我。

馬克：單從這裡娛樂活動的氣勢上看，我就認出你了，盡管你只是自己的小花邊。可你什麼都不會做，只是魚的洗衣婦。

埃萊娜：她就是魚的洗衣婦。

撒旦：現在，季節的人質名叫「人」，他正伏在燈芯草的桌子上，伏在遊戲桌上。他是

戴著手套的罪人。

埃萊娜：好了，老爺，那雙手很漂亮。要是鏡子能說話，要是親吻能不出聲音，那……

露西：岩石都在大廳裡，水在美麗的岩石裡安然地睡著了，而男人和女人則躺在那岩石之下。那些岩石特別高，白鷹在那岩石上面留下羽毛，在每支羽毛裡都有一片樹林。

馬克：我究竟在哪兒呢？各種不同的人間，這完全有可能！火車頭真是開得太快了，就像一天是真的，一天是假的似的！

撒旦：擺脫這種局面是值得的，可付出的辛苦難道像人們一邊吐出樗雞 *，一邊跟在屍體後面不知所措地瞎跑一樣？詩人很窮，而且待在自己的陋室裡顯得很遲鈍，詩人甚至喝不到自己極喜愛的潘趣酒。紫紅色瀑布順流沖來了手槍，槍把就是用小鳥做成的。

露西：我要順應永久緩和的趨勢，老爺，馬克是金髮男士，就像熟石膏一樣。

―――――

　* 《瑪律多羅之歌》曾描述過樗雞這種昆蟲，布勒東後來在《魔井》一詩裡也寫道：「城市像拖著長刺吸口器的樗雞／沿著扶搖直上的歌曲之坡／消失在雲端」。

（寂靜）

露西：朋友們，我們該下去了，這不過是一場高空雜技，我在第五排觀眾的後面，隱約看見一個臉色蒼白的女人，她醉心於賣淫。奇怪的是這個尤物還長著翅膀。

馬克被人抬升起來，這個裝置越轉越快。在達到所要求的速度時，露西與馬克手臂的延伸部分垂直相交。這時鈴聲響了。當馬克與靜止不動的女伴到達旅程的頂點時，裝置的運動也就結束了。天黑了。帷幕落下來。撒旦出現在帷幕面前，並長時間地鞠躬。

撒旦：各位女士、先生，我們剛剛為大家表演的這幕短劇是本人的拙作。鐘錶並不重要，在戲劇的這種新形式當中，各類象徵不過是一種預兆罷了。況且預兆的透明度並不完全是一個時間的問題。地獄剛剛完全修復好，最近這幾個世紀，地獄不過是一種應用價值，因為從理性角度看，這很完美，但從精神痛苦的視角看，它還有許多需要改進的地方。有一天，我去歌劇院，趁大家不注意時，我將幾束淡紅色的光投映在歌劇院建築的立面上，這幾束光看起來很不舒服，依照文人雅士的說法，這讓歌劇院的整幢建築顯得更醜陋了。接著，

我優雅地跳躍到人的意識世界裡，我用奇特的運氣、難看的鮮花、驚歎的叫聲將那個意識世界污染了。從那天起，父親不再和兒子單獨待在一起，他們父子倆之間的裂縫為一把扇子留出通道，扇子上面放著一片發光的綠葉。在工廠裡，我想方設法去鼓勵分工合作，因此，今天為了生產指甲銼，就需要好幾班工人日夜工作，有的工人彎著腰幹活，有的工人則登著梯子幹活。與此同時，女工們到田野裡捆紮花束，另外一些女工則在從事書寫信函的工作，她們在信裡總用同樣的動詞，同樣的時態，同樣的甜言蜜語。你們剛剛看過的這幕短劇就是一種新款式的指甲銼，為生產這種指甲銼，所有的一切都在參與競爭，包括你們那乳白色的牙齒，甚至包括天空的顏色，那是黑裡透紫的顏色，如果我沒有記錯的話。但我以後不會再邀請你們看缺乏理性的節目了，因為我並不希望這一輩子只寫信手拈來的短詩，你們聽清楚了，我不想只寫信手拈來的短詩！哈，哈，哈！

（他一邊冷笑著，一邊退到幕後）　*

* 在《娜嘉》一書裡，布勒東描述了將《超現實主義宣言》拿給娜嘉看的情節，但娜嘉只讀了其中一個片段，感覺她是在扮演埃萊娜這個角色。

認識索朗熱†的時候，我當時整個人被曬得很黑。每個人都誇我那雙杏仁眼，而我的話語就是唯一的一把扇子，為了掩蓋自己的窘態，我可以把這把扇子擋在所有人的面孔和我之間。舞會在凌晨五點時結束了，但最鮮豔的連衣裙還是被看不見的荊棘剮破了。噢，蒙費爾麥的府邸花園沒有關好，有人到那裡去找鈴蘭和一頂王冠。在這花園裡，任何一對夫婦都不會感到孤獨，有氣無力的太陽那寒冷的陽光只會讓小偷們變得昏昏然，小偷都被這種生活的奢華場景吸引過來，他們坐在臺階上，開始用最準確的音調唱起來。最不能適應新環境的蛇在草叢裡爬來爬去，就像曼陀林一樣，還有怪誕的低胸裝以及用火紅色紙做的幾何圖形，那些幾何圖形交相輝映，從窗戶看過去，難免讓人感到害怕，所有這一切使人對絲絨及軟木小淘氣鬼蕭然起敬。

身邊堆著那麼多禮物，可我對這些美妙的懶惰工具感到厭煩，在一個極為奢華的房間裡，我輪番練習那些工具，就在那時，我決定把女傭們都辭掉，再去聯繫一家機構，以便弄到自己所需要的東西——一個黃昏的鬧鐘和一隻鑽石礦鳥，這隻鳥答應我要將痛苦的根徹底拔掉，而我早就隱約感受到這一痛苦了。可我並未在自己昏厥之前拿到這兩件珍寶。

32
*

第二天，我用了一天的時間去主持一項神祕的宗教儀式，那是一個野蠻民族的宗教，他們生活在俄亥俄州的大湖邊。我將讓自己置身於暴風雨之中，在暴風雨的保護下，除了一道強烈的閃光之外，任何東西都碰不到我身上，只不過在我看來，那道閃光和閃電還是有區別的。我微微仰起頭，兩塊藍寶石薄片保護著我的太陽穴，我內心裡依然帶著裝飾著箭頭的空虛感，與此同時，我沿著湖邊往南走。人們剛剛吹響集合號，長著金黃頭髮的年輕人在報數。天開始下雨了，雨水帶著岩黃蓍的氣味，而且天好像要塌下來似的，我真為此而鼓掌。在一百多米遠的地方，幾個丑角演員從樹叢的影子裡蹦出來，朝太陽的方向奔去，而他們在劇場裡的演出真是令人拍案叫絕，但我看到的並不是放飛信鴿，而是其他別的東西。

我是一道沒有帶來任何好兆頭的彩虹。當風像陀螺似的聚集在大地的一隅，當你的眼睫毛不停地眨動時，因為你感覺有一隻虛幻的手臂摟在你的腰間，你就趕緊準備跑吧。我站在高架橋下，一想到有人讓那些流氓在火車頭上放肆地吹口哨，我的臉色就變得蒼白。顯然，什麼事情也沒發生，我走到那條小路上，鐵路只是在巴黎的入口處才和這條小路分開。在冬

───

* 這是本書當中最早寫好的一篇散文，據布勒東稱，在《可溶化的魚》這部散文詩集裡，唯獨這篇文字未完全採用自動寫作法。

† 布勒東在《娜嘉》一書中談起皮埃爾・帕洛的話劇《精神錯亂者》，該劇女主人公的名字就叫索朗熱。

天，有些窮孩子爬上火車，必要時將那些裝煤的麻袋捅破，難道我也是這樣一個窮孩子嗎？或許是吧。有些人總在手裡拿著一包腐殖土塊，土塊裡鑲嵌著一條小紅蟲子，他們其中的一個人看見我之後便和我打招呼。

沒有人比我更了解人的心靈。有一天，一個參加過「毀滅號」戰列艦下水儀式的苦役犯信誓旦旦地對我說，除了他之外，任何人都無法從巨大的光錐裡逃脫出來，在那光錐裡，他有機會看到世界誕生的過程。同樣，在我的記憶裡，沒有什麼東西能瞞著我藏在情感的旋轉木馬遊戲裡。在工人下班的時候，我朝東環車站走去。固定在林蔭道上的熱氣球吊籃一個接一個地脫離地面，所有的女乘客似乎對一根丁香枝杈著了迷。面對紅白磚牆，一盞帶有十六根枝杈的吊燈閃閃發光。日常工作裡的負擔已減輕了許多，這讓整個夜晚顯得極為空閒，一隻手將伸向藍色的生菜籃裡。巴黎的女工盤著高高的髮髻，身穿尚未縫製好的亞麻布工作服，看著娛樂的雨水一滴滴地落下來。

要知道傍晚時拿著權杖在巴黎的大街小巷裡散步意味著什麼。拉菲耶特街左右擺動它的櫥窗。現在正是召開政治會議的時候，人們可以在大門上面清楚地看見幾個大字……「一無是處」。一刻鐘以來，我一直在受這些陰鬱的女通靈者的擺布，她們強迫你送給她們一支香菸。有人告訴我，嚴重性的最高表達方式就是自言自語。可我並不感覺特別累。我那被磁化

的道路之一極就是「浪琴」的霓虹燈廣告，這塊看板聳立在和平街與歌劇院街的拐角處，很

久以來，我對此心知肚明。比如，到了那地方，我竟然不知道該往哪兒走。

反正都是任務，都是義務，我感覺自己並未做個人想做的事情。帶著巴黎徽章的小燈籠

在某一時段讓汽車都折回去，可那些燈籠亮的時候，卻總也看不到鋪路工人，我對此感到頗

為遺憾。要看看他們是如何帶著喝醉酒的眼神，避開坑坑窪窪路面的，哪怕只看上一眼也

行。陽光漸漸地將鋪地木塊的邊緣侵蝕掉了，這些鋪地木塊比祈禱還要輕。要是有一個鋪地

木塊比另一個更明亮，那麼在你的資料夾裡就有一封你從未看過的電報。然而，在林蔭大道

漂亮的拐角處，在這個橙黃色的空地上聳立著一根避雷針，而且覆蓋著一個由輕柔絲綢形成

的波濤，難道這片空地必定要留給可愛的動物嗎？跨越幾瓶香水而不被人看見，對我來說，

這就像做遊戲一樣，那幾瓶香水一直想擋住我的路。巴黎警察局長的一道命令似乎還是上個

世紀頒布的，這道命令貼在一個弩形器具的把手上，我好像曾在一家武器商店的櫥窗裡看到

過這種器具，那上面還鑲嵌著寶石呢。可這一次，它就放在幹樹枝上，因此我還以為碰到獵

人設下的陷阱呢。拋棄這個想法之後，我很快就把繩梯最上邊的兩階整理好。我馬上決定利

用這個繩梯，當我只需從地面上露出腦袋時，才有機會去狂吻那雙高筒黑靴子，靴子的主人

穿著一雙乳白色的襪子。這是我對那段短暫生活的最後一絲記憶，因為我不記得自己是否過

了二十歲。

要想理解這部淒涼電梯的運動，就得求助於天文學的知識。太陽系裡兩顆距離最遙遠的行星將其自轉運動與這一奇怪的往復運動結合起來。那光芒正是礦泉水店發出來的。我究竟在為哪些受驚嚇的孩子做這種危險的練習呢？我隱約看見不連貫的線腳，這條線腳穿過光譜的各種顏色，穿過白大理石的壁爐，穿過手風琴，同時還交替地穿過冰雹、長著纖毛的植物以及琴鳥。失敗，請等一等；單弦琴，請低聲吟詠；將來有一天，我會隨著單弦琴聲去見我的兄弟，他是一個可愛的懶漢，卻會在水下飛。

擺動越來越慢了，我感覺很快就要接近目的地了。那裡就是祕密之所在，因為我什麼也沒說，卻在高空晃動的支配之下，斷定自己本來完全可以在那不勒斯或在婆羅洲島停下腳步。炎熱的地帶、冰冷的地區、明亮的地方以及忽明忽暗的地區層層疊在一起，鋪展開來。但願有些人相信他們會和好如初，要是他們願意的話，最清純的女騎手為向我表示祝賀而把她們的花車拉到塵土飛揚的馬路上，我不會去救任何人，也不想讓人去救我。以前，我還嘲笑過有趣的奇遇，可我卻在左肩上佩戴著一枚長著五片葉子的三葉草。就在我走路的時候，完全有可能墜入深谷在一所農莊裡，一個年輕的姑娘讓附近的泉水流過她的房間，而她的未婚夫則俯身靠在窗前弧形護欄上，此時他們也像那流水一樣離開這裡，卻再也見不到面了。

之中，或被落石趕到處亂跑，但每一次都不是夢，而是真實的場景，請你們務必相信。

然而，我邁出的每一步都是一個夢，你們可別對我說這些外表厚道的有軌電車司機在發抽獎遊戲的彩票。他利用每次靠站的機會，去喝上一杯。於是在司機喝過一杯之後，電車就逐漸地退出交通系統，幾隻極為漂亮的雄鹿把電車圍住了。對於我來說，我的信念促使我只是在得到降價車票時，才會一大清早和工人們一起去搭電車，工人們斜背著一個褡褳，裡面裝滿了山鶉。

儘管如此，我還是回到巴黎，一簇巨大的火焰護送著我，我說過了，這是足足有四十英尺高的金黃色火焰。

那時還沒有地下隧道呢。

此時此刻，一個極為反感上層社會的女人走進這幢樓房裡，此樓位於旱金蓮林蔭大道一號。但她進去之後馬上就出來了。我過去從未見過她，然而我的雙眼卻熱淚盈眶。她身穿黑色碎褶連衣裙，顯得十分謹慎。在微風之中，她的裙子時而透亮，時而黯淡。在她的舉止當中看不出任何挑戰的意味，因為我注意到，她走路時腳總是落得特別輕。在她的左右兩側，在人行道上，總是閃現出各種品牌的香水、各種專用藥品的名稱。不管怎麼說，跟隨這樣的女人還是有好處的，因為你知道她們不會去找你，而且她們哪裡也不去。當這位女子剛剛跨

越漢諾威街一幢房子的門檻時，我敏捷地迎上前去，就在她確認自己的方位之前，一把抓住她的手，她手裡緊緊地握著一把小手槍，槍口還沒有食指粗呢。這位陌生的女子當時用懇求的目光看著我，但那目光還透露出一絲勝利的意味。接著，她閉上眼睛，悄聲無息地挽起我的胳膊。

你對一個女人或一個計程車司機說：「我可把自己交給你了。」誠然，這麼說是再省事不過了。其實感覺本身就像這輛裝上玻璃窗的汽車，你坐在汽車裡，而丟在車座上的一條普普通通的布花邊會讓你忘掉自己走過的老路。有時，雙層公共汽車上還帶著行李箱和狹長的禮帽盒。所有這一切朝灌木叢腳下的一座小湖沖去。過去迫於形勢，我不是一直盼著能從痛苦的生活中得到活下去的理由嗎？離過婚的女人是最瘋狂的女人，她們會把那珍珠色挽帶整理得很好。對於我來說，在海邊上，這正是和她們調情的大好時機。舊時四輪敞篷馬車的鞭子只不過是時空中劃出一道流星雨，應當承認這兩個截然不同的畫面並不是在我所處的位置上簡單地重合在一起。因此，在舞臺腳燈的燈光裡顯現出一個介面，這個介面特別像一只眼睛，只要稍微轉動愛情的棱鏡，誰知道琴弓竟然跑到女舞蹈演員的大腿上去了呢？

當談起索朗熱的時候……我們住在一個特別優美的地區，整整住了一個星期，有些燕子在那裡根本就找不到落腳的地方。在有可能分手的情況下，我們閉口不談過去的往事。房

間的窗戶正對著一艘船，船臥在草地上，正均勻地呼吸著。人們從遠處隱約能看到一頂圓錐形冠，它是用古城的財富製作的。太陽用套馬索攏住所有美妙的風流韻事。在卡耶納小丑*的陪伴下，我們在那裡度過一段絕妙的時刻。應當說在通往我們臥室的樓梯中央，索朗熱摘掉她的帽子，並點燃了稻草。有一個鈴鐺按鈕，可以讓我們實現自己的願望，而且我們也有時間來完成這一切。床罩是用手抄的新聞製作的：

在這只罐籠天藍色的底部，滾動的金球顯然未和任何連杆相連，然而它卻是神奇的冷凝圓錐體。我們在居雅斯街的一間酒吧裡，在五號列車上發生暗殺事件之後，塞西拉斯·沙里耶便來到這裡試手†，那隻手優雅地戴著手套，他知道正是憑著這隻手別人才會認出他來。

一個星期之前，當一隻蝴蝶顯示出我的顏色時，羅莎和約瑟芬，這對連體雙胞胎姐妹從桌前站起來，蝴蝶在她們頭頂上來回飛舞。直到那時為止，魔鬼和一個摔盤子的人結合在一

* 「卡耶納小丑」是美洲的一種長臂天牛。

† 一九二一年七月，塞西拉斯·沙里耶及其同夥在巴黎開往馬賽的列車上洗劫乘客，並刺死一名試圖反抗的乘客。七月三十日，塞西拉斯·沙里耶在巴黎被捕，八月二日被處死。

起，似乎根本不理解等待自己的命運。

我們很快就要進入九月份了。在飯店的會議室裡，一個孩子在黑板上寫出方程式，可這個方程式只有變數。天花板、鏡櫃、燈、我情婦的肌體以及空氣將洪亮的鼓聲擄為己有。在子夜至凌晨一點時，索朗熱有時會不在家。但天亮時，我肯定能看見她，看見她穿著閃發亮的睡衣。我不知道該怎麼樣去看待她的睡眠，或許她在我身邊一直睜著眼睛。屋頂下的綠色植物在微微顫動，享受著夜間的回聲，四季草莓在壁爐裡又開出了鮮花。索朗熱總是露出剛從舞會回來的樣子。我們之間的關係毫無人情味，因此也就不會產生嫉妒心，就像被染成隱沒顏色的大水杯總也涼不下來似的。只不過後來我終於明白這些驅妖降魔法的把戲那致命的缺陷。

我們最美好的時光是在浴室裡度過的。浴室和我們的臥室在同一樓層裡。一股濃厚的水霧氣在浴室裡蔓延開來，尤其是梳妝檯附近的水霧氣最為濃厚，在那兒什麼東西也看不見，卻擺放著許多化妝用品。有一天，在早晨八點左右時，我第一個走進浴室，那裡有一種不可名狀的令人不安的氣氛，我本來希望能去感受那神祕的命運，這種命運開始籠罩在我們身上，可我卻聽到搧動翅膀的聲音，緊接著又聽到門窗玻璃落地的聲響，這讓我感到非常吃

驚，這塊玻璃的特點是，它的顏色是所謂「晨曦」色，而其他完好無損的玻璃則呈淡藍色。

在按摩床上躺著一位極為美麗的女人，我突然看見她在做最後的掙扎，當我靠近她時，她已停止了呼吸。在這個沒有生命的軀體周圍發生一種強烈的變形：在被拽住四角之後，床單明顯地被拉長了，而且顯得極為純潔，相反，裝飾這間房的銀紙卻蜷曲起來。這銀紙只能用來給輕歌劇裡的兩個奴僕做假髮的裝飾，可這兩個奴僕卻在鏡子裡神奇地消失了。我從地上撿起一把象牙銼刀，這把銼刀瞬間讓許多蠟製的手出現在我周圍，這一隻手懸在半空中，然後落在綠色的坐墊上。人們已經注意到，我無法去詢問死者的氣息。整個夜晚，索朗熱都沒有出現在我身邊，但這個女人一點也不像她，只有那雙白色的鞋子除外，在鞋底的腳趾附著線部位有幾條極細微的花紋，就像舞蹈演員穿的鞋子一樣。我連最起碼的證據都沒有。值得注意的是，這位年輕女子是脫掉所有的衣服走進這間房裡的。當我把手指放進她剛修剪過的頭髮裡時，我突然感覺這個美人在從左至右移動自己的身體，考慮到她的右臂是放在背後，而她的左手又伸得特別遠，這難免讓人聯想到舞蹈中一字開的姿勢。

雖然對這種細微的觀察頗為滿足，但我還是十分謹慎地離開這裡。誠然，贏得我尊重的唯一裝飾就是別在衣服裡子上的金質榮譽獎章，這些獎章別在衣內口袋的上方。然而，我還是調整了一下別在外衣翻領上的紅色綬帶。

有人就著名的消遣題材只寫了一本很平庸的書。你應當知道，可愛的調皮鬼們在東南西北四個基本方位上將愛情那悲愴的床單張掛出來，張掛在所有的窗戶下面，你或許也會冒出古怪的念頭從那窗戶跳出去。我的觀察只持續了幾秒鐘，我已知道自己想了解的東西。巴黎的牆面上貼著宣傳畫，畫面上一個男人戴著白狼面具，左手拿著田野的鑰匙*，這個男人就是我本人。

＊　田野的鑰匙含「行動的自由」之意，布勒東將自己在一九三六年至一九五二年間所寫文章彙編成一個文集，並用「田野的鑰匙」作此文集的標題。

作者原註

《超現實主義宣言》（一九二四）

[1] 參閱杜思妥也夫斯基的《罪與罰》。

[2] 巴斯卡語。

[3] 巴萊斯和普魯斯特曾表達過這種意思。

[4] 要考慮夢的深度。一般來說，我只記得住來自浮淺層面的夢境。在那夢境當中，我最想審視的，恰好是沉迷於醒著狀態的東西，是和前一天的活動沒有任何關聯的東西，是陰暗的樹葉，是愚蠢的樹枝。同樣，我倒更願意墜落到「現實」之中。

幻想作品裡最絕妙的東西，就是那裡面並沒有任何幻想，因為那裡只有現實。

[5] 參閱《南北》（Nord-Sud）雜誌一九一八年三月號。

[6] 載於《迷失的腳步》（Les Pas perdus），伽利瑪出版社。

[7] 作為描繪者，這個視覺描述在我看來大概要優於其他描述。這肯定是我先前的情緒在起作用。從那天起，我有時會刻意將注意力集中到類似的圖像上，我知道這些圖像在清晰度方面堪與聽覺現象相媲美。只要有一支鉛筆和一張白紙，我就很容易能把所想像的輪廓畫下來。這並不是在畫畫，而是在模仿。於是，我或許在想像著一棵樹、一道波浪、一件樂器以及其他別的東西，但此時卻無法簡要地概述出那個東西。於是，我便深陷於一個線形迷宮之中，可依然確信自己能走出這個迷宮，在我看來，那一條條線並不會將人牽引到任何地方去。我睜開雙眼，感覺到有一種「似曾相識」的強烈印象。我所提出的這些論點已被羅貝爾．德斯諾斯多次印證過，若想更

多地了解這方面的內容，不妨去翻閱《自由期刊》（Feuilles libres）第三十六期，那一期雜誌刊載著他的多幅圖畫（《羅密歐與茱麗葉》（Roméo et Juliette）、《今晨一人去世》（Un homme est mort ce matin）等），雜誌以為這些圖畫是瘋子畫的，而且幼稚地把這些畫當作瘋子的作品發表出來。

克努特·漢姆生認為這種感悟與《饑餓》（la faim）密切相關，而我卻在經受這種感悟的折磨，他的看法也許是對的（那時我幾乎每天都填不飽肚子）。這肯定是同樣的啟示，他這樣描述道：

突然，我腦子裡閃現出幾個美妙的場景，它們非常適合用來繪製一幅畫稿，或用來寫連載小說，偶然間，我突然找到一些奇妙的句子，我過去從未寫過這樣的句子。可這句子還在不斷地閃現。於是，我爬起來，拿起紙和放在床後桌子上的一支鉛筆，去適應那一場景。我身上的一條靜脈好像被割破了似的，詞一個接一個地湧現出來，找到自己應處的位置，所有的情節都彙集在一起，行動在展開，所有人物的對話都在我的腦子裡冒出來，我盡情地享受著這些場景。所有的構思來得極快，而且一直不斷地湧現出來，以至於許多微小的細節都沒有記下來，因為我手握的鉛筆寫不了那麼快，可我還是急急忙忙地寫著，手裡的筆一直在動，一分鐘也不能耽擱。各式各樣的句子從我內心裡衍生出來，我格外關心自己的主題。

第二天，我很早就醒過來。天還沒亮呢。我的雙眼早已睜開好久了，我聽見樓下的掛鐘在敲五點鐘。我本想再睡一會兒，但怎麼也睡不著，我已完全醒過來，腦子裡想著各種亂七八糟的事。

阿波利奈爾斷言，基里科最初創作的幾幅畫就是在身體不適的情況下完成的（他當時常常偏頭痛，而且腸胃也不舒服）。

與我本人相比，我的思想更可靠，我越來越相信這一點，而且這是千真萬確的。儘管如此，在這個思想的文字裡，人們受來自外部干擾的擺布，因此會產生「興奮狀態」。人也許會名正言順地將那興奮狀態掩蓋起來。從本質上講，思想是有分量的，是不會犯錯的。正是來自外部的建議會使人犯錯，因此要把這些明顯的弱點歸咎

[11]

於那些建議。

湯馬斯·卡萊爾在其《裁縫哲學》（Sartor Resartus）裡也用過這個詞（見該書第八章：《自然的超自然主義》），一八三三—一八三四年出版。

[12][13]

參閱聖－波爾·魯的《意識現實主義》（L'Idéoréalisme）。

我也許還能舉出幾位哲學家和畫家來，其中有舊時代的烏切羅，有新時代的瑟拉、古斯塔夫·莫羅、馬蒂斯

[14]

比如在《音樂》（La Musique）雜誌上）德蘭、畢卡索（是最純粹的）、布拉克、杜象、皮卡比亞、基里科

（在很長時間裡令人欽佩）、克利、曼·雷、馬克斯·恩斯特以及與我們很熟悉的安德列·馬松。

[15][16][17]

包括《新赫布里底》（Nouvelles Hébrides）、《形式上的混亂》（Désordre formel）、《以悲哀還悲哀》（Deuil pour Deuil）。

[18]

波特萊爾語。

參閱儒勒·勒納爾所寫的比喻。

依照諾瓦利斯的格言，我們不要忘記，「有些事件與現實同時發生。一般來說，形形色色的人以及各種不同的條件會改變事件的理想進程，因此這個進程看起來似乎是不完美的，這些事件的結果也是不完美的。十六世紀的宗教改革運動就是這樣的結果，新教改頭換面變成了路德教」。

我對一般性責任以及判斷某人責任程度的法醫報告持保留態度，人們根據法醫的論述認定某人負全責，或不負責，或負有限的（原文如此）責任，不論我對此多麼慎重，即使我很難接受任何一種確定罪責的原則，我也想知道初次犯法的行為是如何審判的，那種行為是毋庸置疑的。犯人是被判無罪呢，還是只得到減罪的判決呢？遺憾的是，違反新聞法令幾乎未得到懲罰，否則我們將會看到這類審判，因為被告出版了一本書，此書會危害公共道德，在幾位反新聞法令罪名的指控下，他同樣被指控犯有誹謗罪，人們還受理了所有針對他的控訴，如：辱罵軍隊，教唆殺人，唆使強姦等。況且被告很快便承認所有的指控，以便去「痛斥」那些早已表達過他的觀念。他只滿足於保證自己並不是那本書的作者，來為自己辯護，因為那本書只能是一部超現實主義的作品，這樣一部作品與此書作者的功過問題不相容，他只不過是在抄寫一份文件，並未表

達自己的意見，他至少和審判長一樣，與控訴文本毫不相關。

倘若發表一本書是重要之舉，那麼等到超現實主義方式開始受公眾喜愛的那一天，許多其他行為也都會變成重要的了。那時，就要讓一個新的道德去取代現有的道德，因為現有的道德是所有弊病的根源。

見韓波的《地獄一季》。

不過，儘管如此……我們還是要把問題弄清楚。今天是一九二四年六月八日，快到一點鐘的時候，有一個聲音在我耳邊低聲說著：「貝蒂納，貝蒂納。」這是什麼意思呢？我並不認識貝蒂納，只是對它在法國地圖上的位置有一個大概的印象，貝蒂納不會讓我聯想起任何東西，甚至想不起《三劍客》裡的某個場景。我本來應該去貝蒂納，那裡也許有什麼東西在等著我，這真是太簡單了。有人告訴我，賈斯特頓在一本書裡描寫了一名偵探，為了在城裡找到他要找的人，不管是哪幢房子，只要從外面看那房子有可疑之處，他就會把那房子裡裡外外都搜一遍。這個方法也有可取之處。

同樣地，在一九一九年，蘇波走進許多怪異的樓裡，向門房打聽，問菲力浦·蘇波是否住在這幢房子裡。我認為他對門房肯定的答覆並不感到吃驚。於是，他便去敲自己家的門。

《超現實主義第二宣言》（一九三〇）

[1]
《醫學心理學年鑑》（*Annales médico-psychologiques*）第十二期，下冊，一九二九年十一月。

[2]
我知道最後這兩句話會讓有些傻瓜感到格外高興，很長時間以來，他們一直試圖和我作對。我確實說過「超現實主義最簡單的行動……」？真是的！有些人對此極感興趣，並以此為藉口，問我「期待著什麼」；而另一些人則對這種無政府主義行表示抗議，並要人相信，我這番不遵守革命紀律的言辭恰好被他們抓個正著。對於我來說，阻止這些人的影響是再容易不過的事了。是的，我真擔心一個人是否生來就有暴力傾向，此前我還琢磨，在這個人身上，暴力究竟是能形成呢，還是不能形成。在人的拒絕行為中，美德發揮出自己的作用，不管這一拒絕行為是不是本能的舉動，而我相信這種絕對的美德，況且我對吶喊聲充耳不聞，然而促使我這麼做的

並非是一般的效能原因，革命前夜長久的耐心從中得到深刻的啟發，而且我對這種原因甘拜下風，而吶喊聲則把我們從可怕的差異中解脫出來，那是勝利與失敗、接受與排斥的差異。我所說的那個最簡單的行動，顯然我的意圖並不是因為它簡單，所以才推薦這種行動，要是就這個話題和別人吵嘴，這與庸俗地問所有新教徒為什麼不去自殺，問所有革命者為什麼去生活沒有什麼區別。當然還可以問許多其他人！有些人急盼著我從他們眼前消失，而我對社會的騷動有一種天生的喜好，我大概因此而打消了要走開的念頭，但只為這些人而打消這個念頭可真是白費力氣。

當《羅傑疑案》(Le Mystère de Marie-Roger) 最初的版本發表時，讀者以為書中有些註腳是多餘的。但在小說所描述的那場悲劇過去多年之後，我們認為最好還是將原註腳補充進去，再對作者的基本構思做一番解釋。一位名叫瑪麗‧塞西莉亞‧羅傑的小姑娘在紐約近郊被人殺害，雖然她的死引起公眾強烈而又持久的關注，但直到小說創作並發表時（一八四二年十一月），這椿疑案依然沒有偵破。在此，作者以一位巴黎少女的命運為背景，詳細地描述了凶殺案的主要事實，與此同時，他還描述了那些不重要、甚至是無關緊要的細節。因此，故事的梗概是可以和事實真相重疊的，而尋找事實真相才是目的。

《羅傑疑案》是遠離犯罪現場創作出來的，除了報紙所提供的消息之外，作者並未做過其他的調查工作。因此，如果作者身處於此凶殺案所發生的國家，並親自去現場調查取證，那麼他就能掌握更多的資料，但這些資料他都沒有。儘管如此，提醒大家注意以下事實還是有必要的：兩個人（其中一人就是小說中的德呂克太太）在不同階段並在小說發表後很長時間裡所作的證詞，不但完全確認了最終結論，而且確認了結論所假設的主要細節。

——引自《羅傑疑案》法文版序言

甚至在工廠裡？將來有人會這麼說。實際上，倒是應該由我們去緩慢、扎實地了解工人的理解力，同時不能因此而讓自己的好奇心削弱下去，超現實主義運動讓那些詩歌、藝術以及心理學的專家們感到很惱火，因為這些

231　作者原註

專家就知道閉門造車，從本質上講，工人的理解力跟不上我們所採取的一系列步驟，而階級鬥爭的革命因素並不能導致那一系列步驟。唯獨社會上最值得尊重的那部分人被排除在人的思想之外，而且他們將時間都用在種種設想上，這些設想將直接服務於社會的解放，這促使他們以懷疑的心態，將人們當著他們的面或在背地裡所做的事情都混淆在一起，因為社會問題並不是唯一擺在我們面前的問題，我們是最先對此感到遺憾的人。因此，超現實主義已不抱什麼奢望，能讓那些忙碌的年輕人甩掉自己的思想，雖然他們的思想十分活躍，就在這同時，另一些人卻或多或少厚顏無恥地看著這些年輕人忙碌，人們對此並不感到驚奇。相反地，假如不是為了著手阻止那一少部分躊躇不決的人，而最終做出讓步，那麼超現實主義打算做什麼呢？然而，沒有任何跡象表明（他們所經受的訓練也未能證明）他們同意以奢華去抗擊貧困。我們的願望是，要堅持讓這些人能接觸到各式各樣的思想，我們認為這些思想能振奮人心，同時要避免讓這些思想的交流方式轉變成目的，其實目的應該是徹底摧毀某種社會等級的觀念，我們身不由己地屬於這一社會等級，只有當我們在內心裡廢除社會等級的觀念時，我們才能夠廢除自己身外的等級觀念。

「革命，算了吧！」在超現實主義運動中，他大概還喊出過這麼一句具有歷史意義的口號。

說到這兒可真是太巧了，因為自從這幾行文字首次發表在《超現實主義革命》雜誌上以來，種種咒罵聲朝我鋪天蓋地般地湧過來，假如這其中有什麼可以讓我得到寬恕的東西，那就是我並沒有急於去實施這場大屠殺。假如有人出面指責我，而我又承認在很長時間內授人以柄，那肯定是指責我太仁慈了，因為除了真正的朋友之外，有些頭腦清醒的人也來指責我。我有時確實傾向於一種寬容，這種寬容涉及到特殊活動的個人機遇，甚至涉及到一般活動的個人機遇。只要大家都認可的那一少部分想法不被推翻，我會讓這人接受自己的小過錯，讓那人承認自己的怪癖。我給自己提供一個機會，給共同起草《一具僵屍》的十二個人提供一個機會，讓他們冷嘲熱諷地大肆攻擊我，在有些人看來，這種放肆的攻擊言論嚴格地說已不再使人厭煩了，在另一些人看來，這種言論根本就沒有讓人厭煩過。我注意到，他們這次所探討的問題至少使他們感到很興奮，到目前為止，還沒有任何東西能使他們感到如此興奮，他們當中有人興奮得氣喘吁吁，也許要等到我嚥氣時才能緩過勁來。

然而，拜託了，我身體還很健康，而且以喜悅的心情看到，有些人和我相識很久了，在若干年當中他們常常來看我，他們對這種以「詛咒他人死亡」的手段來表示不滿而感到茫然不知所措，這種手段只會啟發他們喊出令人難以容忍的咒罵，為了滿足一些人的好奇心，我在本宣言摘錄他們的咒罵。雖然購買了幾幅油畫，可我並未成為這幾幅畫的奴隸，有人認為這就是我的罪過，要是相信這些先生們所說的話，這正是我的過錯……另一個過錯就是撰寫了這篇宣言。

一位讀者寫信告訴我：

所有的報紙對我或多或少都沒有好感，然而它們卻主動向我承認，在這種局面下，人們幾乎看不到那種有可能從道義上責備我的東西，也免得讓我就這一話題看到毫無意義的細節，但卻給我更多的尺度去衡量他們對我造成的傷害，況且我也不想拿別人說我的好話去說服自己的對手，這樣有可能對我造成更大的傷害。

我剛剛讀過小冊子《一具僵屍》上的文章，您的朋友們不可能用更好的方式向您表示敬意了。

他們那寬宏大度的氣魄以及團結一致的決心令人感到震驚。十二個人去對付一個人。

對您來說，我是一名陌生人，但絕不是一個局外人。我希望您能允許我向您表達我的敬意，並向您致敬。

如果您想爭取其他人的支援，那麼會有許多人站出來支持您，他們會緊跟著您，雖然他們當中許多人與您截然不同，但他們像您一樣十分寬厚、真誠，而且處於孤獨無助的境地。至於我本人，最近這幾年我一直在關注您的行動，關注您的思想。

我確實在等待著，但不是等著自己死亡的那一天，而是等著我們大家死亡的那一天，我們所有的人遲早會辨認出這個徵兆，但並不會像其他人那樣什麼事情也不做，人們是否注意到這一點，甚至備受困擾的人是否注意到這一點呢？我的思想不是用來出賣的。我已經三十四歲了，但我從未像現在這樣強烈地相信我的思想能夠鞭撻那些沒有思想的人，鞭撻那些即使有思想也早已將其出賣的人。

我想讓人把我當作一個偏執狂。有人對精神世界裡會有如此野蠻的道德風尚而悲歎不已，這種道德風尚一

直試圖得到眾人的認可，他竟然求助於那種無恥的騎士精神，將來還會把我看作是最不受人歡迎的人，投身於戰鬥之後，臉上肯定會掛彩，留下傷疤。文學史的老師們即使十分懷舊，對此恐怕也無能為力。一百年來，種種嚴正的警告已做得太多了。可我們距離那美妙、迷人的「歐那尼」（*Hernani*）之戰」還依然十分遙遠。

斷章取義，這正是最近有人攻擊我時所採用的手段。比如《世界報》就採用了這種手段，他們以為可以利用下面這句話：「布勒東竟然大言不慚地聲稱可以用革命者的視角去考慮愛情、夢想、精神錯亂、藝術及宗教等問題……」在《世界報》第二天的版面上確實看到這樣的話：「《超現實主義革命》雜誌在上一期裡攻擊我們

[7]

我們知道這些人是什麼蠢事都幹得出來的。」（尤其他們甚至不直接答覆你們，就拒絕了與《世界報》合作的

建議，從那以後，他們是不是更蠢了呢？算了吧。）同樣，一位參與起草《一具僵屍》的合作者嚴厲地責備

我，他的藉口是我曾寫過：「我發誓絕不再穿法國軍裝。」很遺憾，這並不是我說的。

儘管從某些方面來看，這一發現令人感到遺憾，但我認為，超現實主義就像置於深淵之上的一塊狹窄跳板，那跳板的兩側是不可能有欄杆的。對於我們來說，我們應該相信那些人的誠意，總有一天，魔鬼或神靈將會帶著他們來找我們。在目前的情況下，要他們保證最終能和我們結盟，或許也太難為他們了，況且，他們內心裡以

後會不會生出低級趣味的東西，現在就做出預測恐怕也太無情了吧。怎樣去檢驗一個二十歲男人的思想是否穩定呢？而他本人卻只想著依賴自己所提交的那幾頁文字的藝術特性，他討厭種種束縛，雖然這一厭惡證明他確實經受過束縛的壓迫，但這並不能證明他將來沒有能力讓別人也去經受這種束縛的壓迫。然而，一個思想是否能永遠保持生氣勃勃的樣子，就取決於他對這個思想所懷抱的激情。但結果多麼令人失望呀！人們剛來得及去思索這事，轉眼之間，另一個人又長到二十歲了。從理智方面來看，真正的美感乍看與

[8]

魔鬼的美感難以分辨。

關於帕納伊·伊斯特拉蒂及盧薩科夫事件，請參閱《新法蘭西評論》雜誌一九二九年十月一日版以及《真理報》一九二九年十月十一日版。

[9]

佛洛伊德寫道：「人們對神經官能症病理了解得越透徹，就越能察覺到此病與人的精神生活現象有著諸多聯繫，甚至與我們極為重視的現象有著種種聯繫。儘管我們抱著強烈的願望，但還是注意到現實很難讓我們感到

[10]

滿意，因此，在內心受壓抑的狀況下，我們在自己內心裡過著一種異想天開的生活，這種生活將彌補真實生活的不足，同時讓我們去實現自己的欲望。一個成功的人，一個能幹的人（我當然要讓佛洛伊德承擔使用這個詞的責任），正是能把欲望的幻想轉變為現實的人。由於外部環境以及人自身的缺點而使這一轉變遭受失敗，這時，人就會疏遠現實，跑到自己夢境之中最幸福的世界裡躲避起來，當他生病時，便把夢裡的內容轉變成病的症狀。在某些有利的條件下，他依然能找到從幻想轉入現實的途徑，不會因退化到幼稚境地而最終脫離這一現實，我的意思是說，如果他有藝術天賦，這種天賦極為神祕，那麼他能夠將自己的夢境轉變為藝術創作，而不是將其轉變成病的症狀。因此，他可以避開神經官能症的宿命，以這種迂迴的方式找到與現實相聯繫的途徑。」

我之所以認為應該強調這兩種活動的價值，倒不是因為它們在我眼裡構成某種智力的混合物，而是因為對於一個老練的觀察者來說，它們不會引起混亂，或引起作弊的行為，甚至讓人覺得自己的才能是很有價值的東西。當然，生活為我們創造的條件阻礙了不間斷的思想活動，這種思想活動似乎是非理性的。有些人毫無保留地投身於這種思想活動之中，其中有些人甚至跌入很庸俗的境地，終有一天，他們不會徒然地被拋到自己內心的夢境之中。在他們看來，與這個夢境相比，重新著手那種預謀的思想活動不過是一幕可憐的景象，即使這正是他們同代人的情趣。

這些直接的手段適合所有人，既然我們不必去創作藝術品，而是要闡明我們內心裡從未披露卻有可能披露的東西，我們就要堅持強調這些手段，在內心深處，我們幾乎可以辨別出不出美感、愛情、道德，然而它們卻發出耀眼的光芒，這些直接的手段並非是唯一的手段。目前人們似乎可以期待著某些令人失望的手法，將這種手法運用到藝術和生活之中，可以引用大家也寫不完的小說，但不是讓大家去注意現實，或注意想像的東西，怎麼說呢，而是注意現實的反面。有人樂於去想像總也解決不了一樣。在這部小說裡，所有人物身上的特點雖微不足道，卻用大量的筆墨描寫出來，他們的舉動都是人們早就預料到的，但得出的結果卻出乎預料；相反地，在那部小說裡，心理的描寫絕不會以犧牲書中的人物及各類事件為手段，把無用的責任寫得過於草率，在兩把利刃之間猶豫不決，並在那裡無意中發現事變的根源；而在另一部小說裡，背景的真實性

第一次不再向我們掩蓋奇怪的象徵性的生活，而所有的物品，包括最常用的以及描寫得最詳細的物品，都不再像是夢境裡的東西，就是在這部結構簡單的小說裡，只有劫持的場面刻畫得過於累贅，一場風暴描寫得非常精確，但氣氛卻寫得過於歡樂，等等，這些小說究竟要到什麼時候才能寫完呢？倘若有誰認為現在應該了結這種

「現實的」挑釁性，了結這種喪失理智的舉動，那麼他不必為獨自提出諸多建議而感到憂慮。

參閱《連人帶物》(Corps et biens)，新法蘭西評論出版社，一九三○年版，最後幾頁文字。

參閱《待續》(A suivre)（《雜集》雜誌一九二九年六月號）。

《超現實主義第二宣言》(Le mystère d'Abraham Juif) 的這段文字已寫好三個星期了，這時我才看到德斯諾斯所寫的那篇題為《猶太人亞伯拉罕的祕密》的文章，此文前天發表在《文獻》(Documents) 雜誌第五期上。十一月十三日，我曾這樣寫道：「毫無疑問，德斯諾斯和我本人幾乎在同一時間關注著同樣的問題，然而我們卻各自完全獨立地做著自己的事情。要想確定我們倆對各自的計劃並不知情還是很難的，我敢肯定我們倆從未提起過猶太人亞伯拉罕這個名字。德斯諾斯那篇文章裡的兩個人物恰好是我在後文裡所描述的人物，況且那是十七世紀裡的人物。在與德斯諾斯合作的過程中，這種意外已不是第一次了（參見拙作《迷失的腳步》中的《通靈者來了》以及《沒有波皺的文字》，伽利瑪出版社）。除了這種通靈的現象之外，我一直都不太重視其他任何事情，在斷絕情感聯繫之後，這種現象會依然存在。因此，我要避免作出任何改變，我認為自己已在《娜嘉》一書中講述得很清楚了。

從那時起，里維埃先生在《文獻》雜誌上的文章裡告訴我，人們要德斯諾斯就猶太人亞伯拉罕寫一篇文章。沒想到這竟是他第一次聽說亞伯拉罕這個人。雖然這篇見證性的文章迫使我在那種局面下放棄了心靈感應的假設，但我覺得它不會削弱我的批評意義。

但我聽到有人在問我，該怎麼做才能將其隱蔽起來。大家努力去破壞這種寄生的法國傾向，此傾向反倒也希望超現實主義最終以老套的空話收場，撇開這種努力不談，我認為應該敦促大家去承認，古老科學中的占星術，現代科學中的心理玄學（尤其是有關潛在感覺的研究）是嚴肅的科學，我認為這麼做是有好處的，雖然從各方面看，這類科學一直在遭受詆毀。其實就是多少帶點必要的懷疑心態去接觸這類科學，為此，在這兩種情況下，只需要

對概率的計算有一個既明確又實際的想法就行了。至於概率的計算，在任何情況下我們都不會讓別人替我們去計算。假定如此，我認為我們並非不想知道有些主題是否能重現一種圖畫，圖畫放在一個封死的不透明的套子裡，甚至不能當著圖畫作者以及任何知情者的面去封這個套子。我們以「集體遊戲」的形式做實驗，這種遊戲使人解悶，甚至頗有娛樂色彩，但我依然覺得這種實驗很有意義，在實驗過程中，幾個人在某時某刻，在同一個房間裡同時寫出超現實主義的文字，他們每個人提出一個元素（如主語、謂語或賓語，或者是頭顱、肚子或大腿），然後在一起合作想出一句話，或畫出一幅獨特的畫（「接字遊戲」，參閱《超現實主義革命》第九—十期，一九二九年六月號《雜集》雜誌）為某一不確定的東西起草定義（《一九二八年的對話》，參閱《超現實主義革命》第十一期），對這種毋庸置疑的局面有可能引起的各種推測（《超現實主義遊戲》，參閱一九二九年六月號《雜集》雜誌）等等，我們覺得讓一種奇怪的思維潛能突然閃現出來，這大概就是共同合作的潛能。儘管如此，感人的關係還是以這種方式建立起來，引人注目的相似性也顯露出來，不可辯駁性那難以解釋的因素也會常常起作用，總之，那裡正是最奇妙的會面場所。但我們還是想把這個場所指給大家看。況且，在這方面，我們顯然有很強的虛榮心，只想指望我們自己的才能。在心理玄學方面，計算概率之需外，我們依然要考慮人的天賦，而每個人的天賦完全不同，不幸的是在人的雙重性以及預知力方面，每個人身總是和人們能從辯解中得到的好處不相稱，從而迫使我們要等到人聚多了之後才開始，因此除了這種需要之用處的，而且要以向販賣架以及診所挑戰的思想方式，即以超現實主義的方式去關注那些物件。觀察的結果應以自然主義的形式來定型，當然要排除一切美化的手段。我再次要求大家尊重通靈者，雖然通靈者人數極少，但他們確實存在；要求大家更去關注通靈者所傳遞的啟示，而不僅僅只關注自己所做的事情。我和阿拉貢曾經說過，榮譽屬於極度的狂熱，屬於一群年輕的裸體女人，她們正沿著屋頂滑動。在這個世界裡，女人的問題是最神奇、最模糊的問題，尤其是信仰使我們接觸到女人的問題，而一個尚未墮落的男人應該不但有能力信仰革命，而且有能力相信愛情。我一直堅持這種說法，我的固執態度似乎招來許多人的怨恨，因此我就更要堅持下去。是的，我過去一直以為，不管以意識形態為藉口是否有依據，放棄愛情是一個聰明男人在一生當中所

犯下的不可饒恕的錯誤，現在，我的這一看法依然沒有改變。有人自稱是革命家，想讓我們相信在資產階級的

體制下，愛情是不可能的，還有人聲稱要獻身於一項比愛情更令人嫉妒的事業，可是實際上，幾乎沒有任何人

敢正視愛情到來的那一天，因為究竟是拯救思想還是任憑思想墮落的想法一直縈繞在人的心頭，這種想法與愛

情混同在一起，就是為了更有效地感化男人。因此，由於無法讓自己保持在一種期待或良好的感悟狀態中，那

麼我不禁要問，對人而言，誰能有發言權呢？

最近，我為《超現實主義革命》雜誌所做的一項調查撰寫了一篇引言：

「假如迄今為止有一種觀念似乎免受被簡化的遭遇，似乎曾抵制過那些最著名的悲觀主義者，我們覺得這就是愛情的觀念，只有它能夠消除人對生活觀念的反感，不管它是在短時間內消除了這種反感。」

所有的惡作劇者總是想方設法去淡化、去歪曲「愛情」這個詞（比如子女對父母的愛，神聖的愛，對祖國的愛），要說我們在此恢復了此詞最確切的意思，即「愛一個人」的意思，實在沒有必要，愛一個人是以承認真情為依據，那是我們「融於心靈與肉體之中」的真情，而這正是那個人的心靈與肉體。這種真情正是所有有價值活動的基礎，因此，在尋覓真情的過程中，要驟然放棄一種或多或少有毅力的研究方式，借用並利用某種明顯的事實，雖然我們的研究尚未發現這種明顯的事實，但終有一天，這一事實會在這種輪廓之下具體地體現出來。我們所表達的看法就是要讓那些「娛樂」的行家，讓那些熱衷於冒險的人，讓那些享受快感的人別來回覆我們，但願如此吧，而那些輕蔑者以及醫治所謂瘋狂愛情的「庸醫」就像追求想像中的戀人那樣，以抒情的手法去掩蓋自己的癖好。

實際上，我一直希望能讓其他人也理解我，而且只讓他們去理解我。既然我們在此探討掩蓋超現實主義的可能性，那麼我比以往任何時候都更想去找這些人，他們不怕把愛情看作是掩蓋所有思想的理想之地。我對他們說：幽靈的確會出現，但人的思想裡有一面鏡子，絕大多數人都會去照這面鏡子，但卻看不到自己。令人討厭的控制難以運轉。你所喜愛的人依然活著。至於啟示的語言，有些詞可以唱高調，有些詞只能壓低聲音說，

而且從幾個方面同時說。要甘心以隻言片語的方式去學這種啟示的語言。

此外，從星相學的角度來看，超現實主義表達出受天王星影響的東西，想到這一層時，人們會不希望出現一本評論天王星的專著呢？從這個角度來看，這樣一本書可能會填補古人所留下的空白。然而，人們在這方面什麼事也沒做。波特萊爾出生時，天象恰好是天王星與海王星奇妙地會合在一起，因此波特萊爾的天象一直難以解釋。天王星與海王星曾於一八六到一八八八年會合在一起，而且只是每隔四十五年才再次會合在一起、阿拉貢、艾呂雅和我本人都是在這樣一個天象下出生的，我們只是從舒瓦斯納爾那裡獲悉，這個天象在星相學裡研究得很不透徹，「根據近似的徵象，這個天象大概意味著：熱愛科學，探究神祕，極想學習新的東西」（當然，舒瓦斯納爾所用的詞語不可信）。他接著補充道：「有誰能知道天王星與海王星的會合是否能產生某種新的科學流派呢？要是將行星的這種表象放在占星術的星座裡，它似乎能與人的才幹相吻合，這個人善於思索，有遠見卓識，有獨立自主精神，能夠成為首屈一指的探索者。」這幾行文字摘錄自《天體的影響》（In-fluence astrale）一書，是舒瓦斯納爾於一八九三年撰寫的，在這一九二五年，作者似乎已注意到他的預言正在變成現實。

喬治‧巴塔耶：《人的面孔》，載於《文獻》雜誌第四期。

在《德謨克利特的自然哲學和伊壁鳩魯的自然哲學的差別》（Différence de la philosophie de la nature chez Démocrite et Épicure）一書裡，馬克思向我們闡明，在每一個時代，那些研究頭髮的賢人，研究指甲的聖人，那些「裹足不前的哲學家和哲學家渣滓」是怎麼冒出來的。

國家圖書館出版品預行編目（CIP）資料

超現實主義宣言／安德列・布勒東（André Breton）
著；袁俊生譯. -- 初版. -- 臺北市：麥田出版：家庭
傳媒城邦分公司發行, 2020.11
　　面；　公分. --（時代感；11）
　　譯自：Manifeste du surréalisme.
　　ISBN 978-986-344-835-8（平裝）
　　1.超現實主義　2.現代藝術
　　949.6　　　　　　　　　　　　　　　109014386

時代感 11

超現實主義宣言
Manifeste du surréalisme

作　　　者／安德列・布勒東（André Breton）
譯　　　者／袁俊生
選　　　書／李明璁
導　　　讀／耿一偉
責 任 編 輯／江灝
主　　　編／林怡君

國 際 版 權／吳玲緯　楊靜
行　　　銷／闕志勳　吳宇軒　余一霞
業　　　務／李再星　李振東　陳美燕
編 輯 總 監／劉麗真
事業群總經理／謝至平
發 行 人／何飛鵬
出　　　版／麥田出版
　　　　　　115台北市南港區昆陽街16號4樓
　　　　　　電話：(886)2-2500-0888　傳真：(886)2-2500-1951
發　　　行／英屬蓋曼群島商家庭傳媒股份有限公司城邦分公司
　　　　　　115台北市南港區昆陽街16號8樓
　　　　　　客服服務專線：(886) 2-2500-7718、2500-7719
　　　　　　24小時傳真服務：(886) 2-2500-1990、2500-1991
　　　　　　服務時間：週一至週五09:30-12:00・13:30-17:00
　　　　　　郵撥帳號：19863813　戶名：書虫股份有限公司
　　　　　　讀者服務信箱E-mail：service@readingclub.com.tw
麥 田 網 址／https://www.facebook.com/RyeField.Cite/
香港發行所／城邦（香港）出版集團有限公司
　　　　　　香港九龍土瓜灣土瓜灣道86號順聯工業大廈6樓A室
　　　　　　電話：(852)2508-6231　傳真：(852)2578-9337
馬新發行所／城邦（馬新）出版集團Cite (M) Sdn Bhd.
　　　　　　41-3, Jalan Radin Anum, Bandar Baru Sri Petaling, 57000 Kuala Lumpur, Malaysia.
　　　　　　電話：(603)9056-3833　傳真：(603)9057-6622
　　　　　　讀者服務信箱：services@cite.my

封 面 設 計／王志弘
印　　　刷／漾格科技股份有限公司

■ 2020年11月　初版一刷
■ 2024年8月　初版五刷　　　　　　　　　　　Printed in Taiwan.

定價：360元
著作權所有・翻印必究
ISBN 978-986-344-835-8

《超現實主義宣言》、《超現實主義第二宣言》、《可溶化的魚》
中文譯稿由讀乎（北京）文化傳媒有限公司授權使用。

城邦讀書花園
www.cite.com.tw
書店網址：www.cite.com.tw